MARIKO MORI
Appearance
YASUMASA MORIMURA
LUIGI ONTANI ANDRES SERRANO
PIERRE & GILLES
TONY OURSLER

A cura di / edited by
Achille Bonito Oliva
Danilo Eccher

CHARTA

Progetto grafico / Design
Gabriele Nason

Coordinamento redazionale
Editorial coordination
Emanuela Belloni

Redazione / Editing
Elena Carotti
Debbie Bibo

Impaginazione / Layout
Daniela Meda

Traduzione / Translation
Harlow Tighe

Ufficio Stampa / Press Office
Silvia Palombi
Arte & Mostre, Milano

Crediti fotografici
Photo Credits

Per le opere di / for the
works by Luigi Ontani:
Claudio Abate, Roma
Cesare Bastelli, Bologna
Capone & Gianvenuti, Roma
Giorgio Gramantieri, Bologna
Antonio Guerra, Bologna
Krishnan, Madras
Rolf Lenz, Frankfurt
Rajendra, Jaipur
Giuseppe Schiavinotto, Roma
Valdarnini, Roma
J. K. Vale, Madras

Per le opere di / for the
works by Tony Oursler:
John Riddy, London
Stephen White, London
Andrew Whittuck, London

Ci scusiamo se per cause
indipendenti dalla nostra
volontà abbiamo omesso
alcune referenze fotografiche
We apologize if, due to
reasons wholly beyond our
control, some of the photo
sources have not been listed

Edizioni Charta
via della Moscova, 27
20121 Milano
Tel. +39-026598098/026598200
Fax +39-026598577
e-mail: edcharta@tin.it
www.artecontemporanea.com/charta

ISBN 88-8158-272-4

Printed in Italy

Appearance

**GALLERIA
D'ARTE
MODERNA
BOLOGNA**

Appearance

Bologna,
Galleria d'Arte Moderna

27 gennaio - 26 marzo 2000
January 27 - March 26, 2000

BOLOGNA dei MUSEI

BOLOGNA
Citta Europea della Cultura

**Galleria d'Arte Moderna
di Bologna**

Presidente / Chairman
Giorgio Minarelli

Direttore / Director
Danilo Eccher

*Consiglio di Amministrazione
Board of Directors*
Maria Letizia Costantini
Coccheri
Achille Maramotti
Enzo Montanelli
Enea Righi

*Comitato Scientifico
Scientific Committee*
Pier Giovanni Castagnoli
Rudi Fuchs
Steingrim Laursen
Dieter Ronte

Curatori / Curators
Dede Auregli
Claudio Poppi

*Amministrazione
Administration*
Angela Tosarelli Tassinari
coordinamento
Fabio Gallon
Oriano Ricci
Claudio Tedeschi
Gabriella Iachini

*Assistente del Direttore
Assistant to Director*
Carlotta Pesce Zanello

*Segreteria Organizzativa
Organizing Department*
Nina Illert
Marcella Manni
Alessia Masi

*Relazioni Esterne e ufficio
stampa / Public Relations
and Press ofice*
Giuditta Bonfiglioli
Giulio Volpe

*Ufficio Tecnico
Technical Department*
Anna Rossi
Stefano Natali
Luca Campioli

*Biblioteca e Servizi
Multimediali / Library and
Multimedia Services*
Stella Di Meo
Pina Panagía
Angela Pelliccioni
Serenella Sacchetti
Carlo Spada

*Centro Studi Arte
Contemporanea / Institute
of Contemporary Art*
Uliana Zanetti

*Sezione Didattica
Educational Department*
Marco Dallari
Cristina Francucci
Patrizia Minghetti
Ines Bertolini
Maura Pozzati
Silvia Spadoni

Centralino / Receptionist
Anna Maria Franci

Trasporti / Shipping
Giampaolo Gnudi Trasporti
Speciali, Bologna
Geologistics Americas, Inc.
Jamaica, New York

Assicurazioni / Insurance
Assicurazioni Generali S.p.A.
Agenzia di Bologna

*Si ringraziano per la
preziosa collaborazione
Kind thank for their
collaboration*

Elena Bortolotti
Carlo Capasa
Paula Cooper Gallery,
New York
Pilar Corrias
Jeffrey Deitch Projects, New
York
Fonds National d'Art
Contemporain, Puteaux
Lilah Friedland
Galerie Jérôme de Noirmont,
Paris
Brahim Kanous
Ruben Levi
Lisson Gallery, London
Laura Lorenzoni
Charlyne Mattox
Galleria 1000eventi, Milano
Studio d'Arte Raffaelli,
Trento
Galerie Thaddaeus Ropac,
Paris / Salzburg
Thaddaeus Ropac
Fabio Sargentini

*Con il contributo di / With
support of*

ARTE

BolognaFiere
Fiere internazionali
di Bologna - Ente Autonomo

CAMST
IMPRESA ITALIANA
DI RISTORAZIONE

Con Appearance s'inaugura un'importante stagione artistica per la Galleria d'Arte Moderna di Bologna che intende consolidare la propria influenza museale e il proprio prestigio, contribuendo così all'affermazione di quel ruolo che l'Europa ha assegnato a Bologna nell'anno Duemila.

È anche l'inizio di un nuovo assetto istituzionale chiamato a consolidare l'immagine della Galleria d'Arte Moderna in un ampio contesto nazionale e internazionale, rinsaldando ulteriormente il forte legame con la città e ampliando la già ricca rete di rapporti museali.

Così, l'esposizione Appearance propone sei fra le più attuali e interessanti ricerche artistiche a livello internazionale che, anche attraverso l'utilizzo delle nuove tecnologie, intendono indagare il territorio del travestimento e della maschera, dove spesso si celano i più oscuri aspetti della realtà contemporanea. È una mostra che affronta il tema dell'ambiguità e della trasgressione con la leggerezza dell'ironia e del gioco, indicando così un'affascinante prospettiva per l'avvio del nuovo millennio.

Con questa esposizione, che non a caso s'inaugura contestualmente alla manifestazione Arte-Fiera 2000, la Galleria d'Arte Moderna di Bologna sottolinea l'importanza di una sempre più solida collaborazione con l'Ente Autonomo Fiere di Bologna che certamente consentirà un reciproco e proficuo sviluppo.

The exhibition Appearance inaugurates an important artistic season for Galleria d'Arte Moderna di Bologna, whose goal is to augment its own prestige and influence as a museum by affirming the role assigned by Europe to Bologna in the year 2000.

It also marks the commencement of a new institutional program for strengthening Galleria d'Arte Moderna's image within the broader national and international context, subsequently consolidating its strong ties to the city and expanding the already rich network of museum relationships.

This exhibition presents six of the most contemporary and interesting artists at the international level, whose work using new technologies investigates the territory of disguise and the mask, where the darkest aspects of contemporary reality are often concealed.

Appearance confronts the theme of ambiguity and transgression with the lightness of irony and play, denoting a fascinating perspective for the beginning of the new millennium.

With this exhibition, which intentionally opens contemporaneously with Arte-Fiera 2000, Galleria d'Arte Moderna di Bologna emphasizes the importance of an ever stronger collaboration with the Ente Autonomo Fiere di Bologna, which would undoubtedly agree to a reciprocal and profitable development.

Giorgio Minarelli
Presidente
Galleria d'Arte Moderna di Bologna

Sommario / Contents

10 Persona 2000 (il mondo è fatto
 della stessa stoffa del corpo)
 Achille Bonito Oliva

16 Persona 2000 (the world is made
 of the same stuff as the body)

22 L'apparente inganno
 Danilo Eccher

26 The apparent illusion

Appearance
*Biografie a cura di / Biographies edited by
Marcella Manni*

32 Mariko Mori

46 Yasumasa Morimura

64 Luigi Ontani

86 Tony Oursler

108 Pierre&Gilles

130 Andres Serrano

148 Elenco delle opere / List of works

Persona 2000
(il mondo è fatto della stessa stoffa del corpo)

Achille Bonito Oliva

La parola *pèrsona* è latina, i Greci hanno *prosopon*, che significa faccia mentre *pèrsona* in latino significa travestimento o apparenza esteriore dell'uomo, contraffatta sul palcoscenico; e a volte, più particolarmente, quella parte di essa che maschera il viso, come una *maschera* o *visiera*: e dal *palcoscenico* è stata traslata a ogni rappresentatore di discorso o azione, nei *tribunali*, come nei *teatri*. Così che *pèrsona* è la stessa cosa che *attore*, sia sul palcoscenico che nella comune conversazione.

Personalità è *pèrsona*, una maschera. Il mondo è un palcoscenico, l'essere una creazione teatrale: l'essere, dunque, come un personaggio recitato, non è una cosa organica con una specifica locazione, il cui destino fondamentale sia quello di nascere, maturare, morire: è un effetto drammatico che nasce globalmente dalla presentazione di una scena. L'essere non appartiene al suo *proprietario*. Lui e il suo corpo forniscono semplicemente il gancio al quale verrà appeso per qualche tempo un certo prodotto collettivo. Il gancio non ha in sé i mezzi per produrre e mantenere l'essere... Ci sarà un gruppo di persone che agirà sul palcoscenico appoggiandosi ai sostegni disponibili per costituire la scena dalla quale emergerà l'essere del personaggio recitato, e un altro gruppo, il pubblico, la cui attività interpretativa sarà necessaria perché quello emerga.

I nomi sono tabù; l'uomo primitivo non considera il suo nome come un'etichetta esteriore ma come una parte essenziale della sua personalità. Lo stesso vale per i nevrotici: uno di questi malati di tabù di mia conoscenza si era imposto, per paura che potesse cadere nelle mani di qualcuno che sarebbe così entrato in possesso di una parte della sua personalità, di non rivelare il proprio nome.

Una *pèrsona* è colui, le cui parole o azioni sono considerate sia sue, che rappresentanti le parole o le azioni di un altro uomo...

Quando sono considerate sue, allora è chiamato *pèrsona naturale*, e quando sono considerate rappresentanti le parole o le azioni di un altro, allora si tratta di una *pèrsona finta* o *artificiale*. Una persona è sempre una persona finta o artificiale, *pèrsona ficta*. Una persona non è mai se stessa, è sempre una maschera; una persona non possiede mai la propria persona, ma rappresenta sempre un altro dal quale è posseduta. E l'altro di cui si tratta, sono sempre gli antenati; la propria anima non è mai propria, è del padre. Questo è il significato del complesso di Edipo.

L'azione è quanto si svolge davanti alla macchina da presa, con le luci accese, per gettare nel buio il resto della realtà; l'azione si svolge nella caverna di Platone. Coloro per i quali il non essere visti significa non esistere non sono vivi; e il tipo di esistenza che essi cercano, è spettrale; essere visti è l'ambizione dei fantasmi e essere ricordati è l'ambizione dei morti. Il regno pubblico è il palcoscenico dell'azione eroica, e gli eroi sono spettri dei morti viventi. Il passaporto che dà l'accesso al regno pubblico, che distingue il padrone dallo schiavo, la virtù politica fondamentale è il coraggio di morire, di suicidarsi, di fare della propria vita una morte vivente.

Bisogna pagare cara l'immortalità: bisogna morire parecchie volte mentre si è ancora vivi.

Pèrsona è la trascrizione nello spazio pubblico (la pagina) dell'azione di Hobbes, Freud, Frazer, Nietzsche, Arendt, Roheim, Kris, Bentzem, Fenichel, Brown, Merleau, Ponty, Bonito Oliva.

pèrsona sono i gesti di Mariko Mori, Yasumasa Morimura, Luigi Ontani, Tony Oursler, Pierre&Gilles, Andres Serrano.

Il piacere della partecipazione ideale è la proibizione della partecipazione effettiva. L'attore è un esibizionista.

Recitare significa affascinare, fare dello spettatore una donna. Come il duro sguardo o l'occhio fallico dell'ipnotizzatore trafigge il suo soggetto, perché lo spettatore è un *voyeur*.

Pèrsona è lo spazio socratico, dove il gesto dell'artista non è una domanda rivolta al pubblico ma pura interrogazione. E la domanda non è proposta attraverso il "dono" o presenza fissa dell'oggetto ma attraverso il duttile svolgimento dell'azione, fermata in foto o video, pittura o scultura.

Perché la fissità dell'oggetto è in questo spazio la sublimazione della distanza e il dono narcisistico che l'artista esibisce all'esterno di sé, come il bambino esibisce le proprie feci al padre. Qui *pèrsona* è lo spazio della certezza del linguaggio e la caduta di ogni corredo interiore e separante a favore di un comportamento che tende a restaurare l'unità oggettiva del mondo, il superamento dell'assenza dell'artista dalla propria opera per una sua presenza amplificata dal linguaggio, resa doppia dall'azione, cioè da una teatralità esposta che riduca l'anonimato flagrante e notturno dell'io.

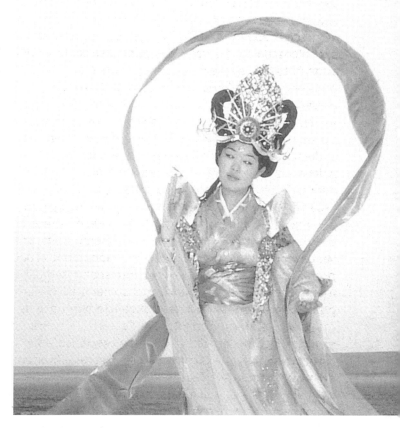

Mariko Mori,
Pure Land, 1997-98
particolare / detail

Pèrsona: uomo in quanto rappresenta una parte in società / maschile, femminile / qualità, condizione che è nell'individuo / attore, personaggio / figura e corpo stesso dell'uomo / corpo vivente (opposto a cosa) / individuo umano, uomo. (N. Zingarelli, *Vocabolario della lingua italiana*, VIII edizione). In latino *pèrsona* è maschera, travestimento, parte rappresentata dall'uomo nel mondo.

Qui *pèrsona* significa una serie continua di gesti compiuti da artisti mediante l'azione e la presenza flagrante del proprio corpo. Mediante un evento che non è produzione di oggetti paralizzati nella propria fissità normale, ma comportamento teso a modificare e a riportare, utilizzando la scena, il gesto a una frontalità ravvicinata allo spettatore.

Il palcoscenico non è il luogo dell'azione chiusa e definitiva ma lo *spazio socratico,* lo spazio della reciproca domanda, in cui si misurano dialetticamente le due parti: l'artista come esibizionista e lo spettatore come *voyeur.* Entrambi concorrono a partecipare all'esperienza effimera come soggetti di una comunità concentrata che è tale in quanto acquista concentrazione e durata proprio dallo *spreco* dell'azione.

Se *pèrsona* significa la parte rappresentata dall'uomo nel mondo, qui l'uomo è l'artista che vive segregato nello spazio periferico della sua produzione rispetto ad un mondo mosso da altri eventi, i quali riducono il linguaggio dell'arte a *finzione artificiale,* a gesto laterale, che non morde sul mondo, a travestita metafora del mondo stesso.

Il mondo, dunque, è la zona spoglia delle evidenze quotidiane, del *pratico inerte,* che diventa produzione indiscriminata di eventi. Così l'uomo vive gettato in un reale di *solitudine quantitativa* che egli non può assolutamente abbattere, una solitudine inanimata. L'artista trasgredisce il movimento coatto della vita e duplica nel tempo, interrotto dalla forma, il mondo. Se la storia è destinata a consumarsi e a trasmigrare nella dimensione culturale di "passato" l'arte si pone fuori dalla biologia del reale e concentra nel proprio territorio arbitrario l'evento-azione, sottraendolo alla sua naturale oscillazione verso la morte. La sospensione di tale destino comporta l'accettazione da parte dell'artista di stabilire come unico movente la propria presenza.

Il paesaggio entro cui si muove il suo corpo-azione è lo spazio appartato del fittizio che lo offre in preda al lin-

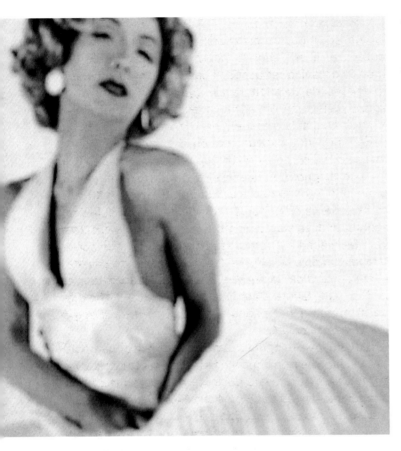

Yasumasa Morimura,
*Self-portrait (Actress)/After
White Marylin,* 1996
particolare / detail

guaggio formulato come repertorio speculare che si
riflette e si coniuga secondo la dinamica interna dell'i-
deologia del gesto, cioè dell'idea di una azione alterna-
tiva al metabolismo del corpo sociale. Un *corpo-azione
metonimico* si accampa frontalmente sulla scena sen-
za scadimenti ai margini del simbolo, conservando
intatta la possibilità di presentarsi interamente come
corpo-azione e modificazione.

Pèrsona è appunto la maschera, la soglia, che l'arti-
sta non può varcare, perché il mondo lo riconosce in
maniera definitiva e niente può sottrarlo a tale ricono-
scimento: nessuno slittamento nel silenzio può ridurlo
a produttore di eventi quotidiani.

Così il Duchamp delle eterne e velenose partite a
scacchi è portatore di *pèrsona*, e la *pèrsona* qui rap-
presenta la solitudine del soggetto presa come linea
d'orizzonte. Esiste una fotografia di Duchamp che gio-
ca a scacchi con una donna nuda: la frontalità con la
donna, la paralisi e lo spossamento perpetrato e cau-
sato dalla concentrazione mentale dell'arte riducono
Duchamp a rappresentare il ruolo del *voyeur*, portato-
re in definitiva della maschera di un ruolo definitiva-
mente fissato. La pratica ideologica dell'io porta l'arti-
sta ad assumere un travestimento onanistico e impe-
netrabile. Da qui il bisogno di Duchamp di farsi foto-
grafare con una stella sulla nuca, stimmate della pro-
pria supremazia e della propria solitudine. Di qui anco-
ra il bisogno di non avere testimoni sincronici all'azio-
ne e di fissare nell'attimo sospeso della foto non un
movimento ma la *pèrsona*, la maschera obbligata e
definitiva di artista.

Se nulla può sottrarre l'arte all'esibizione, è pur vero
che la *pèrsona* può rappresentare la pratica ideologica
del noi invece che dell'io, portando il linguaggio verso
la separatezza sociale dello spettacolo comunitario. Qui
l'artista propone il segno del proprio corpo-azione
come *object-trouvé*, vita spiazzata nel proprio movi-
mento rispetto a quello del quotidiano. Il superamento
di tale stato è possibile quando la comunità assume
per sé l'ideologia dello spettacolo, accettando il corpo-
azione dell'artista non come evento separato ma come
utile infezione e velenoso contagio.

Così *pèrsona* diventa domanda posta ai presenti
mediante l'ostensione dell'artista che cerca una diretta
e frontale comunicazione, della interattività e dello
scambio in un contesto ormai dominato dalla telemati-

ca. Un *furor* relazionale, desiderio di un incontro ravvicinato domina dunque la produzione artistica di questo nostro fine secolo, contaminato dalla melanconica coscienza di un identità tutta linguistica dell'io rappresentato con tutti i media possibili: pittura, scultura, fotografia, video e installazione.

Tutto sembra richiedere la testimonianza diretta del presente, prova ne è l'ostentazione del corpo che appare attraverso le forme dell'arte.

Il presente sposta tutti gli altri presenti, in nome dello stile d'essere più che della conoscenza razionale, perché il bisogno semantico non riesce più ad essere contenuto in un solo paradigma formale. È appunto la preminenza di un vissuto che non riesce ad essere tutto esplicitato e formalizzato, che dà all'arte di oggi il valore di momento antiprospettico e gli fa usare il meccanismo della condensazione, non in senso di presa razionale ma sul versante del profondo, del discorso che tende a scegliersi gli elementi rappresentativi dal proprio interno, senza l'aggancio con concordanze formali che gli preesistano.

Non si tratta di riverificare ogni volta l'equazione tra visibile e conoscibile, ma piuttosto d'introdurre la diseguaglianza tra *vissuto* e *rappresentato,* dove l'eccedenza del vissuto è spesso *omessa*, nel senso freudiano.

Alla *profondità* si oppone ora la *superficie*, non soltanto per il forte senso di limite e di soglia che pervade tutte le formulazioni linguistiche dell'epoca, ma proprio nel senso della contrapposizione di uno *scenario* allo spazio organizzato. Lo *scenario* significa vivere nello spazio dell'*altrove*, dei fantasmi o comunque delle pulsioni inconsce, piuttosto che nell'*hic et nunc* della piramide visiva che è il luogo formale, attualizzato ogni volta dai più diversi contenuti.

Parlare di *visione superficialista* per gli artisti attuali non significa contrapporre il concetto di superficie a quello di profondità, ma vuol dire appropriarsi delle parole di Valéry per cui "il profondo è la pelle".

L'artista dunque vive continuamente sotto quello che Pinder definisce il *sospetto biologico*, "è come se un ammalato evitasse di continuo la propria ferita".

Il sospetto nasce perché il mondo non combacia con la forma, e la forma esprime un *mondo del dubbio*, che diventa dubbio sulla propria identità, sul proprio ruolo e sugli strumenti che l'artista adopera per darsi uno statuto nel mondo della vita.

Nascono così, secondo il Pinder, l'impoverimento cromatico, il pallore cadaverico propri del mondo del dubbio e di una segreta paura della vita, "mentre il mondo organico retrocede, il paesaggio viene sostituito spesso da architetture (da opere dell'uomo), e lo spazio dalle superfici, anche la facciata manierista, non è il volto bensì la *maschera dello spazio*".

Egli individua così un mondo che "adotta lo *scudo* invece che il corpo, la *maschera* invece che il volto".

"Michelagnolo, nel vedere qualche opera di questo giovinetto, profetizzò che costui porterebbe la pittura al cielo: profezia come tante profezie. Riuscì un sofistico, scontento di se stesso, cambiava sempre stile, disfaceva, rifaceva, ed era sempre fuori strada [...] D'un carattere selvaggio e bizzarro, si fece fabbricare una casetta, in cui entrava per la finestra, e poi tirava dentro la scala. Non volle lavorare per il Duca, e fece quadri che diede ai muratori per pagamento..." (E. Milizia, *Saggio d'architettura civile*).

L'artista vive relegato in un presente assolutamente circoscritto che non conosce il desiderio e la possibilità del futuro, e per questo declassa, attraverso la pratica quotidiana, la storia alla pura terribilità della cronaca.

E se la cronaca è una fitta rete di circostanze ossessionanti e banali, allora qualsiasi oggetto, anche l'oggetto umile, acquista una funzione apotropaica e magica, di esorcizzazione del proprio malessere e di esercizio della propria smania, comunque, di vivere.

Anche l'aspetto feticistico di certe scelte di oggetti testimonia la presenza di questa libido, intesa come slancio vitale, che finisce col risolversi su se stessa arroccandosi in situazioni isolate ed esasperate, invece di esercitarsi in una continuità di rapporto con il mondo.

Voyeurs solitari e chiusi nel microcosmo del proprio narcisismo, gli artisti non sanno che vivere per interposti oggetti e su di essi esercitano l'impossibilità del proprio movimento autonomo, impossibilità che nasce dalla storia e dalla società. Di qui la delega, il consegnare la propria impotenza alla rassicurante presenza dell'oggetto esterno.

Se l'interposta persona attraverso cui vive l'artista è la figura del *dicitore* e gli interposti oggetti sono i vari *feticci* della sua vita quotidiana, il ruolo che egli si riconosce come primario è quello del *voyeur*, cioè di colui che delega tutta la propria potenza allo sguardo, paralizzando l'esercizio degli altri sensi.

Ne consegue la sospensione di qualsiasi movimento, l'immobilità, la paralisi. La paralisi significa la suprema difesa contro la minaccia del movimento, così come il *comportamento stilizzato* rappresenta una forma immobile di *efficienza* controllato rispetto all'*inefficienza* e all'impossibilità della vita quotidiana, dell'esistenza.

Così si apre una paradossale dicotomia tra l'*efficienza* dello *stile* e l'*inefficienza dell'esistere*: la sopravvivenza viene trasferita non più al vissuto personale di ognuno ma all'astrattezza generalizzata delle norme codificate.

Se il *furor* neo-platonico arriva alla sua massima tensione in Michelangelo, fino a spaccare la sua stessa natura d'uomo e d'artista, e nel Tasso poi degenera in follia reale, dal secondo Cinquecento fino alla fine del Ventesimo secolo il *furor melanconicus* si stempera definitivamente in *melancolia* vera e propria, nel senso cioè tutto laico dell'impossibilità di rapporti con il mondo e nell'accomodamento nevrotico nell'ambito di questo stesso senso dell'esclusione.

Perché è l'esclusione della vita che ora non permette più all'uomo di avere parametri certi, attraverso cui organizzare il proprio giudizio sul mondo. Esso ormai è misurato e circoscritto, corrisponde allo spazio della scena telematica, diventa la metafora reale di un mondo che altrimenti non potrebbe essere circoscritto.

Qui ogni rapporto riceve il suo commercio attraverso l'instaurazione di un cerimoniale che non ammette e non permette imprevisto. Lo spazio della vita è circoscritto allo spettacolo di un quotidiano pubblicizzato dai mass media, il tempo è ridotto ad *unità cerimoniali*, nelle quali avviene ogni scambio. E se lo scambio comporta un rapporto e dunque un contatto con l'altro, è pur vero che in questo caso la tensione intersoggettiva è sorretta e guidata dalla sicurezza del codice.

Così la coscienza della *diversità*, quella follia che si accompagna costantemente viene catturata nell'ordine del discorso, costituito dalle formule e dalle cerimonie della vita. Se la follia presuppone la frattura e la lacerazione, ora tutto viene riportato alla falsa unità del cerimoniale che ne fa sparire tutti gli aspetti tragici.

Disarmata, essa diventa *variante stilistica* dell'esistenza. "La follia può avere l'ultima parola, essa *non è* mai l'ultima parola della verità del mondo; il discorso con cui essa si giustifica deriva solo da una *coscienza*

critica dell'uomo" (M. Foucault, *L'ordine del discorso*).

La vita viene neutralizzata dall'assunzione del suo stereotipo, la *moda*. Essa diventa il luogo che celebra la superficie e la maschera, una rassomiglianza che viene omologata non più dalle affinità elettive ma dalla presenza di attributi che permettono all'uomo manierista di riconoscere l'altro uomo e di rassicurarsi.

Così gli attributi poggiano tutti su apparenze connotanti che denunciano una posizione psichica e sociale, con uno stesso livello di esibizione e finanche lo stesso stato d'animo.

Perché la follia incontra ora la regola, il cerimoniale che la raffina e la pone in relazione, essa che è per definizione disarticolata e separata con il sistema falsamente socializzato dell'esistenza.

Paradossalmente, la scena telematica diventa il *principio di realtà*, lo spazio opaco dentro il quale egli è costretto a vivere l'apparire come essere, lo spettacolo come solitudine. Una solitudine affollata che si accalca sulla scena della vita per non uscire da essa, per non cadere nel mondo della vita, duplicata come nell'*Invenzione Morel*.

Lo spettacolo è sempre edificante e splendente, senza intoppi né cadute o spezzature stilistiche. Esso è un tempo continuo, misurato proprio dallo stile che è diventato *tecnica di vita*. Una tecnica esercitata esorcisticamente, fino ad occultare sotto di essa il dubbio e la lacerazione, la depressione e lo stato infelice.

Lo stemperamento nella melanconia avviene proprio nell'essere partecipi di uno spettacolo comune, dentro il quale le presenze sono speculari e la diversità il doppio di se stessa. La diversità nel momento in cui si raddoppia specularmente sulla scena telematica, diventa identità, raccordo che riduce il trauma e riporta il sentimento nello spazio del sentimentalismo. Il sentimentalismo è lo *standard*, la misura corretta ed adeguata del vivere. Perché se la vita è ridotta a un luogo circoscritto, anche la passione deve rispondere al progetto d'inserimento in questo luogo definito.

La geometria dell'intrigo è ora accompagnata dalla *geometria del sentimento e della passione*. Una visione *superficialista* delle cose diventa l'ottica che accompagna quotidianamente l'uomo (artista o intellettuale) il quale ritiene e dà rilevanza soltanto a quello che appare in superficie, che diventa spettacolo ed esibizione.

Su questa superficie, si fissa ogni dissidio ed antinomia, l'impossibilità del futuro e di ogni prospettiva. Perché se la vita avviene sotto il segno dello spettacolo, questo significa che non si può uscire da tale segno e che il tempo è una coazione a ripetere lo spettacolo, è l'essere spettacolari. Il futuro è circoscritto al presente, e il presente è l'esercizio, appunto, del cerimoniale quotidianamente a difesa del proprio essere.

Lo stato d'animo è ridotto a cifra decorativa non più connotativa. L'individualità è affermata attraverso la partecipazione al rito sociale che non ammette contraddizioni né rivolte, in quanto il rito, per definizione, passa proprio attraverso la perdita dello stato soggettivo in uno più anonimamente sociale, dove l'uomo si trova ad essere contemporaneamente spettacolo e spettatore di se stesso.

Anzi, attraverso questa doppia condizione di soggetto e oggetto, l'Io si trasforma in *cosa*, merce che qualifica e trasforma lo stato di solitudine in stato di moltitudine.

Per parteciparvi è necessario smettere l'abito diversificante della follia, o perlomeno ridurlo a stato di *ragionevolezza*, quale ironica accettazione dello spettacolo della follia, rappresentato ora, senza possibilità di ricambio, sulla scena reale dell'arte.

Qui la vanità accompagna lo sradicamento, la forma sostiene la dissociazione e il compiacimento nasce proprio dalla coscienza che la follia si è fatta doppia, si è fatta esterna a colui che la subisce ed è divenuta finalmente superficie su cui riflettersi.

L'arte ormai non è certamente il luogo in cui esercitare la disperazione, dove porre orecchio ai trasalimenti dell'anima. L'udito necessario è un altro, un udito tutto *visivo*, attraverso il quale non più ascoltare l'invisibile trasecolare della sensazione, bensì guardare e sorvegliare l'eterno spettacolo e la giostra geometrica della corte. Un udito diverso e raffinato, non quello "che vi serve per udire le prediche sacre, ma quello che si rizza così bene alla fiera davanti ai ciarlatani, ai buffoni e ai pagliacci, oppure l'orecchio d'asino che il nostro re Mida esibì davanti al dio Pan" (Erasmo da Rotterdam).

L'artista arriva alla follia e la doppia, tocca la disperazione e la rovescia in speculazione, passa attraverso l'ambiguità e la trasforma nella chiarezza della ragionevolezza e della coscienza del proprio stato.

Quando Montaigne visita Torquato Tasso, preso nel suo dissidio, si chiede se tale stato non sia dovuto a "questa sua vivacità omicida? A questa chiarezza che l'ha accecato? A quest'esatta e tenera comprensione della ragione che l'ha privato della ragione? Alla curiosa e laboriosa ricerca delle scienze che l'ha condotto alla stupidità? A questa rara attitudine agli esercizi dell'anima che l'ha ridotto senza esercizio e senz'anima?" (da *Viaggio in Italia*).

In definitiva il dissidio e lo stallo delle antinomie si situano nello stato di sospensione e di oscillazione, in cui ogni artista versa, e che riproducono ed omologano l'impossibilità, per lui, di uscire dalla geometria dell'intrigo e del cerimoniale che trasforma in cerimonia lo stato d'animo.

Lo stato d'animo, la posizione negativa della psicologia, si ribalta e si rovescia nello stato positivo del rituale e dell'attributo. Perché la melanconia, il dissidio interno, diventa un attributo economico che dà ruolo e statuto all'artista anche nella scena sociale, che non può prescindere dalla divisione dei ruoli.

Paradossalmente, il dissidio, la negazione della vita, diventa fonte di vita e l'elemento che costituisce e dà identità a colui che l'ha perduta o perlomeno sospesa.

Tale sospensione riformula in termini nuovi la follia e l'articola in un sistema di pensiero più vasto, nel quale l'immaginazione diventa un lucido strumento di scavalcamento e di evasione dallo spazio coatto della forma. Anzi, la follia diventa l'elemento integrante e proliferante di un nuovo principio di ragione, che continuamente afferma e nega i luoghi e le cose che riconosce.

Nota: Pèrsona 2000 prende nome dalla mia mostra "Pèrsona" tenutasi a Belgrado nel 1971

Persona 2000
(the world is made of the same stuff as the body)

Achille Bonito Oliva

The word *pèrsona* is Latin; *prosopon*, which signifies face, is Greek while *pèrsona* signifies disguise or external appearance of man in costume on stage. Sometimes *pèrsona* is more precisely defined as the particular article that masks the face, such as a *mask* or a *visor*. From the *stage* it was transformed into a metaphor for every performer of narrative or action, both in *court* and in the *theater*. As a result, *pèrsona* means the same thing as *actor*, both on stage and in common conversation.

Personality is *pèrsona*, a mask. The world is a stage, and the being a theatrical creation. Therefore the being – like a character acted out – is not an organic thing with a specific lease on life, whose fundamental destiny is that of being born, maturing, and dying: it is a dramatic effect that results from the staging of a scene. The being does not belong to its *owner*. He and his body simply supply the hook upon which a certain collective product will be hung for a while. The hook does not possess in and of itself the means to produce and maintain the individual. . . . A group of people act on the stage, supporting themselves with the props available for the creation of the scene. The being of the character emerges from the scene, as does another group, the audience, whose interpretive role is necessary for the character's emergence.

Names are taboo. Primitive man does not think of his name as an external label, but as an essential part of his personality. The same is true of neurotics: one such sufferer of my acquaintance decided not to reveal his own name, out of the fear that it could fall into the hands of someone who would then possess a part of his personality.

A *pèrsona* is someone whose words or actions are considered both his own as well as representative of the words or actions of another . . . When they are understood as his own, he is a *natural pèrsona,* and when they are representative of the words or actions of another, he is a *fake or artificial pèrsona*. A person is always a fake or artificial persona – a *pèrsona ficta*. A person is never himself; he is always a mask. A person never owns his own persona, but always represents another that possesses him. That other is always his ancestors; his soul is never his own – it belongs to his father. That is the meaning of the Oedipal complex.

The action is what happens in front of the camera with lights on, throwing the rest of reality into darkness; the action occurs in Plato's cave. People for whom not being seen means not existing are not alive. The type of existence they seek is spectral – to be seen is the ambition of ghosts, and to be remembered is the ambition of the dead. The public realm is the stage for heroic action, and heroes are specters of the living dead. The passport to the public realm, which distinguishes master from slave – the fundamental political virtue – is the courage to die, to commit suicide, to make one's own life a living death.

One has to pay dearly for immortality: one has to die many times while still alive.

Pèrsona is the transcription in a public space (the page) of the action of Hobbes, Freud, Frazer, Nietzsche, Arendt, Roheim, Kris, Bentzem, Fenichel, Brown, Merleau-Ponty and Bonito Oliva.

Pèrsona is the gesture of Mariko Mori, Yasumasa Morimura, Luigi Ontani, Tony Oursler, Pierre&Gilles and Andres Serrano.

The pleasure of ideal participation lies in the prohibition of effective participation. The actor is an exhibitionist.

To play a part means to charm, to make a woman of the spectator. It is like the hypnotist's hard gaze or phallic eye that transfixes his subject, because the spectator is a *voyeur*.

Pèrsona is the Socratic space, where the artist's gesture is not a question directed to the audience, but pure interrogation. And the question is not asked through the "gift " or fixed presence of the object, but through the ductile development of the action, which is fixed in the photo, video, painting or sculpture.

The fixedness of the object in this space is the sublimation of the distance and the narcissistic gift that the artist exhibits outside himself, like a child exhibiting his own feces to his father. Here *pèrsona* is the space of the certainty of language and the fall of every internal and divisive scheme in favor of a behavior that aims at restoring the objective unity of the world, the transcendence of the artist's absence from his own work to a presence that is amplified by language and doubled by action – by an exhibited theatricality that reduces the flagrant and nocturnal anonymity of the ego.

Pèrsona: man as a representative part of society / masculine, feminine / quality, condition of the individ-

ual / actor, character / appearance and actual body of man / living body (as opposed to thing) / human individual, man. (N. Zingarelli, *Vocabolario della lingua italiana,* VIII edition). In Latin *pèrsona* is mask, disguise, a part represented by man in the world.

Here *pèrsona* signifies a continuous series of gestures made by an artist through the action and flagrant presence of his own body. Through an event that does not produce objects paralyzed in their own habitual fixedness, but behavior intended to modify and relate by using the scene and the gesture in close, frontal proximity to the spectator.

The stage is not a place for closed, definitive action. It is the *Socratic space* – the space for reciprocal questioning in which the two parts measure each other dialectically: the artist as exhibitionist and the spectator as *voyeur.* Both participate in the ephemeral experience as subjects of a concentrated community, in that it acquires concentration and endurance from the *waste* of action.

If *pèrsona* signifies the part man represents to the world, here man is the artist who lives segregated in the peripheral space of his production apart from a world moved by other events. These other events reduce the language of art to an *artificial invention*, to a lateral gesture that does not grip the world, to a disguised metaphor of the world itself.

The world, therefore, is the zone stripped of the daily evidence, of the *inert practical things* that become the indiscriminate producer of events. Man thus lives thrown into a reality of *quantitative solitude* that he absolutely cannot destroy – a lifeless solitude. The artist breaks the compulsory movement of life and duplicates the world in time, interrupted by form. If history is destined to consume itself and transmigrate to the cultural dimension of the "past," art places itself outside of the biology of reality and concentrates the event-action in its own arbitrary territory, rescuing it from its natural oscillation towards death. The suspension of that destiny involves the artist's acceptance that he must stabilize his own presence as the only motive.

The landscape in which he enacts his body-action is the secluded space of fiction, which offers the artist as prey to language, formulated as a specular repertory that reflects and conjugates itself according to the gesture's internal dynamic – that is to say, that of the idea

of an action that is an alternative to the metabolism of the social body. A *metonymic body-action* encamps frontally in the scene without assimilation at the margins of the symbol, keeping intact the possibility of presenting itself wholly as body-action and modification.

Pèrsona is indeed the mask, the threshold that the artist cannot cross, because the world recognizes it in a definitive way and nothing can take that away: no slump in the silence can reduce it to a producer of everyday events.

Thus, the Duchamp of the eternal and poisonous chess games is the bearer of *pèrsona,* and here *pèrsona* represents the subject's solitude understood as a horizon line. There is a photograph of Duchamp playing chess with a nude woman: his position in front of her, and the paralysis and the exhaustion perpetrated and caused by the mental concentration of art reduce Duchamp to playing the role of the *voyeur* – the definitive bearer of the mask in a definitively fixed role. The ideological practice of the ego leads the artist to assume an onanistic and impenetrable disguise. This is where Duchamp's need to have himself photographed with a star at the nape of his neck originates – the stigma of his own supremacy and solitude. This is also the origin of the need to have no synchronic testimony to the action, and within the moment suspended by the photograph to fix not a movement but the *pèrsona*, the obligatory and definitive mask of the artist.

If nothing can save art from exhibitionism, then it is true that the *pèrsona* can represent the ideological practice of the us, rather than of the self, leading language towards the social separateness of the community spectacle. Here the artist proposes the sign of his own body-action as an *objet-trouvé*, the feint of a movement with respect to that of daily life. Going beyond such a state is possible when the community assumes the ideology of the spectacle, accepting the body-action of the artist not as a separate event, but as a useful infection and poisonous contagion.

Pèrsona thus becomes a question posed to those present through the artist's display in his search for a direct and frontal communication, an interactivity and exchange within a context dominated at this point in time by mass media. A relational *furor* – the desire for a closer encounter – thus dominates artistic production at the end of our century, contaminated by the melancholic consciousness of an ego whose identity is completely linguistic, and which is represented by all possible media: painting, sculpture, photographs, video and installation.

Everything seems to require the direct testimony of the present; the proof is in the ostentation of the body, which appears in all art forms. The present shifts all presents in the name of being more than rational consciousness, because the semantic need can no longer be contained in one single formal paradigm. It is in fact the preeminence of a lived experience that cannot be completely clarified and formalized which gives today's art the importance of an anti-perspective moment. It makes art use the mechanism of condensation – not in the sense of rational knowledge, but in a deeper instinctive way – for a discourse that tends to choose elements representative of its own interior, without attaching itself to pre-existing formal concordances.

It is not a matter of re-verifying the equation between the visible and the knowable each time, but rather of introducing the inequality between the *lived* and *represented*, where the surplus of lived experience is often *omitted*, in the Freudian sense.

Depth is now contrasted with *surface*, not only for the strong sense of boundary and threshold that pervades all contemporary linguistic formulations, but precisely in the sense of contraposition of a *scenario* with organized space. *Scenario* signifies living in the *other* space, that of ghosts or at least of unconscious impulses, rather than in the *hic et nunc* of the visual pyramid that constitutes the formal place, updated each time by the most diverse contents.

For contemporary artists, *superficialist vision* does not mean contrasting the concept of surface with that of depth, but signifies appropriating the words of Valéry, for whom "depth is the skin."

The artist therefore lives continually under what Pinder defines as the *biological suspicion*: "it is as if a sick person continually avoided his own wound."

The suspicion arises because the world does not correspond to the form, and the form expresses a world of doubt which becomes doubt about his own identity, his own role and the instruments that the artist uses to endow himself with a statute in life.

According to Pinder, this is the origin of chromatic impoverishment, the cadaverous pallor peculiar to a

world of doubt and a secret fear of life: "As the organic world recedes, the landscape is often replaced by architecture (work of man), and the space of surfaces, even the mannerist facade, is not the face but rather *the mask of space.*" He thus identifies a world that "adopts the *shield* rather than the body, the *mask* instead of the face."

"Upon seeing the work of this young man, Michelangelo prophesied that he would carry painting to the heavens: a prophesy like many others. He ended up a sophist; dissatisfied with himself, he kept changing styles, undid, redid, and was always off the beaten path [...] Possessing a brutish and bizarre character, he built a little house that he entered through the window, and then pulled the ladder inside. He didn't want to work for the Duke, and made paintings that he gave to the builders as payment . . ." (E. Milizia, *Saggio d'architettura civile*).

The artist is relegated to a completely circumscribed present, unaware of desire and the possibility of the future. Through the mundane practice of daily life, he degrades history to the pure awfulness of chronicle.

And if the chronicle is a closely woven web of obsessive and banal circumstances, then any object, even a humble one, takes on the magical and apotropaic function of exorcising its own malaise and of exercising its own drive, nevertheless, to live.

Even the fetishistic appearance of certain objects selected testifies to the presence of this libido – in the sense of *élan vitale* – which ends up retreating to isolated and aggravated situations, instead of participating in the continuity of a rapport with the world.

As solitary *voyeurs* enclosed in the microcosm of their own narcissism, artists only know how to live through mediating objects, and with them exercise the impossibility of their own autonomous movement, an impossibility born of history and society. From here the artist delegates his own impotence to the reassuring presence of the external object.

If the mediating person through which the artist lives is the figure of the *reciter,* and the interposing objects are the various fetishes of his daily life, the primary role that he identifies for himself is that of the *voyeur* – one who delegates all his own powers to the gaze, paralyzing the exercise of the other senses.

The suspension of all movement follows – immobility, paralysis. Paralysis signifies the supreme defense against the threat of movement, in the same way that *stylized behavior* represents an immobile form of controlled *efficiency* with respect to the *inefficiency* and impossibility of daily life, of existence.

A paradoxical dichotomy thus appears between the *efficiency of style* and the *inefficiency of existing*: survival is no longer transferred to the personal experience of each person, but to the generalized abstraction of the codified norms.

If the neo-platonic *furor* reaches its highest tension in Michelangelo, to the point of splitting his own nature as man and artist, and with Tasso it then degenerates to real madness, from the second half of the sixteenth century to the end of the twentieth century the *furor melanconicus* becomes definitively attenuated into true *melancholia*, used in the completely lay sense of the term: the impossibility of maintaining relationships with the world and the neurotic accommodation within the limits of this same sense of exclusion.

It is exclusion from life that no longer permits man to have certain parameters with which to organize his own judgement of the world. It is already measured and circumscribed. It corresponds to the space of mass media, and becomes the real metaphor of a world that otherwise could not be limited.

Here every relationship is determined by the establishment of a ceremonial that does not admit or permit the unexpected. The space of life is limited to the daily experience publicized by mass media; time is reduced to *ceremonial units* within which all exchanges occur. If the exchange involves a relationship and thus contact with the other, the inter-subjective tension is supported and guided by the security of the code.

Awareness of *diversity* – that madness constantly in attendance – is captured by the order of discourse, which is made up of the formulas and the ceremonies of life. If madness presupposes fracture and laceration, everything is now brought back to the false unity of the ceremonial, which makes all signs of the tragic disappear.

Disarmed, madness becomes the *stylistic variant* of existence. "Madness can have the last word, it is *never* the last word of the truth of the world; the discourse with which it justifies itself derives only from *man's critical consciousness.*" (M. Foucault, *The Discourse on Language*)

Tony Oursler,
Dedoublement, 1996
particolare / detail

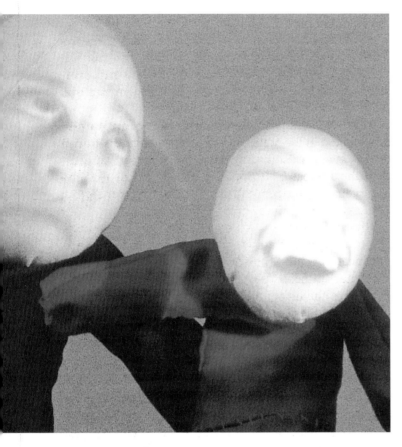

Life becomes neutralized by the assumption of its stereotype – *fashion*. It becomes the thing that celebrates surface and the mask, a resemblance that is no longer confirmed by elective affinities but by the presence of attributes that allow the affected man to recognize the other man, and to be reassured.

In this way the attributes all rest on connoted appearances that show a psychic and social position, with the same level of exhibition and even the same state of mind.

Now madness encounters the rule; the ceremonial refines it and places what by definition is unarticulated and separate in relation to the falsely socialized system of existence.

Paradoxically, mass media becomes the *principle of reality*, the opaque space where it is required to experience appearing as being, spectacle as solitude. A crowded solitude crams together into the scene of life in order to avoid exiting, or falling into the world of life.

The spectacle is always edifying and radiant, with no impediments, flops or stylistic interruptions. It is in continuous time, measured in fact by the style that has become the *technique of life*. A technique exercised exorcistically, to the point of obscuring beneath it doubt and laceration, depression and unhappiness.

The dissolution of melancholy occurs with participation in a communal spectacle, within which presence is specular and diversity is its own double.

The moment in which diversity doubles specularly in mass media, it becomes identity, the connection that reduces trauma and brings sentiment into the space of sentimentalism. Sentimentalism is the *standard*, the correct and adequate measure of living. Because if life is reduced to a circumscribed place, even passion must respond to the project of being inserted into this defined place.

The geometry of intrigue is now accompanied by the *geometry of sentiment and passion*. A *superficialist* vision of things becomes the optics that accompany man (artist or intellectual) daily, and which retains and gives relevance only to things that appear on the surface, that become spectacle and exhibition.

All dissension and antinomy are fixed on this surface – rendering the future and all prospects impossible. Because if life occurs under the sign of the spectacle, it means that it is impossible to get out from under that

sign, and that time compels the repetition of the spectacle; it is the state of being spectacular. The future is limited to the present, and the present is in fact the exercise of the ceremonial that is the daily defense of one's own being.

The state of mind is reduced to a decorative figure that is no longer connotative. Individuality is affirmed through the participation in social rite, which does not allow for contradiction or revolt. By definition the rite acquires meaning through the passage from loss of the subjective state to one that is more anonymously social, where man is contemporaneously spectacle and spectator of himself.

In fact, through this double condition as subject and object, the ego transforms into a *thing*, a commodity that qualifies and transforms the state of solitude into the state of multitude.

To participate it is necessary to cast off the diversifying habit of madness, or at least to reduce it to a state of reasonableness – like the ironic acceptance of the spectacle of madness, represented now as unchangeable on the actual art scene

Here vanity accompanies eradication, form sustains disassociation, and gratification comes from the awareness that madness has doubled itself, has been externalized by the sufferer, and has finally become a reflective surface.

At this point, art is certainly not the place to voice desperation, to listen to the torments of the soul. The necessary hearing is of another kind – a completely visual hearing – with which to listen no longer to the invisible amazement of sensation, but rather to look at and survey the eternal spectacle and geometric jousts of court. A different and refined sense of hearing, not the one "that you need to listen to sacred sermons, but the one that pricks up so well at the fair in front of the charlatans, the jesters, and the clowns, or the donkey's ears that our king Midas wore for the god Pan" (Erasmus of Rotterdam).

The artist reaches madness and doubles it, touches desperation and turns it over into speculation, passes through ambiguity and transforms it into the clarity of reasonableness and the consciousness of his own state.

When Montaigne visits Torquato Tasso, who is absorbed in dissension, he wonders if that state were not due to "his murderous vivacity? To this clarity that has blinded him? To this exact and tender comprehension of reason that has deprived him of reason? To the curious and laborious search of the sciences that has led him to stupidity? To this rare attitude towards exercises of the soul that has left him without exercise and without soul?" (from *Viaggio in Italia).*

In short, dissension and the stalemate of antimonies are located in the state of suspension and oscillation in which every artist exists, which reproduces and certifies the impossibility for him to free himself of the geometry of intrigue and ceremonial that transforms the state of mind into ceremony.

The state of mind, the negative position of psychology, turns over and into the positive state of ritual and attribute. Because melancholy – internal dissension – becomes an economic attribute that gives a role and statute to the artist, even in society, which cannot disregard the division of roles.

Paradoxically, dissension – the negation of life – becomes the source of life and the element that constitutes and gives identity to he who has lost or at least suspended it.

Such a suspension reformulates madness in new terms and articulates it in a vaster system of thought in which the imagination becomes a lucid instrument for hurdling over or evading the space confined by form. In fact, madness becomes the integrating and proliferating element of a new principle of reason, which continually affirms and negates the places and the things it recognizes.

Note: "Pèrsona 2000" takes its name from my exhibition "Pèrsona" held in Belgrade in 1971.

L'apparente inganno

Danilo Eccher

Il termine apparenza presuppone sempre un aspetto inquietante di ambiguità, una sorta di inganno dolce e sottile che avvolge in un complice abbraccio ogni possibile percezione. Eppure l'apparire rappresenta comunque il primo gesto con cui si manifesta la realtà, si potrebbe dire che l'apparenza è la prima certa e, contemporaneamente, ingannevole luce che illumina il reale. Dunque, all'apparenza non si può sfuggire, ci si deve concedere in un consapevole abbandono dove il sorriso del distacco guida l'incerto procedere dello sguardo.

In realtà, il pensiero ha sempre vagato, a volte con indicibile sofferenza e drammaticità, altre volte con incredibile leggerezza e agilità, tra il rischio dell'apparenza come inganno e il piacere di un soffice nascondiglio. La paura di un sipario ingannevole e impenetrabile, di una superficie riflettente ma deformante, ha spesso condizionato il processo di conoscenza, imponendo un rigore analitico non di rado sterile e altrettanto inattendibile. La ricerca di una suprema e assoluta verità ha intimato da sempre al pensiero un atteggiamento sospettoso e diffidente nei confronti del volto apparente del mondo. Anzi, per certi versi, l'approccio ad una conoscenza alta, richiede una complessità tortuosa proprio per potersi affrancare dalla mendace superficialità dell'apparenza. Il mito platonico della caverna, con la sua apparente realtà di ombre a cui l'uomo è condannato dalle catene di un sapere superficiale, ha reso evidente e inconciliabile la frattura fra sapere e apparenza. Quasi quest'ultima fosse un sotterfugio deviante di una realtà timida e reticente che scivola via nel buio della vergogna, la conoscenza si è duramente allenata ad aggirare e a resistere ad ogni apparizione. La mente esige il controllo dei suoi processi cognitivi, è attenta ad approntare nuovi percorsi e nuovi svincoli, pur di non cedere alle lusinghe di una casuale immediatezza che nelle mollezze della facile superficialità, corrompe la nobile disciplina di un sapere rigoroso e approfondito. Proprio per sfuggire alla capricciosa e infantile apparenza, la scienza ha elevato la ripetitività a metodo, delegando all'abitudine la conservazione delle certezze di una verità affidabile. Sull'apparenza si è combattuta la battaglia fra sapere magico-alchemico e sapere scientifico, se nel primo caso lo schermo apparente era il luogo privilegiato di una irripetibile liturgia abbandonata al coinvolgimento sciamanico, dove la verità era plurima e soggettiva, perfettamente avvolta nell'aderenza del proprio mantello apparente; nel secondo caso, il sipario andava squarciato e il reale era organizzato in una recitazione ripetente, dunque riconoscibile e rassicurante. Come una sottile lastra di ghiaccio che fissa e ricopre l'inarrestabile fluidità dell'acqua, l'apparenza è colta come ostacolo e inganno percettivo che il sapere acuto deve scoprire e superare, l'oscura verità si cela oltre un cupo sudario che propone una sagoma incerta, slabbrata e indefinita.

Eppure, l'apparenza può anche risultare come l'innumerevole campionario di maschere che la realtà, di volta in volta, indossa per presentarsi al mondo; può ancora leggersi come l'atto di una perfida e ironica cosmesi per compiacere una troppo invadente curiosità. Allora, l'apparenza riscopre un ruolo affascinante proprio nell'accentuazione della sua fragile superficialità, nella consapevolezza di essere sempre e comunque fatalmente esposta al primo improvviso sguardo, al primo ingenuo atto percettivo. Il suo volto può così trasfigurare in simbolo, consumarsi nell'abbreviazione della propria verità, tradursi in icona tragica e meravigliosa di un mondo inaccessibile. È l'epifania del travestimento, della trasformazione, della messa in scena della realtà con la quale ci si confronta quotidianamente. La superficie si popola e si anima di nuovi significati, l'attenzione si può soffermare sulla maschera, divenire complice dell'inganno e abbandonarsi al gioco della finzione apparente. Il travestimento può anche rivelarsi un nuovo gioco della verità: una maschera che non cela ma presenta, che non confonde ma ordina, che non tradisce ma sostiene, che non inganna ma confessa. La manipolazione cosmetica e chirurgica si propone allora come un labirinto complesso che non va infranto o superato ma va percorso in tutto il suo contorto itinerario di preferenze ed esclusioni. La realtà sceglie con cura la propria maschera, scruta con attenzione i tratti del proprio travestimento, sviluppa un raffinato linguaggio dell'apparenza che può essere compreso pur nella sua incerta grammatica e nella sua mutevole sintassi.

Nel vortice di questo labirinto si è mossa gran parte dell'arte contemporanea di questi ultimi decenni che, attingendo al patrimonio estetico del travestimento, ha concentrato la propria attenzione sull'atto e sul valore stesso della manipolazione e della maschera. È proprio

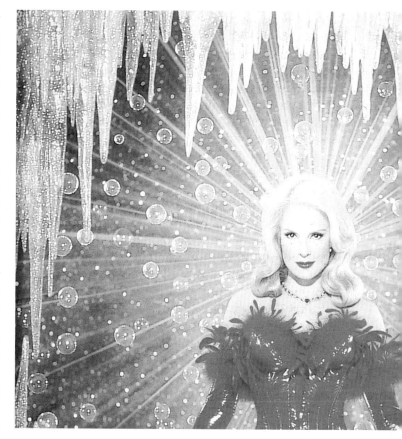

Pierre&Gilles,
Ice Lady, 1994
particolare / detail

la consapevole enfatizzazione dell'apparenza, l'accurata teatralità della messa in scena, l'ironica prepotenza della trasgressione che attrae e stimola le più attuali ricerche artistiche, abituate ormai ad un'aggressività iconografica senza precedenti, artefici esse stesse di un'incontenibile manipolazione tecnologica, protagoniste di una rivoluzione estetica che procede di pari passo con i nuovi sistemi di comunicazione e globalizzazione.

In questo sorprendente contesto artistico si possono riconoscere anche le esperienze degli artisti invitati a questa mostra che, sia pure lungo itinerari spesso divergenti, rappresentano alcune tra le più significative voci internazionali della contemporaneità artistica.

Non è quindi un caso se Mariko Mori esordisce nell'ambito della moda sia come designer che come *mannequin*, in un ambiente di assoluta apparenza, in un costante travestimento alla rincorsa di una bellezza irreale. Ma la moda per Mariko Mori rappresenta il primo luogo di ricerca di un'espressività estetica che sviluppa un proprio codice linguistico sul soffio percettivo di un'impalpabile e algida apparenza. L'esteriorità diviene un modello comunicativo attraverso una sorta di segnaletica comportamentale che agisce come presenza simbolica. Si tratta di un'arte non disgiunta da una solida componente azionistica, la performance, documentata nelle video-opere, che da sempre testimonia nell'arte contemporanea un'esigenza tematica connessa all'identità. Non solo l'identità individuale e del dramma esistenziale, come nel caso di Schwarkoegler, ma anche quella collettiva che, nel caso di Mariko Mori coincide con le esperienze tradizionali del mondo giapponese. L'oscillazione che in tal modo si determina tra recupero della mitologia orientale e visionarietà futuribile, ma anche tra la necessità di una presenza individuale e l'irraggiungibile eleganza della nuova tecnologia, consente a quest'arte di porsi trasversalmente nella prospettiva iconografica contemporanea. Questa obliquità rafforza l'idea di un racconto che abita l'immagine, non solo un curioso processo tecnico ottenuto nell'elaborazione computerizzata di icone digitali, ma un intero universo racchiuso nell'illusorio spazio fotografico. La figura non rappresenta più altro che se stessa, non necessita di una realtà altra, si nutre solo della sua visionarietà e della sua fantasia. L'arte di Mariko Mori congela l'immagine complessa e disarticolata di

un evidente collasso estetico colto in una simbologia suadente, plastificata nel virtuosismo tecnologico.

Anche nelle opere di Yasumasa Morimura si assiste ad un processo di recupero del dato individuale, in questo caso attraverso la diretta e costante recitazione dell'artista all'interno dei propri lavori. Non si tratta tanto di un processo reliquiale di un'eventuale performance, quanto piuttosto di un travestimento mimetico per il riconoscimento di un'identità assente. Le maschere che l'artista indossa per ripercorrere le immagini della storia dell'arte occidentale oppure, come nel caso delle opere esposte, i personaggi del mondo del cinema e della televisione, sono strumenti cosmetici per ridefinire una fisionomia in cerca d'identità. Ecco allora che i feticci di una civiltà globalizzata si possono ricostruire e metabolizzare ovunque; in tal modo, l'assenza d'identità è colmata nell'apparente appropriazione di una fisionomia nota, il volto di una diva cinematografica, come l'immagine di un famoso quadro rinascimentale, sono il materiale per una nuova identità globale. È un esasperato cannibalismo iconico che mostra la propria tragedia nell'ironico travestimento dell'artista, nel suo viso truccato e quasi irriconoscibile, negli impeccabili costumi, nelle dettagliate scenografie, nella finzione di un'apparenza che si è fatta sfacciata. Con un sottile capovolgimento di ruoli, Morimura gioca con la maschera del proprio corpo in un rimando di identità impazzite, attua la sorpresa dello spaesamento proprio nella minuziosa ricostruzione dell'immagine, ritrova così la propria identità nell'atto di un'emulazione ossessiva. Nel travestimento e nell'assenza si può ricostruire una ri-conoscenza di sÈ che l'immagine sembra aver inghiottito sotto uno strato di cosmesi.

Dall'altra parte del mondo e a cominciare dalla fine degli anni Sessanta, anche Luigi Ontani ha iniziato ad usare il proprio corpo per accedere a quello dell'arte. All'ossessiva maniacalità orientale, Ontani contrappone l'eccesso del virtuosismo barocco, dalla presenza celata si passa all'esibizione ostentata. Più che alla ripetizione mimetica, l'artista italiano risulta interessato all'interpretazione originale, il travestimento viene così utilizzato come strumento enfatico di presentazione. La presenza scenica dell'artista è l'emblema stesso della propria maschera; come icona leggendaria piega il racconto alle proprie esigenze, ne modifica i tratti per accentuare la propria fisionomia, la luce si affievolisce nello sfondo per sottolinearne la presenza. In questo caso l'apparenza è un'apparizione, è una dichiarazione improvvisa che scuote l'intero racconto per affermare un nuovo protagonista. Sia nei *tableaux vivants* che nelle manipolazioni fotografiche, l'arte di Luigi Ontani riconosce la centralità della propria figura, una centralità costruita nella composizione scenica, nel colto travestimento, nella ricercatezza dell'inquadratura. L'elegante letterarietà di queste opere suggerisce un approccio estetico che si definisce nella maschera recitativa attraverso la quale l'immagine si dispone. La teatralità di quest'arte affonda le proprie radici in una sofisticata dimensione poetica che consente ad Ontani gli arditi azzardi interpretativi dei suoi racconti. Così, religiosità orientali e mitologie classiche s'intrecciano in un'immacolata santificazione dell'immagine che appare purificata attraverso il volto sacrificale dell'artista. È la manipolazione della figura ieratica di Ontani a concedere un'apparenza suadente che tutto avvolge e tutto assorbe.

Tony Oursler affida la propria ricerca alla riproduzione video, allo strumento cioè della nuova apparenza, dell'assoluto inganno percettivo, del travestimento incontrollato e senza scrupoli. Ma proprio dalla consapevolezza gioiosa di questo tradimento, l'artista americano trae spunto per la propria avventura artistica. Ecco così che spogli pupazzi si animano nella proiezione di un dettaglio anatomico che rende ancor più irragionevole la narrazione. Ma allo stesso modo, i bulbi oculari o le bocche che scrutano, sorpresi dalla loro stessa mutilazione, testimoniano una frammentazione percettiva dall'esito non sempre scontato. Non si tratta solamente di una curiosa eccitazione per lo sgomento delle possibilità espressive del video, in questo caso si assiste ad una vera epifania dell'apparenza in tutte le sue declinazioni ingannevoli. La rappresentazione accentua la fragilità interpretativa di un'immagine che non cerca ulteriori giustificazioni oltre se stessa. L'apparente verità del video non richiede particolari travestimenti né ricerca suggestive maschere da indossare, il suo linguaggio possiede l'accattivante familiarità di una frequentazione quotidiana. Allora, la fiducia abituale del video consente più ampi e rischiosi equilibrismi percettivi che l'artista sfrutta per impaginare la propria scenografia narrativa. Così, l'impianto installativo diviene centrale nel riequilibrio dei ruoli e delle funzio-

ni all'interno dell'opera. Tony Oursler agisce sui vari timbri dell'apparenza sostenendo ora l'irruente presenza dell'immagine-video, ora la più discreta e sottile definizione dello spazio, ora il più articolato e complesso allestimento installativo attraverso il quale la stessa immagine ordina il proprio movimento.

Nelle pratiche di travestimento di Pierre&Gilles l'esibizione e l'eccesso risultano componenti indissolubili dal processo creativo. Ogni dettaglio è enfatizzato per esaltare il piacere del travestimento, la narrazione stessa pare relegata a pretesto per un gioco sensuale ai margini della propria identità. Così, l'omosessualità esibisce le proprie maschere nei giovani corpi di aitanti modelli che recitano svogliatamente la parte assegnata loro dal costume indossato. Anche i tatuaggi, con la loro antica memoria d'identità tribale, rappresentano le icone di una trasgressione che segna indelebilmente il corpo e accende morbose fantasie. Immagini straordinariamente scosse da uno squillante cromatismo, raccontano il desiderio di una bellezza che si lascia ammirare in un compiacente abbandono. Anche la cornice esige un ruolo: non solo delimita uno spazio scenico che richiede l'eleganza di un intarsio antico, ma espande anche l'atmosfera gioiosa del piacere nelle superfici colorate che raccolgono perline e specchietti, piume e nastri di raso, per condividere senza vergogna o ritrosia la propria eccitazione. La trasgressione del travestimento assorbe l'energia creativa che si diffonde in immagini sorprendentemente emozionanti, dove l'esuberanza del mezzo fotografico è domata da una impercettibile manualità pittorica e da un'inattesa sospensione poetica. Le maschere di Pierre &Gilles danno volto ai loro sogni e non stupisce il sottile legame che quest'arte ha intrecciato con le case di moda parigine e con il medesimo piacere di apparire.

Con Andres Serrano il concetto di maschera e di travestimento subisce una violenta accelerazione e una radicale trasformazione. Sono ormai maschere inespressive i cadaveri che Serrano fotografa sui tavoli anatomici degli obitori, maschere di una tragicità insopportabile che nel momento stesso in cui ripropongono la centralità del corpo come identità, ne dispongono la dissoluzione nel dramma collettivo di una violenza impersonale. Il travestimento di Serrano è l'orrore e la repulsione verso una realtà che temiamo e dalla quale vogliamo fuggire, è lo sgomento di fronte ad una verità che non vogliamo ammettere. Allo stesso modo, la serie fotografica dedicata ai ritratti dei componenti il Ku Klux Klan esprime un'analoga tragicità nell'astrazione di una divisa. Cappucci tristemente noti che celano il volto di un'antica violenza si ergono a simboli di un'inaudita sopraffazione che forse ha mutato aspetto ma non si è sopita. Sono icone del dolore, moderni ex-voto, muti testimoni di un'angoscia collettiva che rivive nelle immagini la propria sofferenza. Allora l'artista può permettersi un'impaginazione elegante, quasi classica, un uso caravaggesco del contrasto cromatico, un solenne distacco della figura. Il travestimento emerge per contrasto nell'esasperazione realista, quasi invocando una manipolazione che non c'è ma che pare incombere per liberare l'immagine. Così nei ritratti religiosi risalta il contrasto tra il crudo verismo di un incombente primo piano e la teatralità dell'abito talare in cui è avvolto. Anche in questo caso, Andres Serrano ripropone il proprio modello di maschera che urla la propria verità e il proprio dolore.

The apparent illusion

Danilo Eccher

The term *appearance* always presupposes a disturbing element of ambiguity, a sort of mild and subtle illusion that enfolds every possible perception in a complicit embrace. And yet the act of appearing nevertheless represents the first manifestation of reality; you could say that appearance is the first certain, and yet at the same time, illusory illumination of the real. Appearance, therefore, cannot be escaped; it must be yielded to with the conscious abandon of a parting smile that guides the eye's uncertain progress.

Actually, regarding appearance philosophy has always drifted back and forth between its risk as mere illusion, and its pleasure as a soft hiding place, at times with inexpressible suffering and drama, and at others with incredible lightness and agility. The fear of a deceptive and impenetrable drop-curtain, or a reflective but distorting surface, has frequently conditioned the process of knowledge, imposing a sterile and unreliable analytic rigor. The search for a supreme and absolute truth has always encouraged suspicious and diffident attitudes regarding the world's visible face. In some ways, the path to higher knowledge requires a tortuous complexity in order to free itself from the mendacious superficiality of appearance. The Platonic myth of the cave – in whose apparent reality of shadows man is condemned by the bonds of superficial knowledge – made the rupture between knowledge and appearance plain and irreconcilable. Knowledge has rigorously trained itself to outwit and resist every apparition, almost as if appearance were the deviant subterfuge of a timid and reticent reality which slides away in the darkness of shame. The mind exercises control over its cognitive processes; it is ready to try out new routes and approaches, but without yielding to the enticements of casual immediacy which, in the laxness of facile superficiality, corrupts the noble discipline of rigorous and profound knowledge. In order to elude capricious and infantile appearance, science elevated repetition to method, delegating the conservation of a reliable truth's certainties to habit. The battle between magical-alchemical knowledge and scientific knowledge was fought over the issue of appearance: if in the first case the visible screen was the privileged site of an unrepeatable shamanistic liturgy in which truth was pluralistic and subjective, perfectly shrouded in its own visible cloak, in the second case the curtain had to be torn open, and reality organized in a repetitive and thus recognizable and reassuring recitation. Like a thin sheet of ice that covers the inexorable fluidity of water, appearance is understood as a perceptual obstacle and illusion that keen intellects must discover and overcome. Obscure truth hides behind a dark shroud with an uncertain, undefined, and broken outline.

And yet, appearance can also seem like an endless collection of masks that reality wears for the world from time to time; it can also seem like a malicious cosmetic used to satisfy a curiosity that is too invasive. The role of appearance is fascinating in its accentuation of its own fragile superficiality, in the awareness of its own fatal vulnerability to the first unexpected gaze, to the first ingenuous perception. Its face can transform itself into symbol, consume itself in the abbreviation of its own truth, translate itself into the tragic and marvelous icon of an inaccessible world. It is the epiphany of disguise, of transformation, of *the mise en scène* of a reality that is confronted daily. The surface is populated and animated by new meanings; the gaze can stop at the mask, become complicit in the deception and abandon itself to the game of fiction. The disguise can also be a new game of truth: a mask that doesn't hide but shows, doesn't confuse but orders, doesn't betray but sustains, doesn't deceive but confesses. Cosmetic and surgical manipulation is itself a complex labyrinth that should not be broken or passed by, but experienced in all its contorted itinerary of preferences and exclusions. Reality carefully chooses its own mask, attentively scrutinizes the features of its own disguise, and develops a refined language of appearance that can be understood even with its uncertain grammar and mutable syntax.

The majority of contemporary art of the last decade began in the vortex of this labyrinth, drawing from the aesthetic patrimony of disguise, and focusing its attention on the act and the actual value of manipulation and the mask. In fact, the conscious emphasis on appearance, the diligent theatricality of the *mise en scène*, and the ironic arrogance of transgression attracts and stimulates the most contemporary artistic investigation, which by now is accus-

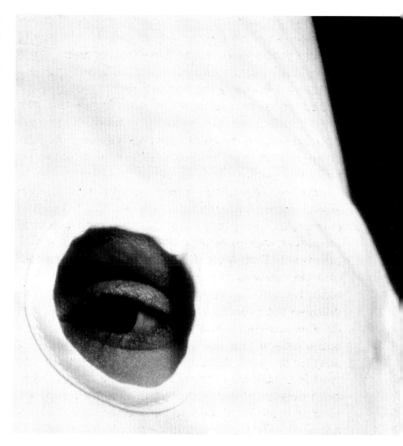

tomed to an unprecedented iconographic aggressiveness – itself the artifice of uncheckable technological manipulation, and the protagonist of an aesthetic revolution that advances in step with the new systems of communication and globalization.

The experiences of the artists invited to participate in this exhibition are also part of this surprising artistic context. While they are products of often divergent artistic backgrounds, they are among the most significant international voices of the contemporary artistic scene.

It is therefore no accident that Mariko Mori started out in the fashion world as both a designer and a model – in an environment of absolute appearance and in an enduring disguise in pursuit of an unreal beauty. But for Mariko Mori, fashion represents the primary site for the search of an aesthetic expression that develops its own linguistic code on the perceptive murmur of an impalpable and algid appearance. Outwardness becomes the communicative model through a system of behavioral signs that acts as a symbolic presence. Her art has a solid action component; performance – which she documents in the video works – has always witnessed the thematic exigency of contemporary art to deal with identity. Not only individual identity and its existential drama, as in the case of Schwarkoegler, but also collective identity which, in Mariko Mori's case, corresponds to the traditional experiences of the Japanese world. The oscillation between the recovery of oriental mythology and futuristic vision, but also between the need for individual presence and the inaccessible elegance of new technology, allows this art to be at odds with the contemporary iconographic perspective. This obliqueness reinforces the idea of a story that lives within the image – not just a curious technical process achieved through computerized manipulation of digital icons, but an entire universe enclosed within the illusory photographic space. The figure no longer represents anything other than itself; it doesn't need another reality – it only feeds on its vision and its imagination. Mariko Mori's art freezes the complex and unarticulated image of an obvious aesthetic collapse, interpreted with a convincing system of signs, and plasticized in technological virtuosity.

The work of Yasumasa Morimura also involves the

process of recovering information about the individual, in this case through the artist's direct and continual performance within his work. His process doesn't deal so much with relics of an eventual performance, as with a mimetic disguise that aids in the recognition of an absent identity. The masks that the artist wears in his survey of the history of Western art or, as in the case of the works exhibited, personalities from the world of cinema and television, are cosmetic instruments that redefine a physiognomy in search of identity. This is how the fetishes of a globalized civilization can be reconstructed and metabolized anywhere: the absence of identity is filled with the visible appropriation of a well-known physiognomy. The face of a Hollywood diva – like the image of a famous Renaissance painting – provides the material for a new global identity. It is an exasperated iconic cannibalism that displays its tragedy in the artist's ironic disguise, his made-up and practically unrecognizable face, the impeccable costumes, the scenic details, and the fiction of an appearance that is too obvious. With a subtle role reversal, Morimura plays with the mask of his own body as a reference to identities gone mad; he carries off the unexpected surprise precisely through his meticulous reconstruction of the image, and finds his own identity in the act of obsessive emulation. Through disguise and through absence, it is possible to reconstruct a re-cognizance of self that the image seems to have swallowed under a layer of cosmetics.

On the other side of the world and beginning in the late Seventies, Luigi Ontani also began using his own body in order to access that of art. Ontani matches the maniacal Eastern obsessiveness with the excess of Baroque virtuosity, and concealed presence with ostentatious exhibition. More than mimetic repetition, the Italian artist is interested in original interpretation: the disguise is used as an emphatic instrument of demonstration. The artist's scenic presence is the actual emblem of his own mask: as a legendary icon he bends the tale to his own needs; he modifies its traits to accentuate his own physiognomy; the light fades out in the background to emphasize his presence. In this case, appearance is an apparition – it is an improvised declaration that upsets the entire story in order to introduce a new protagonist. In both

the *tableaux vivants* and the photographic manipulations, the art of Luigi Ontani recognizes the centrality of his own body – a centrality that is constructed compositionally, and is promoted by the cultivated disguise and the careful study of the framing. The elegant literary quality of these works suggests an aesthetic approach that is defined by the performance mask, through which the image is composed. The theatricality of this art sinks its own roots in a sophisticated poetic dimension that allows Ontani the daring interpretive hazards of his stories. Eastern religion and classical mythology weave together in an immaculate sanctification of the image, which seems purified through the sacrificial face of the artist. It is the manipulation of Ontani's hieratic figure that permits the creation of a convincing appearance, one that enfolds and absorbs everything.

Tony Oursler entrusts his own inquiry to video reproduction – the instrument of new appearances, absolute perceptual deception, and uncontrolled and unscrupulous disguise. But the American artist takes his cue for the creation of his artistic adventure precisely from the merry awareness of this betrayal. So naked dolls come to life in the projection of an anatomical detail that makes the narrative even more irrational. But at the same time, the eyeballs or mouths that look with surprise on their own mutilation, witness a perceptual fragmentation in the sometimes unexpected outcome. It is not just a matter of curious excitation at the daunting expressive possibilities of video; in this case the viewer witnesses a true epiphany of appearance in all its deceptive variations. The representation accentuates the interpretive fragility of an image that seeks no ulterior justification other than itself. The apparent truth of video does not require particular disguises or suggestive masks: its language possesses the captivating familiarity of daily association. The customary dependability of video allows the artist to exploit broader and riskier perceptual acrobatics in order to set up his own narrative scene. The installation becomes central to the equilibration of roles and functions within the work. Tony Oursler acts on various levels of appearance, sometimes supporting the vehement presence of the video-image, at others the most discreet and subtle definition of space, or still again the

most articulated and complex installation by which the same image orders its own movement.

In Pierre&Gilles' use of disguise, exhibition and excess are indivisible elements of the creative process. Every detail is emphasized in order to glorify the pleasure of disguise; the narrative itself seems like the pretext for a sensual game on the edge of its own identity. Homosexuality exhibits its own masks as the young, vigorous bodies of the models who indolently play the parts determined by the costumes they wear. Even the tattoos, with their ancient association with tribal identity, represent icons of a transgression that indelibly marks the body and sparks morbid fantasies. Extraordinarily bright images with shrill coloring express the desire of a beauty, which allows itself to be admired with obliging abandon. Even the frame plays a role: not only does it delimit the space of a scene requiring the elegance of ancient marquetry, it also expands the joyful atmosphere of pleasure in the colored surfaces, collecting seed-pearls, little mirrors, feathers and satin ribbons, shamelessly and willingly sharing its own excitement. The transgression of disguise absorbs the creative energy that spreads through the surprisingly stirring images, in which the exuberance of the photographic medium is dominated by an imperceptible pictorial dexterity and by an unexpected poetic suspension. Pierre&Gilles' masks give a face to their dreams; it is no surprise that this art has established a subtle relationship with the Paris fashion houses and its pleasure in appearance.

With the work of Andres Serrano, the concept of mask and disguise undergo a violent acceleration and a radical transformation. The cadavers that Serrano photographs on morgue autopsy tables constitute impressive masks – tragically intolerable masks that establish the body's centrality as identity, and at the same time arrange for its dissolution in the collective drama of impersonal violence. Serrano's disguise is the horror and repulsion towards a reality that we fear and want to escape; it is the consternation before a truth we do not want to admit. At the same time, the photographic series portraying Ku Klux Klan members expresses an analogous sense of tragedy in the abstraction of the uniform. The sadly well-known hoods that hide the face of ancient vio-lence become symbols of an unheard-of oppression, which has perhaps altered its appearance, but has not been placated. They are icons of pain, modern *ex-votos*, mute witnesses to a collective anxiety that relives its own suffering in the images. The artist can allow himself an elegant, almost classical layout of the image, a Caravaggio-like use of contrasting colors, a solemn detachment from the figure. The disguise emerges as a contrast to the extreme realism, almost invoking a manipulation that is absent, but which seems to threaten the image's release. In the religious portraits he also enhances the contrast between the raw verity of a looming foreground and the theatricality of the cassock or habit that enfolds the figure. Here, once again, Andres Serrano exhibits his own model of a mask that screams its own truth as well as its own pain.

MARIKO MORI

YASUMASA M

LUIGI ONTANI

Appea

TONY OURSLER

ORIMURA ANDRES SERRANO

RRE & GILES

MARIKO MORI

Mariko Mori nasce a Tokyo nel 1967. Dal 1986 al 1988 frequenta il Bunka Fashion College a Tokyo e lavora part-time come modella e indossatrice, esperienza che, in questi anni, considera come una manifestazione della propria creatività. Si rende conto quasi subito che il lavoro di modella non le consente di esprimersi liberamente e, alla ricerca di tecniche e strumenti espressivi, lavora come disegnatrice di moda. Realizza abiti da suoi modelli e organizza i set, scegliendo le location, selezionando i fotografi, produce *tableaux* nei quali indossa abiti disegnati da lei stessa, compiendo una scelta tecnica che si rivela determinante per gli sviluppi stilistici del suo lavoro. Nel 1988 si trasferisce a Londra dove studia alla Byam Shaw School of Art. Tra il 1989 e il 1992 frequenta il Chelsea College of Art, dove si diploma. Nel 1992 si trasferisce a New York per partecipare all'Independent Study Program del Whitney Museum of American Art. Nel 1993 partecipa, con l'opera *Art as Fashion I, II, III*, a "Fall from Fashion", una collettiva allestita a Ridgefield, all'Aldrich Museum of Contemporary Art. Nello stesso anno è a New York da Project Room con "Close-up". I primi lavori sono influenzati dalle sue esperienze nell'ambito della moda. Risulta fondamentale il rapporto che s'instaura tra l'abito e il soggetto che lo veste: cambiare vestito è come cambiare personalità, si muta in personaggi, che sono quelli suggeriti dall'indumento indossato. Nel corso dell'anno è allestita anche la sua prima personale a Ginevra dal titolo "Art&Public", dove presenta *Perfume I, II, III* e *Prelude to a Kiss I, II, III*, realizzate per l'occasione. Lo spazio della galleria è ricreato a ricordare un negozio di profumi: foto di modelle sono appese alle pareti, di fronte a cubi di plastica che contengono bottiglie viola e blu, il soffitto è trasformato in uno specchio, l'atmosfera è asettica e coinvolgente allo stesso tempo. Il sistema dell'arte e quello della moda si sovrappongono, riflettendo, da un lato, la perdita d'identità sperimentata attraverso il lavoro di indossatrice e, dall'altro, il contatto con i movimenti artistici, in continua evoluzione, di Londra e di New York.

È a New York, all'American Fine Arts, Co. nel 1994 per il "First Annual Fund Raising Benefit for American Fine Arts, Co.". Orienta i suoi lavori sullo stile delle trasformazioni teatrali: in *Subway* e *Play with Me*, è ancora lei la protagonista travestita da guerriera di un video-game spaziale, sulla metropolitana o in posa davanti ad una sala giochi, con le sembianze di una sensuale eroina cibernetica. Nel 1995 espone nuovamente a New York, all'American Fine Arts, Co. in una personale dove presenta *Love Hotel* (1994), *Play with Me* (1994), *Red Light* (1994), *Subway* (1994), *Tea Ceriony III* (1994), *Warrio*r (1994), *Time Capsule I, Time capsule II, Time capsule III, Time Capsule* IV. È così segnato l'ingresso nell'arte dell'informatica: affidan-

Mariko Mori was born in Tokyo in 1967. From 1986 to 1988 she attends the Bunka Fashion College in Tokyo and works part-time as a model, an experience that at the time she considers a manifestation of her own creativity. She soon realizes that working as a model doesn't allow her to freely express herself, and in her search for creative techniques and instruments, works as a fashion designer. She designs clothing and organizes sets, choosing the locations and selecting the photographers, and produces *tableaux* wearing her own designs – a technical decision that would prove to be a determining factor in the stylistic development of her work.

In 1988 she moves to London and studies at the Byam Shaw School of Art. She attends Chelsea College of Art from 1989 to 1992, earning a degree. In 1992 she moves to New York to participate in the Whitney Museum of American Art's Independent Study Program. In 1993 she participates in "Fall from Fashion," a group exhibition organized by the Aldrich Museum of Contemporary Art in Ridgefield, showing *Art as Fashion I, II,* and *III*. The same year she exhibits at Project Room in New York with "Close-up."

Mori's early work is influenced by her experiences in the fashion world. The relationship that she establishes between the subject and its clothing emerges as a fundamental concept of her work: changing clothes is like changing personality – people change into the personalities suggested by the garment worn. In 1993 her work is featured in a solo exhibition in Geneva entitled "Art&Public," where she presents *Perfume I, II, III* and *Prelude to a Kiss I, II, III*, created for the occasion. The gallery space is fitted out to suggest a perfume store: photos of models are hung on walls in front of plastic cubes that hold purple and blue bottles, and the ceiling is transformed into a mirror. The atmosphere is ascetic and complex at the same time. The methodology of art and fashion overlap, reflecting on one hand the loss of identity experienced through her work as a model, and on the other, the contact with the continual evolution of artistic movements in London and New York.

In 1994 Mori participates in "The First Annual Fund Raising Benefit for American Fine Arts, Co." in New York. Her work is oriented towards a style of theatrical transformation: in *Subway* and *Play with Me,* she is still the protagonist, disguised as a warrior in a video game on the subway, or posed in front of a video arcade as a sensual cybernetic heroine. In 1995 she has a solo show at American Fine Arts, Co. in New York, exhibiting *Love Hotel* (1994), *Play with Me* (1994), *Red Light* (1994), *Subway* (1994), *Tea Ceremony III* (1994), *Warrior* (1994), *Time Capsule I, II, III,* and *IV*. It marks her entrance into computer art: relying on sophisticated technological instruments, she achieves

Burning Desire, 1998

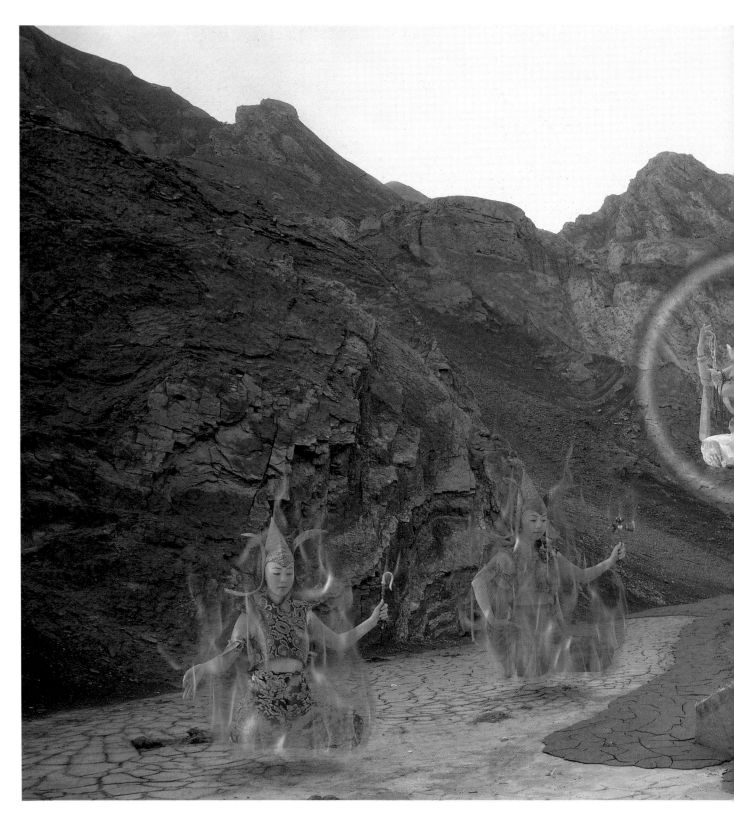

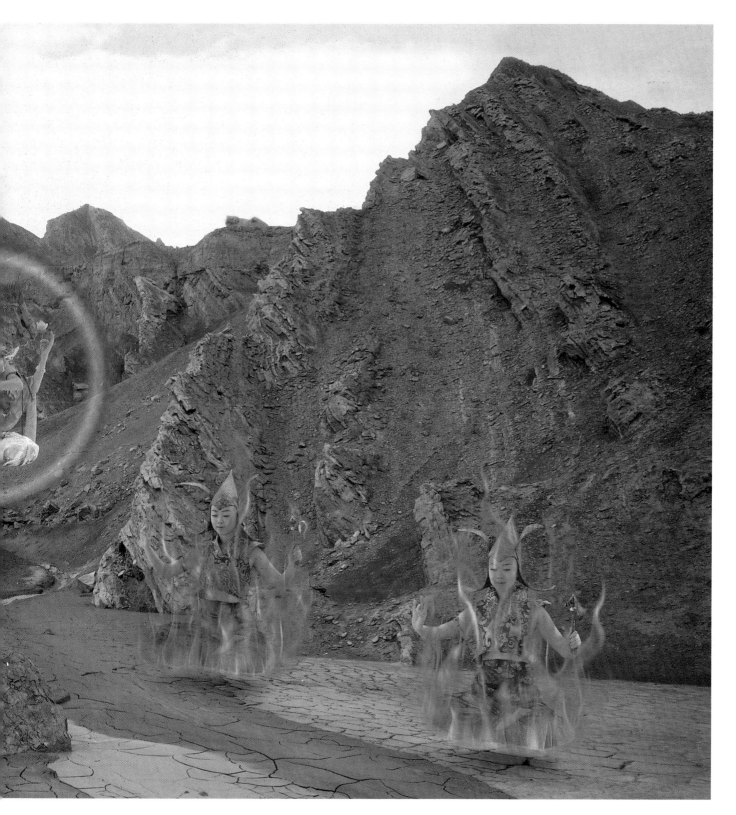

dosi a strumenti tecnologici sofisticati, riesce a raggiungere elevati livelli di realismo. I suoi lavori tendono alla creazione di uno spazio personale in cui tutto è possibile, nel quale i confini tra realtà e illusione sono continuamente ridefiniti. In questo stesso anno è a Tokyo, alla Shiseido Gallery, per "Made in Japan" dove espone *Beginning of the End, Shibuya, Tokyo, Birth of a Star, Body Capsule* ed *Empty Dream*.

Con *Empty Dream* e *Birth of a Star* abbandona ogni riferimento al reale per dedicarsi all'ipertecnologia: nel primo lavoro è fotografata travestita come un'icona della musica pop con occhi da aliena, mentre in *Birth of a Star* è una sirena azzurra, sdraiata in più luoghi dell'affollata spiaggia dell'oceano artificiale ricostruito nel parco acquatico di Miyazaki.

È presente anche a diverse collettive, ancora all'American Fine Arts Co. e all'Apex Art, Nicole Klangsbrun e Postmaster Gallery a New York, al Grazer Kunstverein a Graz e alla Regina Gallery di Mosca. In aprile del 1996 è a New York, Deitch Projects, ancora con "Made in Japan" qui arricchita da *Last Departure,* in cui la figura è triplicata e sovrapposta in un gioco di dissolvenza e si realizza la compresenza dell'elemento spirituale e di quello terrestre, della cultura buddista e della tecnologia. La fusione di finzione e realtà è il tentativo di adeguarsi alle componenti contrastanti della cultura giapponese contemporanea che, quasi sempre, fa da sfondo ai suoi lavori. La stampa specializzata internazionale, "Art in America" e "Flash Art", le dedica articoli e recensioni; è presente a varie collettive nelle gallerie di New York: alla Elga Wimer Gallery, alla Basilico Fine Arts, da John Weber, alla Clocktower e da Lauren Wittels. Sempre in collettive è a Parigi, alla Fondation Cartier pour l'Art Contemporain; a Boston, The Institute of Contemporary Art; a Vienna, Wiener Secession; a Hilsboro, Hirsch Farm Project, a Chicago, al Museum of Contemporary Art per "In the Shadow of Storms: Art of Postwar Era from the MCA Collection"; in Giappone, a Tokyo allo Spiral Garden. Da giugno a settembre 1996 è a Grenoble, al Centre National d'Art Contemporain con la personale "Mariko Mori" dove presenta *Love Hotel, Play with Me, Tea Cerimony III, Warrior, Birth of a Star, Body Capsule, Head in the Clouds.* Approda anche a Parigi, alla Galerie Emmanuel Perrotin, con *Last Departure, Link of the Moon* e l'installazione video *Miko no Inori* e alla Gare d'Austerlitz, dove ripropone *Love Hotel, Play with Me, Tea Cerimony III* e *Warrior.* In una personale a Tokyo, alla Gallery Konyanagy (1997) porta *Miko no Inori* e *Mirage.* Il Dallas Museum of Art le dedica, nel 1997, la personale "Mariko Mori. Play with Me" dove espone *Play with Me, Red Light, Warrior* e *Empty Dream*. Nello stesso anno è alla XLVII Biennale di Venezia, dove, alle Corderie dell'Arsenale, espone *Empty Dream*, mentre, al Padiglione dei Paesi Nordici

presenta *Nirvana*, un'installazione tridimensionale nella quale appare con le sembianze della dea Kichijioten. Lo spettatore, grazie a tecnologie sofisticate, è avvolto da profumi, musiche, che accompagnano il materializzarsi dell'apparizione; il tentativo è quello di conciliare arte, scienza e religione, alla ricerca di un nuovo concetto di spazio e di tempo. Sempre nel 1997 è alla IV Biennale d'Arte Contemporanea di Lione; a New York alla John Weber Gallery, per Land Marks; a Ishoji, Arken Museum of Modern Art; alla V Internazionale di Istanbul e al Soho Art Festival di New York; con "Some Kind of Heaven" è a Londra, South London Gallery, e alla Kunsthalle Nürnberg. Nel 1998 ripresenta *Nirvana* alla personale "Contemporary Projects: Mariko Mori", al Los Angeles County Museum of Art; espone a Pittsburgh, The Andy Warhol Museum, e a Londra alla Serpentine Gallery allestisce "Mariko Mori", dove espone la serie degli *Esoteric Cosmos*. In questo ciclo di opere Mariko Mori è la protagonista di realizzazioni fotografiche di visioni; è calata in paesaggi rarefatti e onirici nei quali muta le proprie sembianze: in *Mirror of Water* è una fata moltiplicata otto volte, in *Burning Desire* si trasforma in una specie di Shiva volante, in *Pure Land* fluttua tra piccoli musicisti alieni e in *Entropy of Love* è chiusa in una capsula trasparente con il deserto come sfondo. Ancora nel 1998 il Museum of Contemporary Art di Chicago le dedica la personale "Mariko Mori" e con la serie di fotografie *Miko no Inori* partecipa alla collettiva "View: One" alla Mary Bone Gallery di New York; sempre a New York è presente al Thread Waxing Space, poi alla Brewster Art Gallery di New Plymouth, al Shangai Museum di Shangai e all'Artspace di Auckland. L'anno successivo gli *Esoteric Cosmos* sono al Kunstmuseum di Wolfsburg nella personale "Mariko Mori. Esoteric Cosmos", insieme con *Birth of a Star, Link of the Moon, Nirvana, Kumano, Kumano (Alaya)* e *Enlightment Capsule*. La stessa selezione di opere, oltre a *Play with Me* e *Tea cerimony III*, è al Brooklyn Museum of Art di New York in "Mariko Mori: Empty Dream". Sempre nel 1999 è alla Fondazione Prada con la grande installazione *Dream Temple*: in una sorta di percorso spirituale, che si propone come un'esperienza visiva in grado di penetrare direttamente nell'inconscio, lo spettatore, immerso nel silenzio, passa da *Enlightment Capsule*, un bocciolo di loto acceso da raggi solari trasmessi da cavi in fibre ottiche, a *Kumano*, per concludere il viaggio nella vera e propria architettura multimediale del *Dream Temple*.
Attualmente vive e lavora a New York.

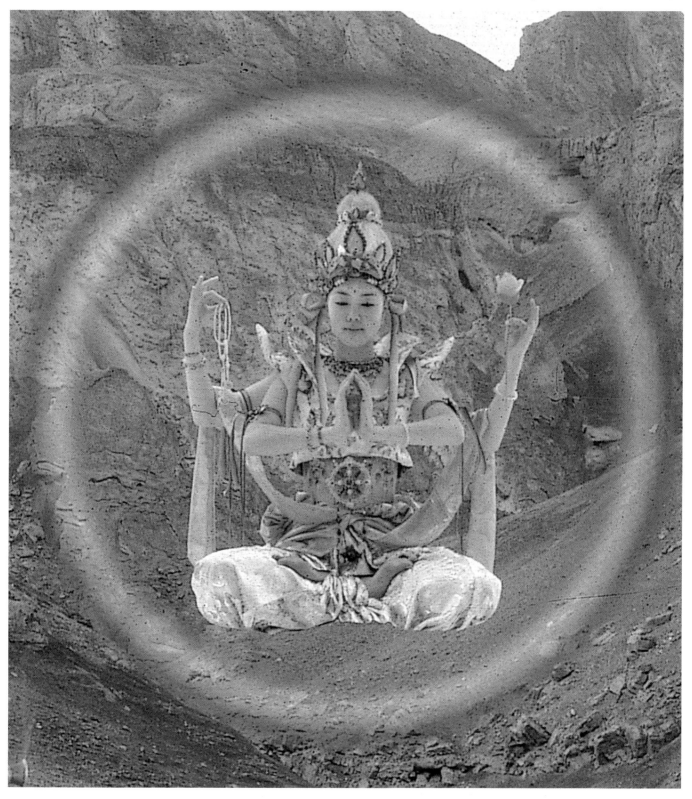

Entropy of Love, 1998

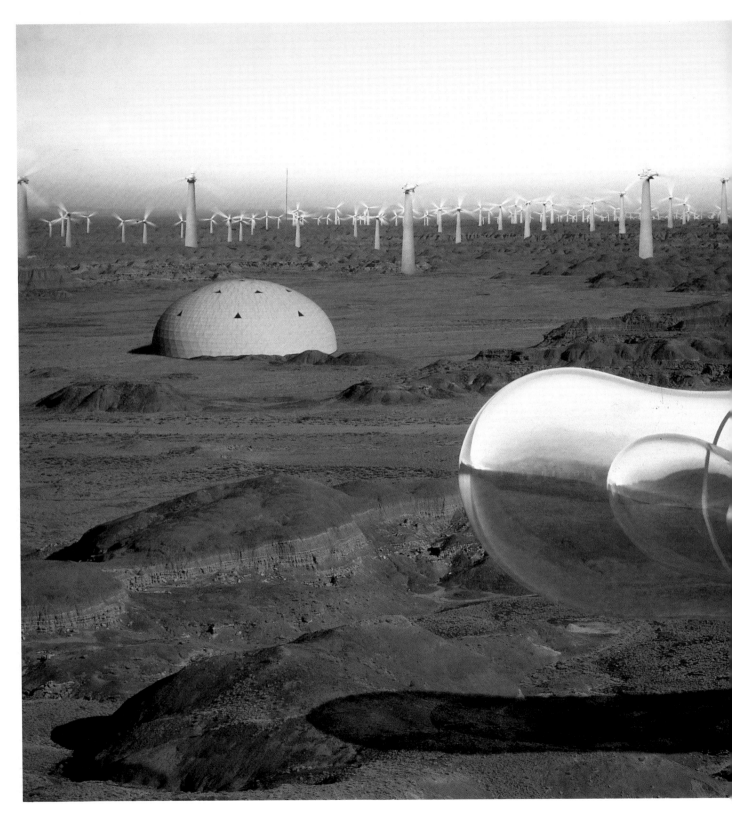

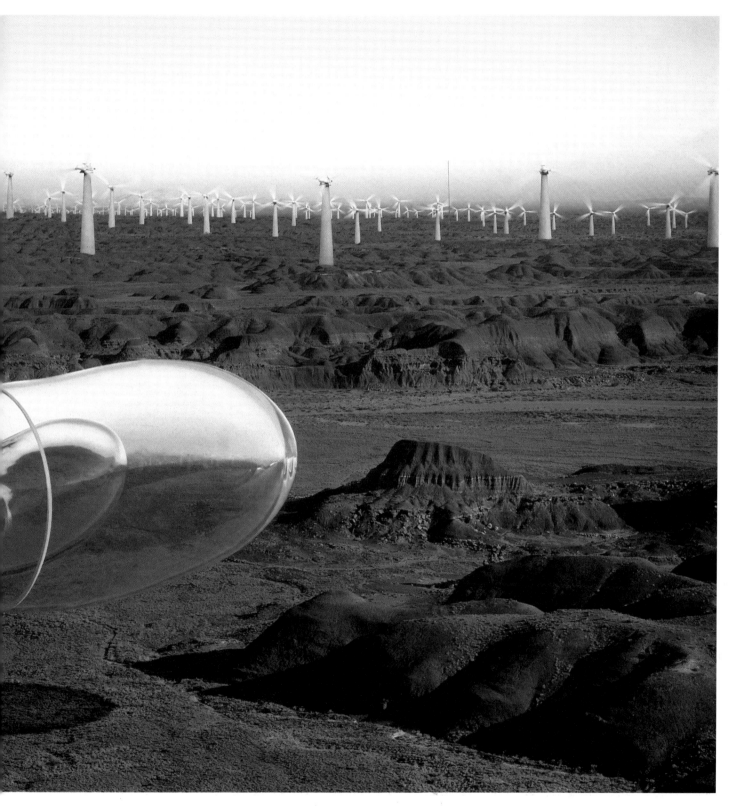

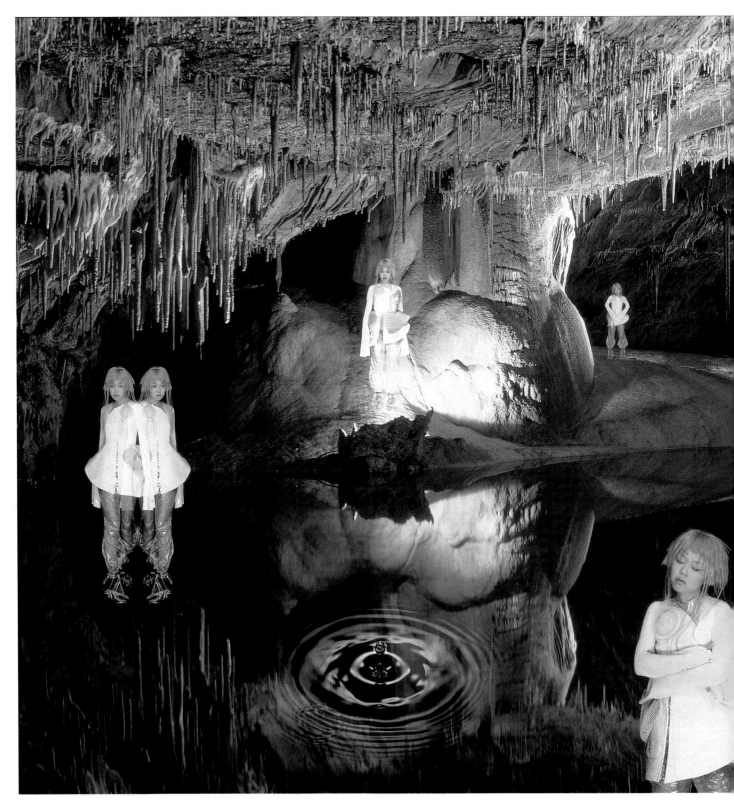

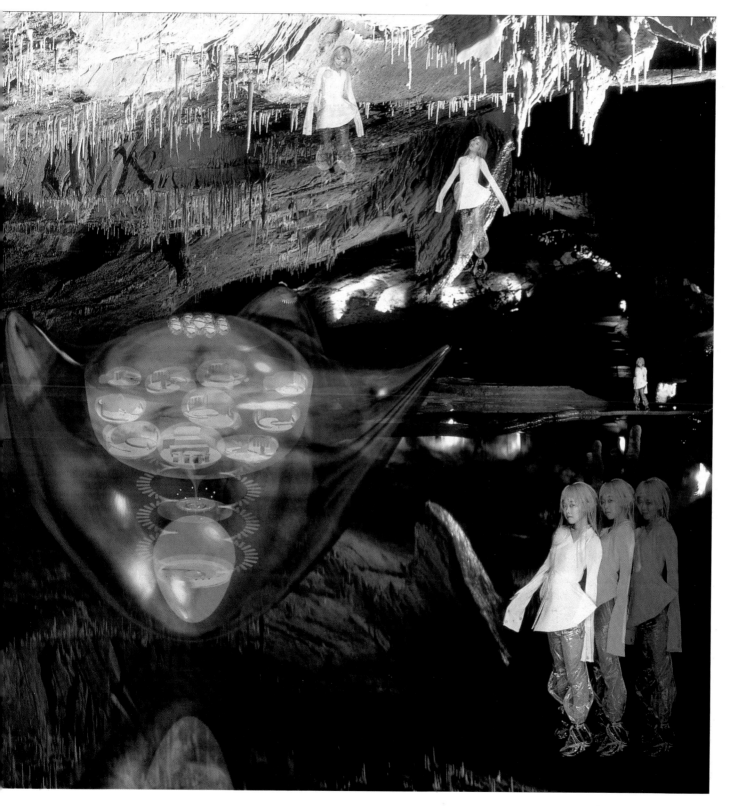

Mirror of Water, 1998
particolare / detail

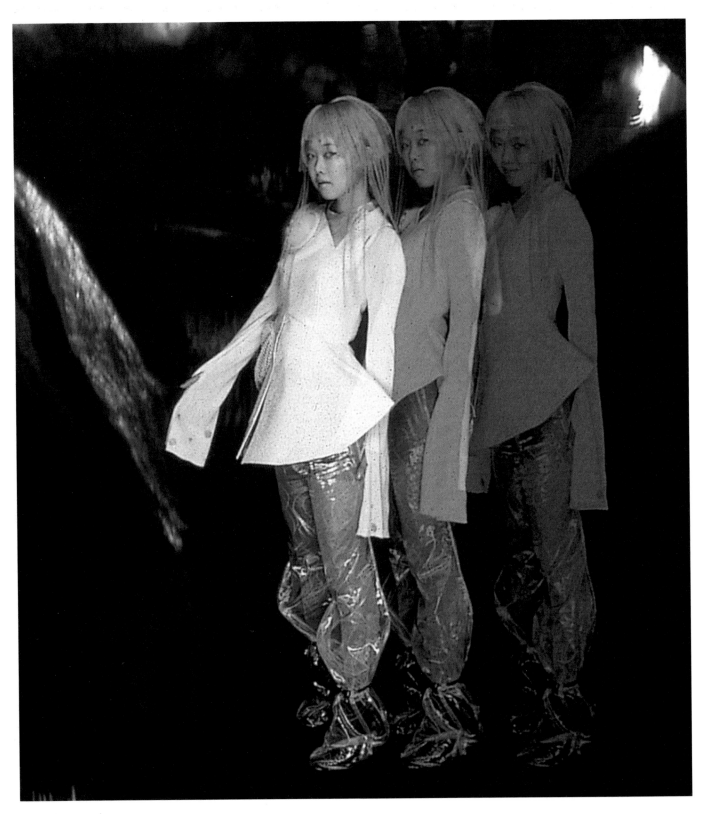

an elevated level of realism. Her work aims at the creation of a personal space in which anything is possible, in which the boundaries between reality and illusion are continually redefined. The same year finds her in Tokyo at the Shiseido Gallery for "Made in Japan," where she exhibits *Beginning of the End, Shibuya, Tokyo, Birth of a Sta*r, *Body Capsule* and *Empty Dream*. With *Empty Dream* and *Birth of a Star* she replaces all references to the real with hypertechnology: in *Empty Dream* she appears disguised as a pop music icon with alien eyes, while in *Birth of a Star* she is a blue siren, reclining on different parts of the crowded beach of the artificial ocean reconstructed in Miyazaki's aquatic park.

In 1994 she also takes part in various group shows: in New York at American Fine Arts, Co., Apex Art, Nicole Klangsbrun, and Postmaster Gallery; in Graz at Grazer Kunstverein; and in Moscow at Regina Gallery. Mori adds *Last Departure* to the venue of "Made in Japan" shown in April of 1996 in New York at Deitch Projects. For this work, in which the figure is tripled and superimposed to achieve a fade-out effect, she deals with the dual presence of spiritual and earthly elements, and Buddhist and technological cultures. The fusion of fiction and reality reflects her attempt to adapt to contrasting elements of contemporary Japanese culture, which almost always provides the background for her work. Mori is reviewed in international art journals such as *Art in America* and *Flash Art*, and exhibits in various group shows: in New York at Elga Wimer Gallery, Basilico Fine Arts, John Weber, Clocktower, and Lauren Wittels; in Paris at the Fondation Cartier pour l'Art Contemporain; in Boston at The Institute of Contemporary Art; in Vienna at Wiener Secession; in Hilsboro at Hirsch Farm project; in Chicago at the Museum of Contemporary Art in "In the Shadow of Storms: Art of Postwar Era from the MCA Collection"; and in Tokyo at the Spiral Garden. From June to December of 1996 Mori's work is featured at Grenoble's Centre National d'Art Contemporain in the solo show "Mariko Mori" with *Love Hotel, Play with Me, Tea Ceremony III, Warrior, Birth of a Star, Body Capsule,* and *Head in the Clouds*. She also lands in Paris at Gallerie Emmanuel Perrotin, with *Last Departure, Link of the Moon* and the video installation *Miko no Inori*, and at the Gare d'Austerlitz, where she shows *Love Hotel, Play with Me, Tea Ceremony III* and *Warrior*.

In 1997 Mori has a solo show in Tokyo at Gallery Konyanagy, where she exhibits *Miko no Inori* and *Mirage*. The same year, the Dallas Museum of Art dedicates an exhibition to her entitled "Mariko Mori. Play with Me," showing *Play with Me, Red Light, Warrior* and *Empty Dream*. In 1997 she also participates in the Venice Biennale, exhibiting *Empty Dream* at the Corderie dell'Arsenale, while at the Nordic Pavilion she presents *Nirvana*, a three-dimensional installation in which she appears in the guise of the god Kichijioten. With the aid of sophisticated technologies, the spectator is enveloped in perfumes and music as the apparition materializes. Mori's intent here is to reconcile art, science and religion in the search for a new concept of space and time. The same year she shows in Lyon at the Fourth Biennial of Contemporary Art; in New York at John Weber Gallery with "Land Marks" and the Soho Art Festival; in Ishoji at the Arken Museum of Modern Art; in Istanbul for the Fifth International of Istanbul; and in London at South London Gallery in "Some Kind of Heaven," shown also in Nuremberg at the Kunsthalle Nuremberg.

In 1998 Mori exhibits *Nirvana* for the solo show "Contemporary Projects: Mariko Mori" at the Los Angeles County Museum of Art. She also shows in Pittsburgh at The Andy Warhol Museum, and in London, where the Serpentine Gallery mounts "Mariko Mori," presenting the series *Esoteric Cosmos*. In this series Mori appears as the various protagonists of photographic dream realizations, dropped into rarefied and oneiric landscapes: in *Mirror of Water* she is a fairy multiplied eight times, in *Burning Desire* she transforms into a sort of flying Shiva, in *Pure Land* she floats among small alien musicians, and in *Entropy of Love* she is enclosed in a transparent capsule with the desert as background. In the same year she is also featured in "Mariko Mori" at the Museum of Contemporary Art of Chicago, and participates in "View: One" at Mary Boone Gallery in New York with the photographic series *Miko no Inori*. She shows in New York at Thread Waxing Space; in New Plymouth at Brewster Art Gallery; in Shanghai at the Shanghai Museum; and in Auckland at Artspace.

In 1999 Mori has a solo show entitled "Mariko Mori. Esoteric Cosmos" at the Wolfsburg Kunstmuseum, featuring *Esoteric Cosmos*, along with *Birth of a Star, Link of the Moon, Nirvana, Kumano, Kumano (Alaya)* and *Enlightenment Capsule*. The same group of work, as well as *Play with Me* and *Tea Ceremony III*, is shown at the Brooklyn Museum of Art in New York in "Mariko Mori: Empty Dream." She also presents the large installation *Dream Temple* at the Fondazione Prada in Milan. This installation is a sort of spiritual journey proposed as a visual experience capable of directly penetrating the unconscious, in which the spectator, immersed in silence, passes from *Enlightenment Capsule* – a lotus bud lit up by solar rays transmitted by fiber optics – to *Kumano*, concluding the journey in the actual multimedia architecture of *Dream Temple*. She currently lives and works in New York.

Pure Land, 1997-98

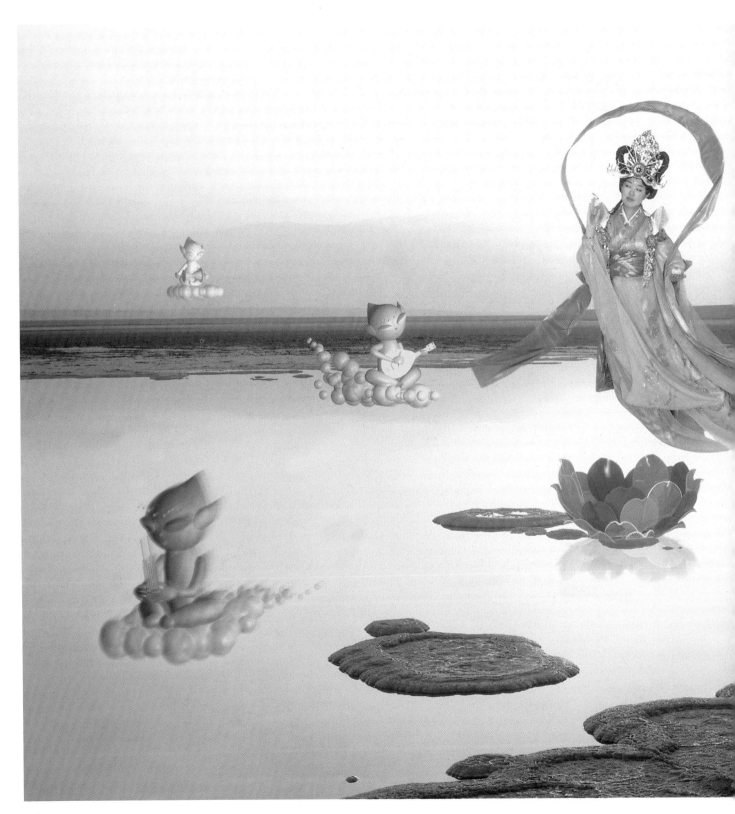

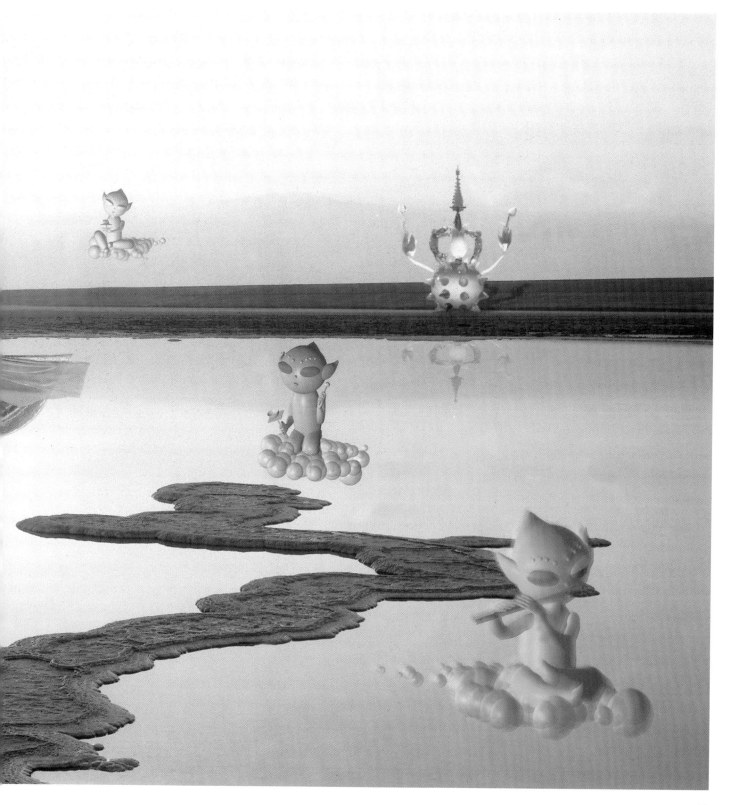

YASUMASA MORIMURA

Nasce ad Osaka nel 1951. Frequenta la Kyoto City University of Art, dove si laurea. nel 1978. Nel 1983 la Galerie Marronier organizza la sua prima personale. L'anno successivo è a New York alla Luhring Augustine in una collettiva. Fin dagli esordi i suoi lavori hanno sempre avuto per oggetto la storia dell'arte; inizia la serie *Self-portrait as Art History* nel 1985 con *Portrait (Van Gogh)*. La scelta del soggetto non è casuale, Van Gogh è sicuramente l'artista europeo più conosciuto in Giappone, soprattutto per la sua vita turbolenta che conosciuta attraverso le lettere e le riproduzioni dei suoi dipinti, lo ha trasformato in un mito. Il tentativo è quello di confrontarsi direttamente con il complesso rapporto esistente tra la strenua difesa da parte del Giappone delle proprie tradizioni culturali e il processo di modernizzazione imposto ed importato dall'Occidente. Morimura trasforma volontariamente i soggetti rappresentati in stereotipi *kitsch*, per privarli dell'aura mitica che li circonda. Il suo lavoro alla serie *Art History* prosegue lungo tutto il corso degli anni Ottanta, durante i quali espone, soprattutto in Giappone; in questa prima fase utilizza costumi e scene che realizza personalmente. È in una collettiva al Sagacho Exhibit Space di Tokyo nel 1987, nel 1988 con la personale "Mata ni te" alla On Gallery di Osaka e alla Gallery NW House di Tokyo. Nel 1988 ha occasione di farsi conoscere a livello internazionale, con la partecipazione ad "Aperto 88" alla Biennale di Venezia e con la presenza alla collettiva "Against Nature: Japanese Art in the Eigthies", mostra che viene allestita al San Francisco Museum of Modern Art, per poi girare i principali musei americani. Usando se stesso come unico modello per i propri lavori, rilegge molti tra i grandi maestri dell'arte occidentale. In questi anni inizia a lavorare alla serie *Portrait*, nella quale, avendo affinato la propria tecnica, utilizza costumi e trucco, muovendosi verso la personificazione femminile, come testimonia *Portrait (La Source 1, 2, 3)*, dove, prendendo spunto dalla omonima serie di Ingres ritrae parti del proprio corpo: braccia, gambe, mani. Il ritrarsi a figura intera, indossando abiti femminili, diventa usuale con questa serie; in *Portrait (Futago)*, un'interpretazione della celebre *Olympia* di Manet, con l'ausilio di tecniche computerizzate sempre più sofisticate riesce ad inserire multipli della propria immagine, apparendo, infatti, sia nelle vesti della cortigiana sia in quelle della schiava. In questa fase del suo lavoro allestisce ancora da solo i set fotografici, ma le nuove tecniche di computer grafica e di riproduzione digitale rendono l'esecuzione più rapida che in passato. Nel 1990 il Sagacho Exhibit Space di Tokyo gli dedica la personale, "Daugther of Art History" che sancisce definitivamente la sua notorietà; in questa occasione espone *Daugther of Art History (Theater A, B)* e *Daughter of Art History (Princess A, B)*, foto montate su cornici che richiamano l'attuale modo di esporre i dipinti. Prosegue il progetto di Morimura di decostru-

Yasumasa Morimura was born in Osaka in 1951. He attends Kyoto City University of Art, earning a BA in 1978. In 1983 Galerie Marronier organizes his first solo show, and the following year Morimura participates in a group show in New York at Luhring Augustine. From the start the subject of his work is art history, and he begins the series *Self-Portrait as Art History* in 1985 with *Portrait (Van Gogh)*. The subject choice is no accident – Van Gogh is undoubtedly the most well-known European artist in Japan, in particular because of his tumultuous life. Through his letters and the reproductions of his paintings, Van Gogh was completely mythologized. Morimura's intention is to confront the complex relationship between Japan's valiant defense of its own cultural traditions, and the process of modernization imposed and imported from the West. Morimura intentionally transforms his subjects into stereotypical kitsch in order to divest them of the mythical aura surrounding them.

He continues to work on *Art History* throughout the Eighties, and exhibits the work, especially in Japan. In this early period, Morimura uses costumes and scenery that he personally makes. In 1987 he participates in a group show at the Sagacho Exhibit Space in Osaka, and in 1988 has a solo show entitled "Mata ni te" at On Gallery in Osaka and at Gallery NW House in Tokyo. In 1988 he becomes known on an international level with his participation in "Aperto 88" at the Venice Biennial, and with his presence in the group show organized by the San Francisco Museum of Modern Art entitled "Against Nature: Japanese Art in the Eighties," which then traveled to major American museums.

Using himself as the only model for his work, Morimura reinterprets many of the great masters of Western art. During this period he begins working on the series *Portrait*. Refining his technique, Morimura uses costumes and makeup for female personifications. In *Portrait (La Source 1,2,3)*, for example, inspired by Ingres' homonymous series, Morimura appears with parts of his own body – arms, legs, hands. Full-length portraits, wearing feminine clothes, becomes habitual with the *Portrait* series. In *Portrait (Futago)*, an interpretation of Manet's celebrated painting *Olympia*, Morimura manages to insert multiples of his own image with the aid of increasingly sophisticated computer techniques. He portrays himself, in fact, as both the courtesan and the slave. At this stage, Morimura still stages his photographic sets by himself, but the new techniques of computer graphics and digital reproduction facilitate a more rapid execution than in the past. In 1990 the Sagacho Exhibit Space dedicates a one-man show to his work, entitled "Daughter of Art History," which definitively sanctions his fame. On this occasion he exhibits *Daughter of Art History (Theater A, B)* and *Daughter of Art History (Princess A, B)*, photos framed in such a way as to recall the actual way the paintings would be exhibited.

Self-portrait (Actress)/After
Vivien Leigh 4, 1996

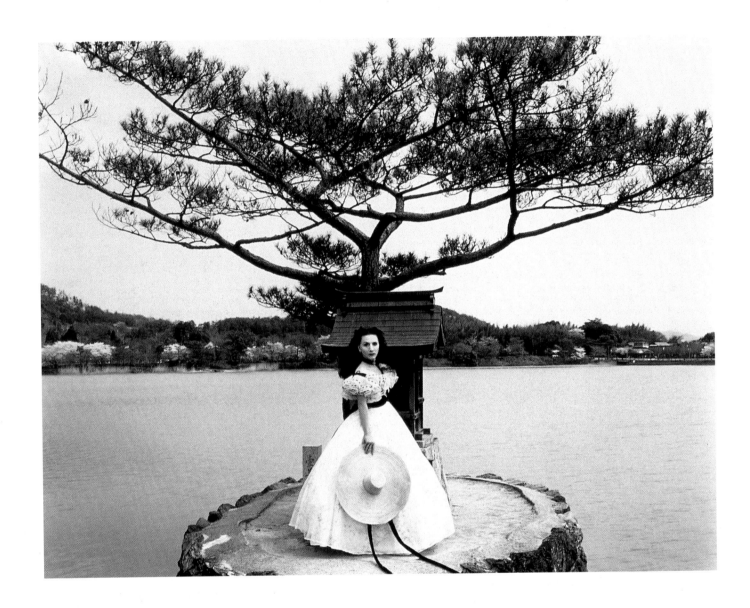

Self-portrait (Actress)/After
Bond Girl 2, 1996

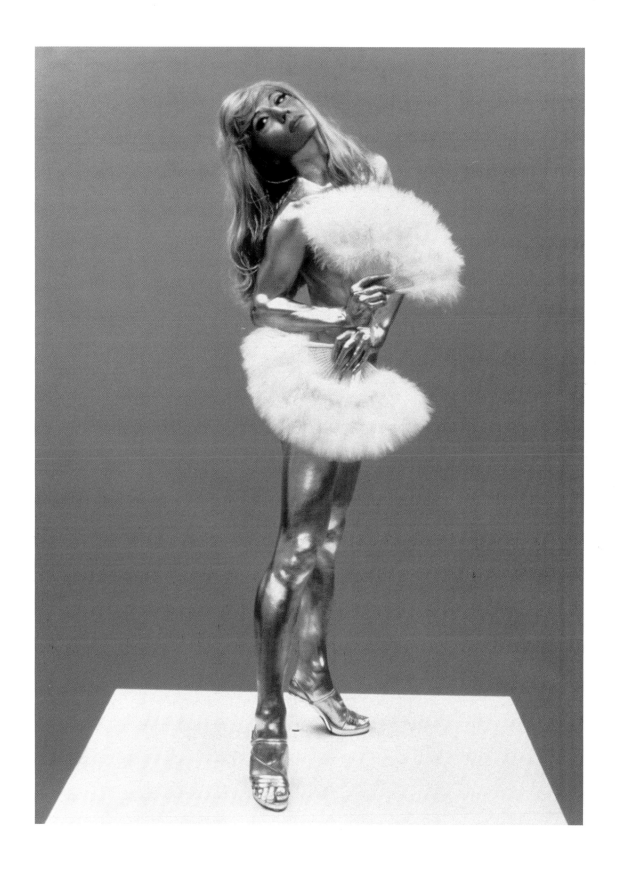

Self-portrait (Actress)/After
Brigitte Bardot 3, 1996

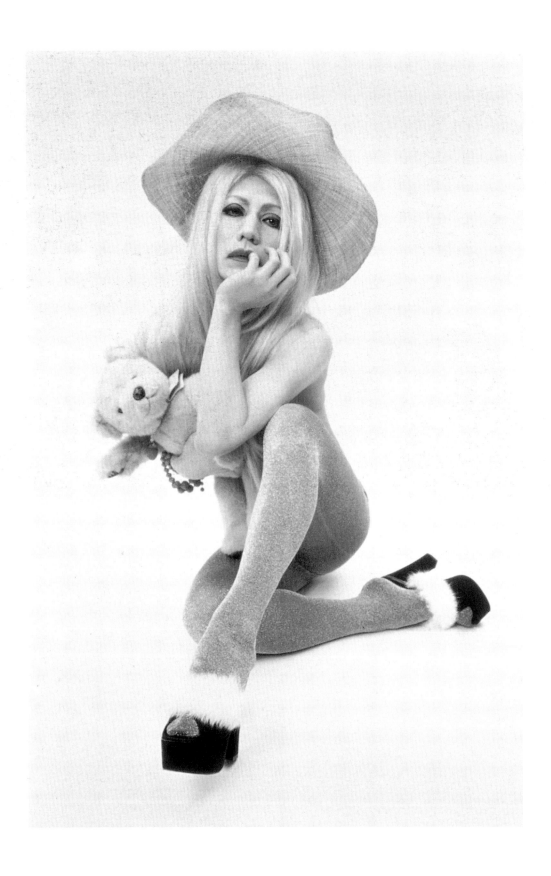

Self-portrait (Actress)/After
Marylin, 1996

Self-portrait (Actress)/After
Audrey Hepburn 4, 1996

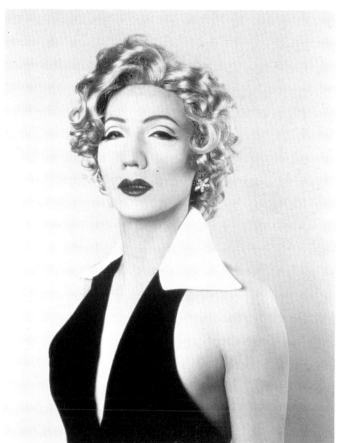

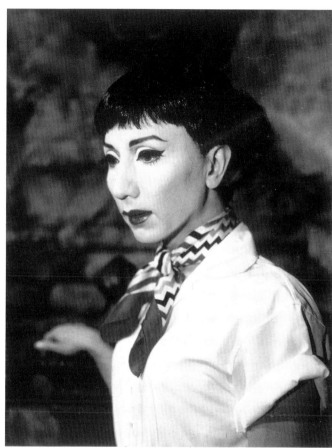

Self-portrait (Actress)/After
White Marylin, 1996

Self-portrait (Actress)/After
Audrey Hepburn 1, 1996

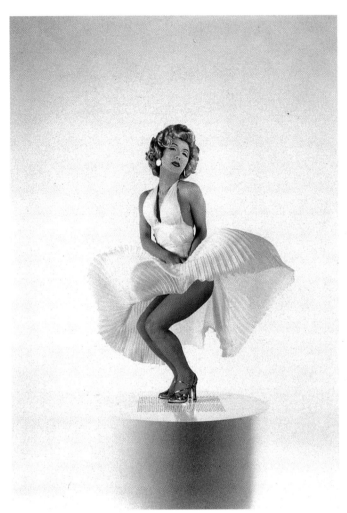

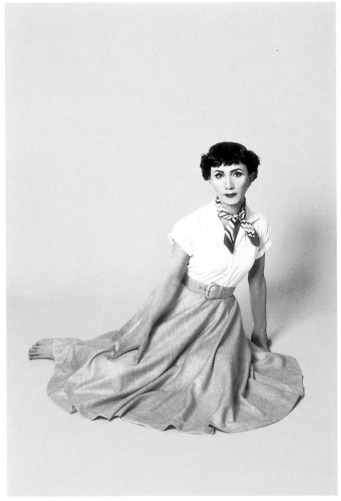

Self-portrait (Actress)/After
Marlene Dietrich 7, 1996

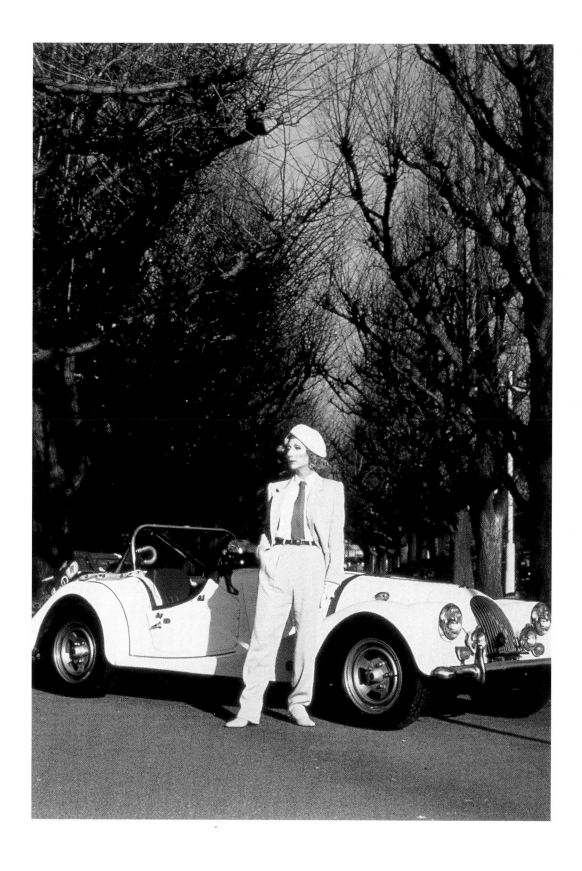

*Self-portrait (Actress)/After
Marlene 4*, 1996

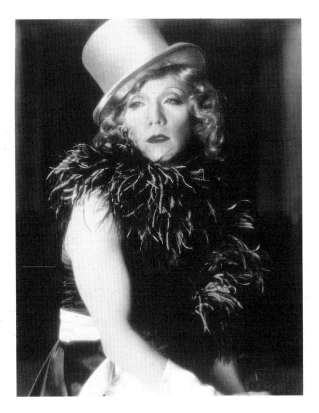

zione e ricostruzione della storia dell'arte, che lo vede sempre più protagonista, anche numericamente parlando. In *Angel Descending the Stairs* del 1991, ad esempio, la sua immagine viene riprodotta per ben trentaquattro volte. La stampa internazionale specializzata lo recensisce per la prima volta a seguito delle personali allestite alla Thomas Segal Gallery di Boston e alla Luhring Augustine di New York. Il suo lavoro, nonostante sia invitato a partecipare a diverse esposizioni non solo in Giappone, è ancora da molti considerato dissacrante. I suoi interventi prendono una nuova direzione con la serie *Psychoborg*, nella quale impersona icone contemporanee come Madonna o Michael Jackson; nel 1994 il Ginza Art Space di Tokyo dedica a questa serie un'esposizione. Parallelamente si dedica al mondo del cinema interpretando scene classiche della filmografia e impersonando dive del cinema; ne nasce la serie *Actress*, con immagini di Vivian Leigh, Marilyn Monroe o Brigitte Bardot. L'interesse di Morimura è costantemente rivolto alla storia dell'arte, e, sempre quest'anno, presenta una collezione di lavori ispirati all'opera di Rembrandt al Hara Museum of Contemporary Art di Tokyo.

La serie delle attrici viene esposta nel 1996 al Yokohama Museum of Art in "Beauty unto Sickness": una celebrazione del divismo del mondo hollywoodiano, che gli permette di raccogliere i consensi di un pubblico molto più vasto che in passato. La sua ricerca quasi maniacale del particolare, in un tentativo di identificazione totale con il soggetto, continua ad essere un segno distintivo della sua arte anche se non realizza più personalmente i costumi e le scene.

Nel 1997 con "Yasumasa Morimura: Actor/Actress" espone al Contemporary Arts Museum di Houston e la galleria Thaddeus Ropac di Parigi allestisce "Actresses".
La sua attenzione è rivolta ancora alla storia dell'arte e la serie basata su Monna Lisa dal titolo *Monna Lisa in Its Origin* del 1998 apre la personale che è ospitata al Museum of Contemporary Art di Tokyo e, successivamente, al National Museum of Modern Art di Kyoto e alla Luhring Augustine a New York. Nei lavori più recenti aggiunge i nomi di Andy Wahrol e Gerhard Richter, a Cindy Sherman, alla quale viene costantemente paragonato, dedica *To My Little Sister: For Cindy Sherman*. Nel 1999 espone *New Bronze Work* alla Nagai Gallery di Tokyo .

Self-portrait (Actress)/After
Marlene Dietrich 1,1996

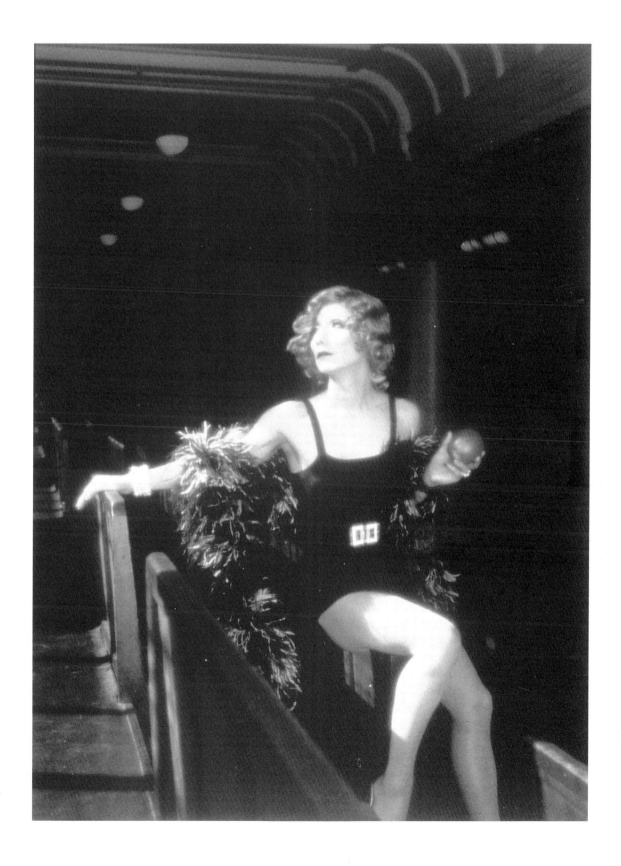

Self-portrait (Actress)/After Momoe Yamaguchi 2, 1996

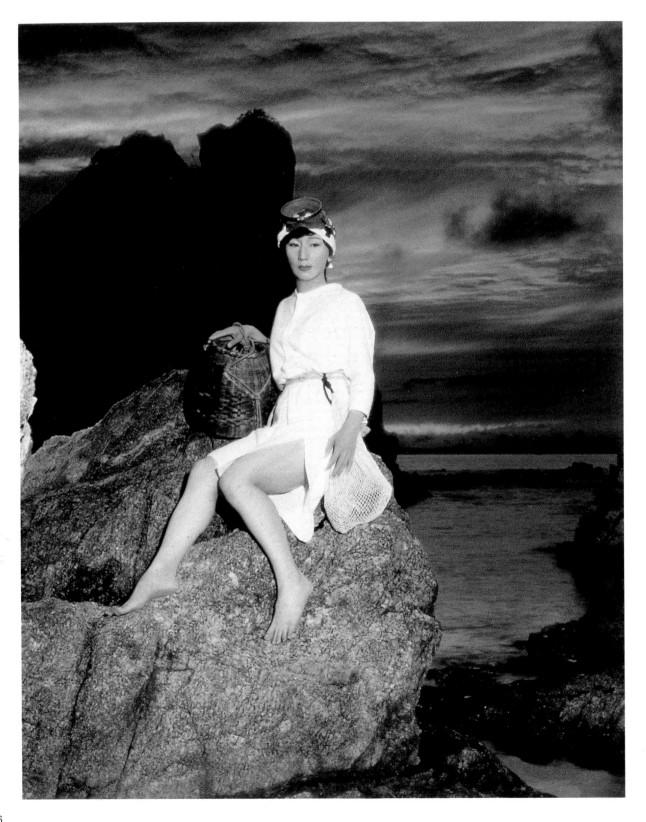

*Self-portrait (Actress)/After
Catherine Deneuve 2*, 1996

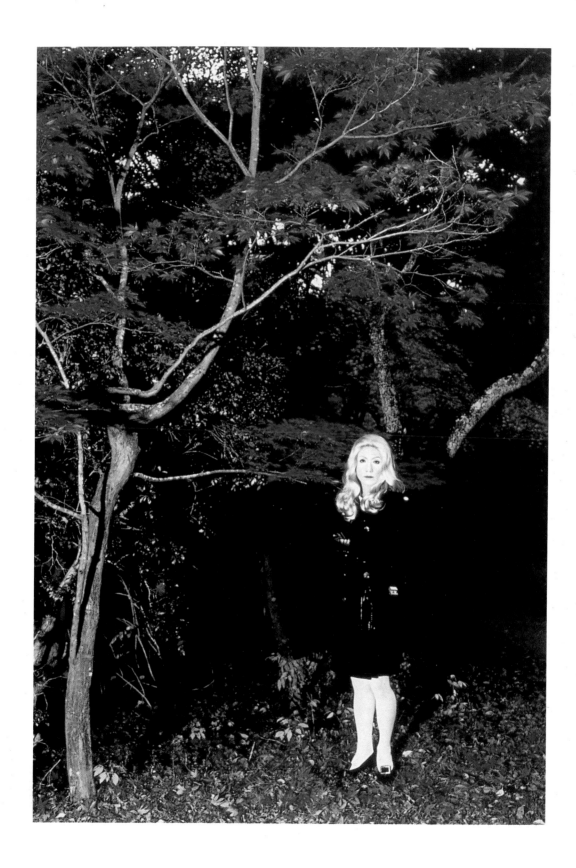

Self-portrait (Actress)/After
Brigitte Bardot, 1996

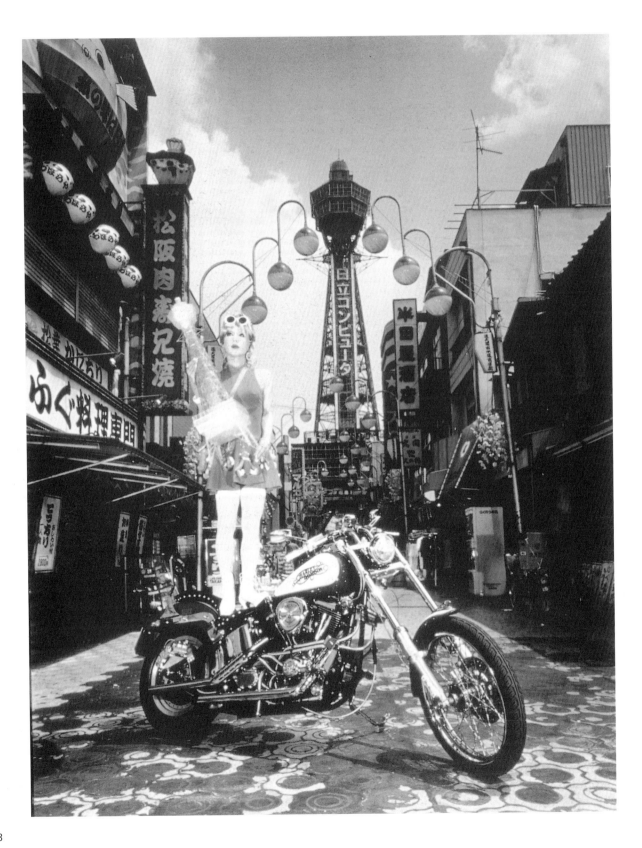

Self-portrait (Actress)/After Catherine Deneuve 1, 1996

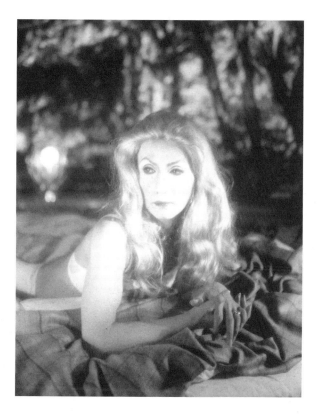

Morimura's project to deconstruct and reconstruct the history of art continues, with him increasingly the protagonist, numerically speaking. In *Angel Descending the Stairs* of 1991, for example, his image is reproduced thirty-four times. The international art press reviews his work for the first time following solo shows organized by Thomas Segal Gallery in Boston and Luhring Augustine in New York. Despite the fact that he is invited to participate in different exhibitions, not only in Japan, his work is still considered by many as a form of desecration. His work takes new direction with the *Psychoborg* series, in which he impersonates contemporary icons like Madonna or Michael Jackson. In 1994 the Ginza Art Space in Tokyo organizes an exhibition of this series.

During this period Morimura also focuses on the world of cinema, interpreting classic scenes from film history and impersonating film divas. The *Actress* series develops, with images of Vivian Leigh, Marilyn Monroe and Brigitte Bardot. Morimura's interest in art history continues, however, and in 1994 he also presents a collection of work inspired by the work of Rembrandt at the Hara Museum of Contemporary Art in Tokyo.

The *Actress* series is exhibited in 1996 at the Yokohama Museum of Art in "Beauty unto Sickness," a celebration of the Hollywood star system that allows Morimura to earn the consensus of a much broader public than in the past. His almost maniacal attention to detail – an attempt to totally identify with the subject – continues to be a distinctive characteristic of his art, even if he no longer personally creates the costumes and scenery. In 1997 he is featured in the solo show "Yasumasa Morimura: Actor/Actress" at the Contemporary Art Museum in Houston, and Thaddeus Ropac Gallery in Paris organizes "Actresses." Morimura continues to direct his attention to the history of art, and the series based on the *Mona Lisa* forms the cornerstone of the solo show "Mona Lisa in its Origin," hosted by the Museum of Contemporary Art in Tokyo in 1998, and successively by the National Museum of Modern Art of Kyoto and Luhring Augustine in New York. Personifications of Andy Warhol and Gerhard Richter join his most recent works. Morimura is constantly compared to Cindy Sherman, to whom he dedicates *To My Little Sister: For Cindy Sherman*. In 1999 he exhibits "New Bronze Work" at the Nagai Gallery in Tokyo.

Self-portrait (Actress)/After
Liza Minnelli 1, 1996

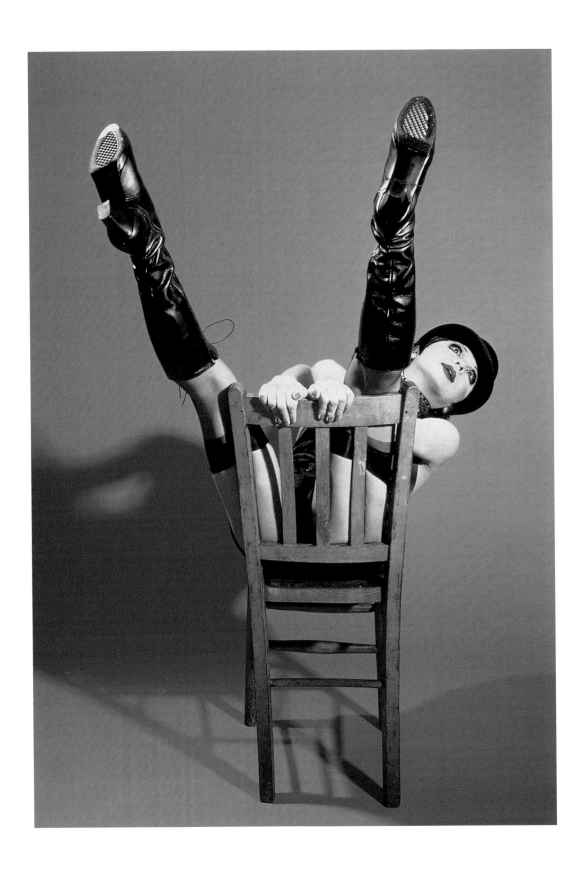

Self-portrait (Actress)/After
Greta Garbo 1, 1996

Self- portrait (Actress)/After
Sofia Loren 1, 1996

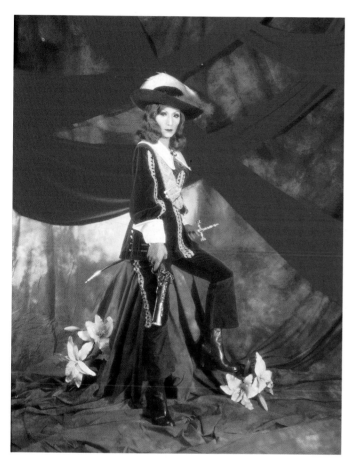

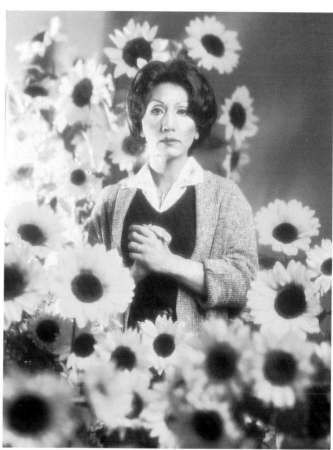

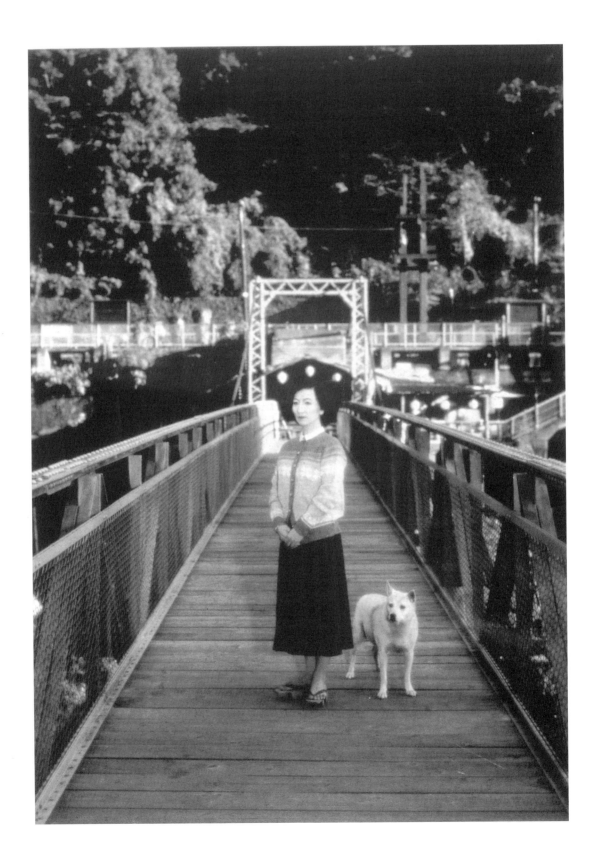

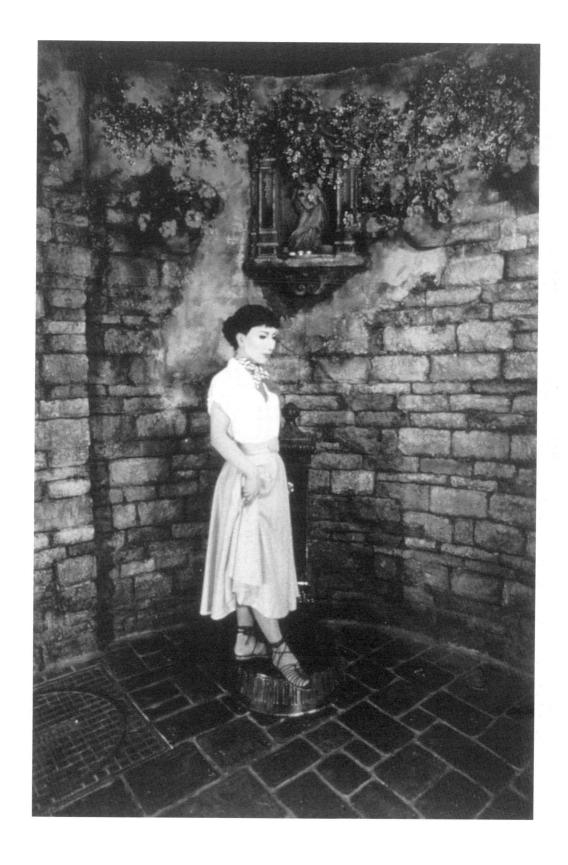

LUIGI ONTANI

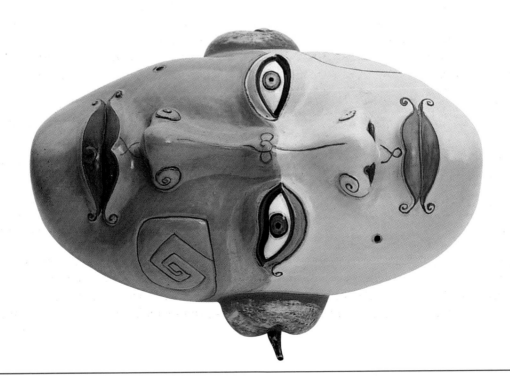

EvAdamo, 1992

Nasce a Montovolo di Grizzana, Vergato, in provincia di Bologna durante l'ultima guerra mondiale. Muove i primi passi nell'ambiente artistico bolognese, che, negli anni Sessanta, ruota attorno allo Studio Bentivoglio e alle esperienze dell'Arte Povera. I suoi primi lavori risalgono al 1965, quando, evadendo tecniche figurative tradizionali, alterna la pittura alle sperimentazioni. Debutta a Bologna, alla Galleria San Petronio, nel 1967, dove presenta *Poesie adulescentiae*, una serie di tempere, acquerelli, disegni ed oli e gli *Oggetti Pleonastici* scolpiti, calcando con la scagliola, fra altre cose, il barattolo del borotalco e portauova, rielaborati in modo micromonumentale, e dipinti a tempera con colori timbrici, ritualizzati col corpo in diverse pose e luoghi.

Nel gennaio 1970 espone gli *Oggetti Pleonastici* nella "Stanza delle Similitudini" presso la Galleria del Centro Culturale San Fedele a Milano, presentato da Renato Barilli. È un ambiente articolato con cartoni neutri ondulati, ritagliati, ibridati con archetipi e stilemi; con gli *Oggetti Pleonastici* ve ne sono altri in gommapiuma, rosa, celeste, giallo, indossati come corazze e costumi e proposti al pubblico per baratto.

All'inizio del 1971 alla Galleria Flori di Firenze con *Verifica Ludica – Immagine Eidetica* espone ambientalmente inserendo: collage e ready-made con decalcomanie e vari inserti, più citazioni da Severini, Marinetti e Lautreamont e così al Palazzo dei Diamanti di Ferrara espone anche un baule con souvenirs come *Selezione dell'Ennesimo*.

Nello stesso anno è alla Galleria Diagramma di Milano con *Favola Impropria – Spazio Teofanico*. Ontani si presenta nel primo *tableau vivant* in pubblico: *Ange Infidèle*.

In questo periodo, trasferitosi definitivamente a Roma, definisce il proprio linguaggio fotografico, già iniziato nel 1969 circa, realizzando pose autoritratto, esponendo fotografie a grandezza naturale, ingigantite o miniaturizzate: *San Sebastiano, Bacchino, Tentazioni*.

Dal 1968 al 1973 si esprime anche con film "Super 8" e video in bianco e nero e a colori; i primi, *Svenimenti* e *Tetto*, realizzati in bianco e nero, ruotano attorno al tema dell'innocenza e dell'ingenuità infantile. Nel 1972 partecipa alla Biennale di Venezia, con un video realizzato in collaborazione con Gerry Schum e al Festival dei Due Mondi di Spoleto con *Filmperformances*. Nel 1973-74, a Roma, in occasione di "Contemporanea" si espone nel quadro vivente *Tarzan*, alla ricerca dell'identità tra arte e vita, essendo modello e autore allo stesso tempo, Ontani compie una scelta artistica che sarà alla base dei suoi lavori successivi. Sempre quest'anno è alla galleria L'Attico di Roma, dove presenta opere fotografiche, *Dante, Pinocchio* e i *tableaux vivants Don Quijote de la Mancha, Don Giovanni* e *Superman*, mentre, nelle vesti di *Pulcinella*, è da Lucio Amelio a Napoli. Espone per la prima volta all'estero

Luigi Ontani was born in Montovolo di Grizzana, Vergato (Bologna) in 1943, during the last World War. He takes his first steps in the artistic environment of Bologna, which in the Sixties revolves around the Studio Bentivoglio and Arte Povera. His first works date to 1965 when, rejecting traditional figurative techniques, he alternates painting with experimental works. Ontani debuts in Bologna at the Galleria San Petronio in 1967, presenting *Poesie adulescentiae*, a series of tempera, watercolor and oil drawings, as well as the sculpted *Oggetti Pleonastici*, pieces made by pressing various items, including a talcum powder box and an egg cup, into scagliola gesso which is then reworked in a micro-monumental way, painted with defined tempera colors, and ritualized with the body in different poses and places.

In January 1970 he exhibits *Oggetti Pleonastici* in "Stanza delle Similitudini" at Galleria del Centro Culturale San Fedele in Milan, with an introduction to the catalogue by Renato Barilli. The environment is created using neutral corrugated cardboard that is then re-cut and transformed into hybrids with the addition of archetypes and stylized elements; along with the *Oggetti Pleonastici* are other works in pink, sky blue, and yellow foam rubber, worn as cuirasses and costumes and presented to the public as barter objects. At the beginning of 1971, Ontani appears in Florence at Galleria Flori with "Verifica Ludica – Immagine Eidetica," an environment installation combining collages and readymades with decalcomania and various other appliqués, plus quotations from Severini, Marinetti, and Lautreamont. The installation was then exhibited at the Palazzo dei Diamanti in Ferrara, along with one of his *Selezione dell'Ennesimo*, composed of a trunk filled with souvenirs.

The same year he exhibits *Favola Impropria – Spazio Teofanico* in Milan at Galleria Diagramma. He appears in his first public *tableau vivant*, entitled *Ange Infidèle*. During this period he moves definitively to Rome, and refines his own photographic language, already begun around 1969, creating self-portraits and exhibiting them in life-size, enlarged, or miniaturized formats, including *San Sebastiano, Bacchino,* and *Tentazioni*.

From 1969 to 1973 he also worked with Super 8 film and black and white and color video. The first ones, *Svenimenti* and *Tetto*, are black and white and revolve around the theme of innocence and childlike naivety. In 1972 he participates in the Venice Biennale with a video created in collaboration with Gerry Schum, and in the Festival dei due Mondi in Spoleto with *Filmperformances*.

In 1973-74 in Rome, Ontani appears in the *tableau vivant Tarzan* for "Contemporanea." In his search for identity in art and life, and in his role as both model and artist, Ontani makes an artistic choice that provides the

65

"San Sebastiano" nel
bosco di Calvenzano, 1970

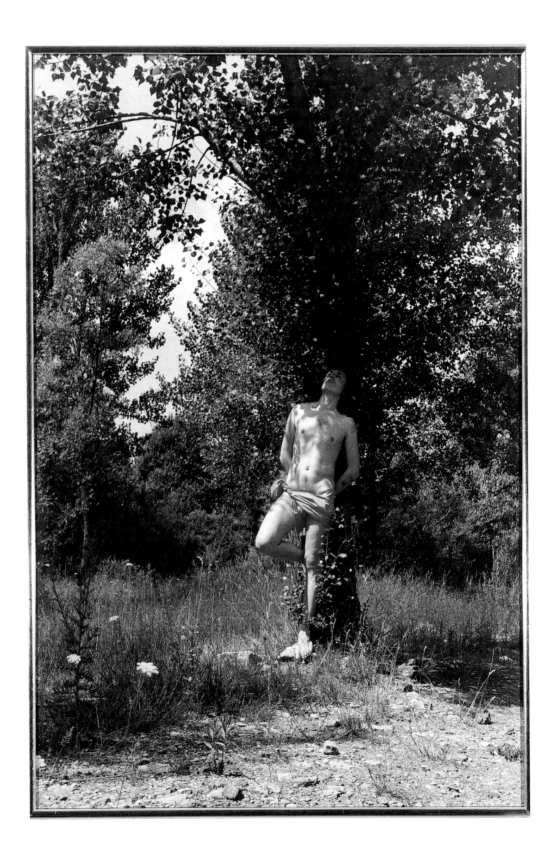

Bacchino, 1970

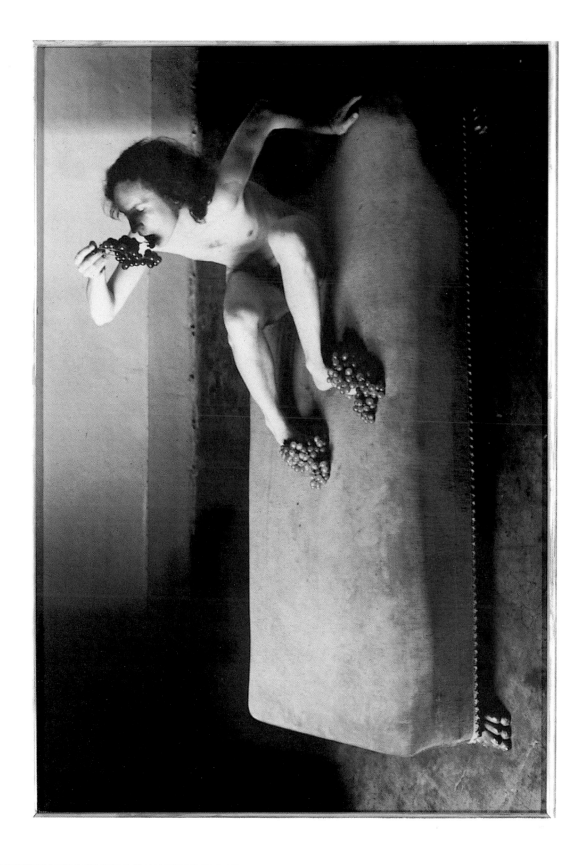

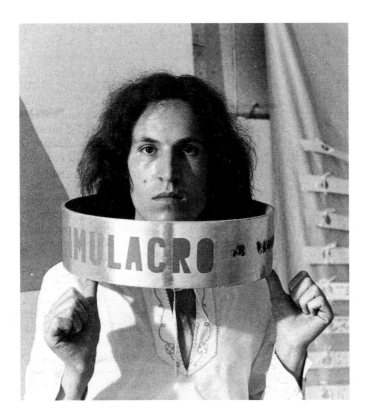

in "Trasformer", al Kunstmuseum di Lucerna. Alla fine del 1974 Ontani parte per il suo primo viaggio in India, dove stabilisce un rapporto con fotografi locali che dirige realizzando una serie di riproduzioni. Nel 1975, all'Attico, si trasforma in un *Dracula* chiuso in un sarcofago di cristallo, mentre a New York si fa fotografare in "Columbus Circle", nelle vesti di *Cristoforo Colombo*. Negli anni successivi prosegue nella serie delle pose, nella doppia veste di autore e di modello, impersonando *Adamo ed Eva* (1975), *Davide e Golia* (1977). Il suo legame con l'India è rafforzato dall'invito di Fabio Sargentini, "L'Attico in viaggio", un viaggio d'arte al quale partecipano anche Francesco Clemente e Giordano Falzoni, che si conclude a Madras, in India, nel tempio Ekambareshvan, dove Ontani diviene *Lord Vanity*. Le citazioni dell'India, che è continua meta di viaggi e pellegrinaggi artistici, proseguono in *Le Temple* (1978) o *Krishna* (1977-1978) e costanti sono i richiami al mondo della mitologia, come ad esempio in *Olimpo* (1975). Nel 1977 presenta *Endimione* alla Galleria Comunale d'Arte Moderna di Bologna e del 1978 è la partecipazione alla Biennale di Venezia dove presenta la quadreria indiana *En Route vers l'Inde*. Nel 1979 è a New York, al Kitchen Center con *Astronaut*, si tratta di un complesso *tableau vivant*, ambientale, spaziale, che si avvale anche della proiezione di diapositive e di un sottofondo musicale. In questo scenario, indossando una camera d'aria gigante, Ontani compie un ideale volo nello spazio. Da questo momento si susseguono le presenze a livello internazionale: nel 1980 è alla Kunsthalle di Basilea, allo Stedelijk Museum ad Amsterdam e al Folkwang Museum di Essen, con "33 III Grazie". Nel 1981 è a Roma, al Palazzo delle Esposizioni, con "Linee della ricerca artistica in Italia" e a Parigi, al Centre Georges Pompidou in "Identité italienne, Art en Italie depuis 1959". Partecipa alla rassegna "Italian Art Now: An American Perspective", allestita nel 1982 al Solomon R. Guggenheim Museum di New York, che per l'occasione inserisce *Le tre grazie*, un grande acquerello su carta, nella propria collezione. Sempre nel corso di quest'anno la Galleria Comunale d'Arte Moderna di Bologna organizza "San Petronio il Demonio", la sua prima personale in un museo. Dal viaggio a Bali di questo periodo e dalla col-

"Montovolo," 1968

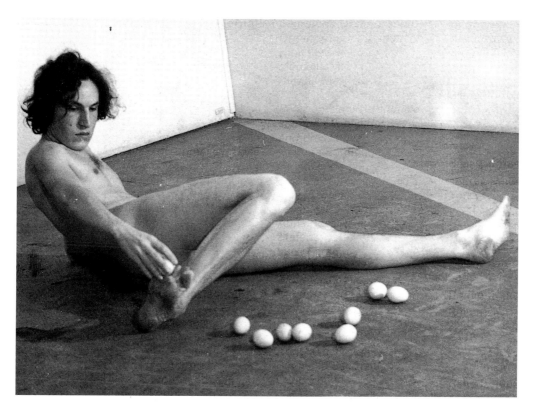

basis for his future work. The same year he shows at the Roman gallery L'Attico, presenting photographs, *Dante* and *Pinocchio*, as well as the *tableaux vivants Don Quijote de la Mancha, Don Giovanni,* and *Superman.* In the guise of *Pulcinella* Ontani also shows at Lucio Amelio in Naples. He exhibits abroad for the first time in "Transformer" at the Kunstmuseum in Lurzen. Ontani leaves for his first trip to India in 1974, establishing a relationship with local photographers whom he directs in the execution of a series of photographs. In 1975 he transforms into a *Dracula* enclosed in a crystal sarcophagus at L'Attico, and has himself photographed in New York on Columbus Circle as *Cristoforo Colombo.* He continues in the following years with a series of photographs, doubling as the artist and the model, impersonating *Adamo ed Eva* (1975), and *Davide e Golia* (1977).

Ontani's ties with India are strengthened by Fabio Sargentini's invitation to participate in a project organized by L'Attico entitled "L'Attico in viaggio." Francesco Clemente and Giordano Falzoni also participate in this art journey, which concludes in Madras, India in the Ekambareshvan temple, where Ontani becomes *Lord Vanity.* The references to India, which persist as the destination of Ontani's trips and artistic pilgrimages, continue in *Le Temple* (1978) and *Krishna* (1977-1978), as do the references to the world of mythology, as in *Olimpo* (1975). In 1977 he presents *Endione* at the Galleria Communale d'Arte Moderna in Bologna, and in 1978 participates in the Venice Biennale, where he presents the India series *En Route vers l'Inde.* In 1979 in New York at the Kitchen Center he performs *Astronaut,* a complex *tableau vivant*-spatial environment, using projected slides and a musical background. In this scenario, wearing a gigantic inner tube, Ontani carries out an ideal flight through space.

From this moment on, Ontani makes regular appearances at the international level: in 1980 at the Basel Kunsthalle, the Stedelijk Museum in Amsterdam, and the Folkwang Museum in Essen with "33 III Grazie." In 1981 he shows in Rome at the Palazzo delle Esposizioni in "Linee della ricerca artistica in Italia" and in Paris at the Centre Georges Pompidou in "Identité italienne, Art en Italie depuis 1959." He participates in the exhibition

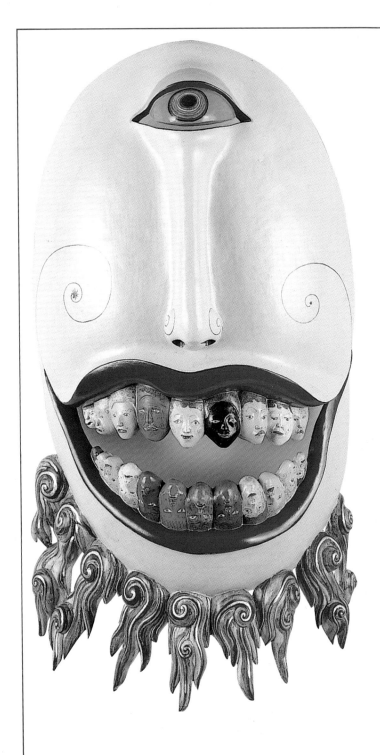

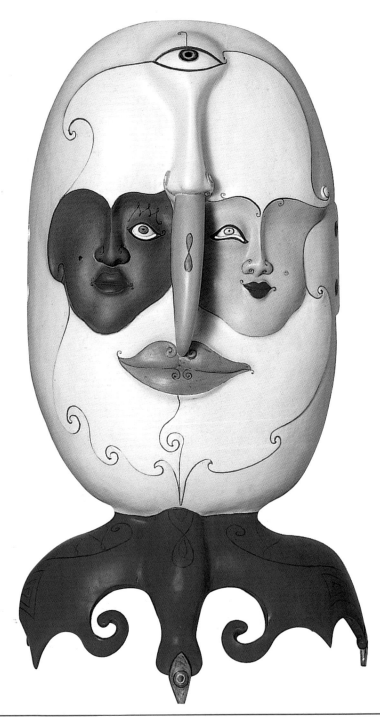

"Leda e cigno"
mediterraneo, 1975

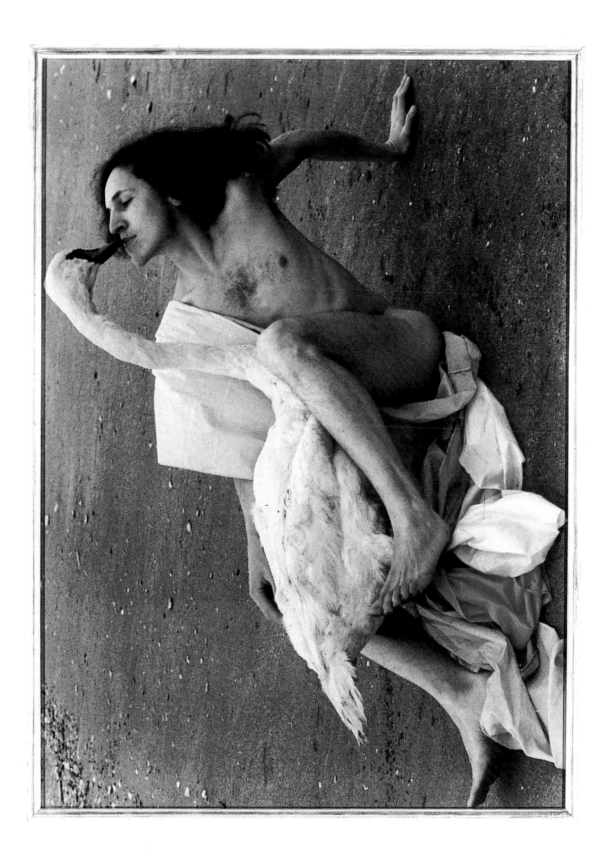

laborazione con Ida Bagus Anom, nascono le prime maschere di legno pule ispirate ad idoli indonesiani, come *Sayang*, oppure dedicate al mondo fantastico e mitologico; inoltre in Tirolo, realizza *Caprone*, *Baccone* e *Pedofilone*. A partire dagli anni Ottanta la ricerca di nuovi mezzi espressivi e la specularità processuale dei calchi del proprio corpo porta Ontani ad utilizzare materiali come la cartapesta, vedi *Trono* ed una serie di busti che, assieme alle maschere di legno dipinto sono esposte alla Galleria Giorgio Persano di Torino. Nel 1983, a New York, realizza la grande cartapesta *Diskobolus* e, al Kitchen Center, sempre a New York, interpreta *...bal'OCCHI...*, indossando maschere di sua realizzazione. In questi anni è segnato anche il ritorno parallelo di Ontani alla pittura, con una scelta tecnica orientata all'acquerello o all'olio su tavola molto velato e con l'utilizzo di una scala cromatica dominata da tinte evanescenti. Sulla base di questa scelta espressiva produce *Grillo Dante Ridondante in Inferno/Purgatorio/ Paradiso* (1983), un trittico dipinto ad acquerello dominato da toni favolistici e mitologici, oppure *Il pigrone la lumaca e il grifone* (1985), o la serie *Orfeo e Euridice* (1984). Alla Biennale di Venezia del 1984, porta lavori fotografici degli anni Settanta, maschere, dipinti e la grande scultura in cartapesta, *Centauro*. In questi anni realizza la serie *Ibridoli* oltre a vere e proprie sculture come *Millearti* (1985-1986) o il *Triscobolo*. Nel 1987 partecipa alla XVII Triennale di Milano e, sempre a Milano, la scultura in cartapesta e gesso dipinto a olio *DadAndroginErmete* viene esposta alla Galleria

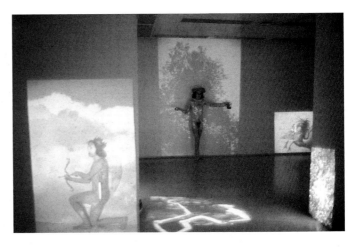

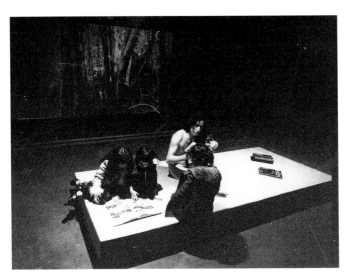

Toselli. Nello stesso anno partecipa alla grande rassegna sul disegno italiano del secondo dopoguerra, organizzata dal Frankfurter Kunstverein di Francoforte. In questo periodo compie il suo primo viaggio in Messico, paese che visiterà più volte negli anni successivi, dove, prendendo spunto dall'abitudine degli artigiani del posto di realizzare oggetti di uso quotidiano con materiali preziosi, produce una serie di acquerelli con cornici d'argento finemente lavorate. Questi lavori, insieme con le altre opere realizzate durante il viaggio, faranno parte di "Riti Cabriti", un allestimento organizzato dallo Studio d'Arte Bernabò di Venezia nel 1988. Dal 1987 lavora vetri di Murano, creando lampadari e specchi, realizzando le vetrate del Palazzo dei Capitani della Montagna di Vergato presso la vetreria Giuliani di Roma. Nel 1989 è alla galleria In Arco di Torino con *Opere cartacee = Euterpetto*. Nel 1990 la Galleria Comunale d'Arte Moderna di Bologna, nella sede di Villa delle Rose, allestisce "Ontani. Il clown della Rosa", dove, nel tentativo di ripercorrere la ventennale esperienza artistica di Ontani, sono esposti, tra gli altri lavori, le fotografie, il lampadario di vetro *Mayadusa* ed una serie di sovrapporte in ceramica realizzate per l'occasione. Questa selezione di opere sarà ospitata a Groninger presso il Groninger Museum e a Londra all'Accademia Italiana delle Arti e delle Arti Applicate. Sempre durante il 1990 Ontani si reca per la prima volta in Giappone, ancora alla ricerca di tradizionali tecniche artigianali di produzione di maschere. Un interesse costante, quello per la maschera, che testimonia il ruolo centrale che il tema dell'alibi e del travestimento rivestono nel lavoro di Ontani. Del 1991 è la sua parte-

Astronaut, 1979

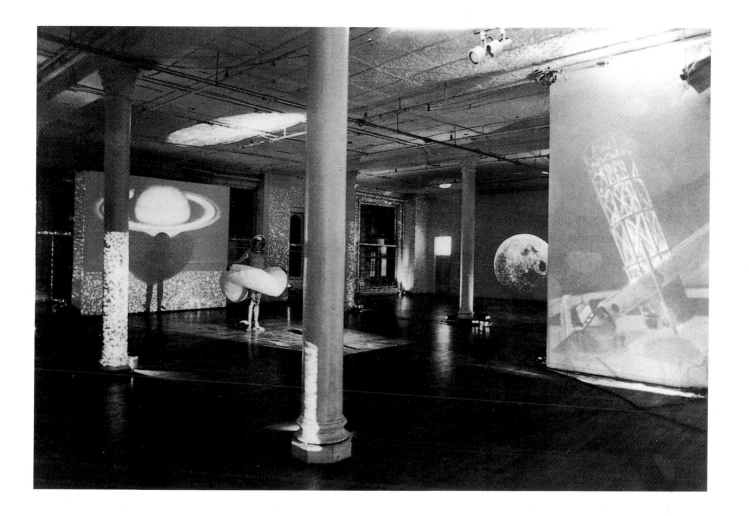

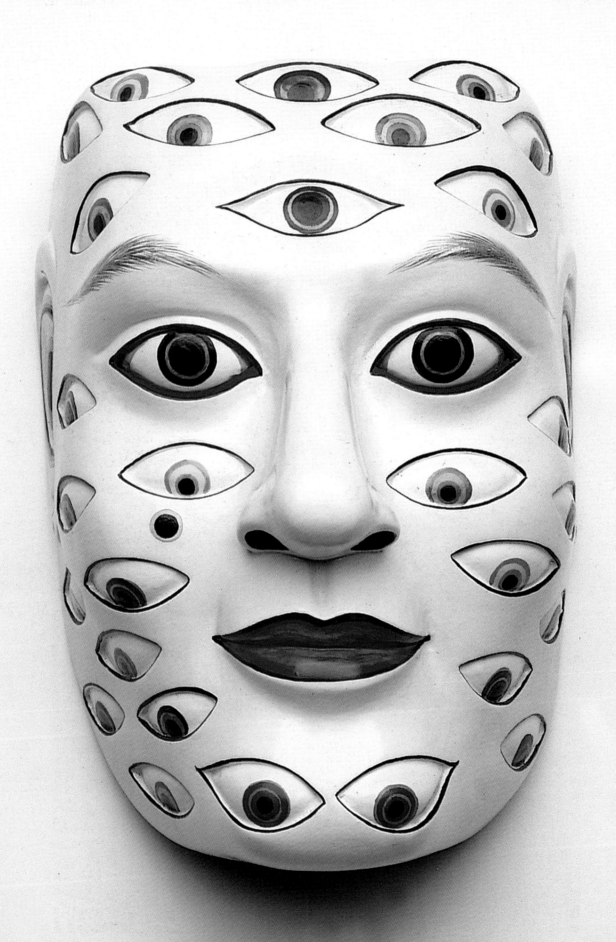

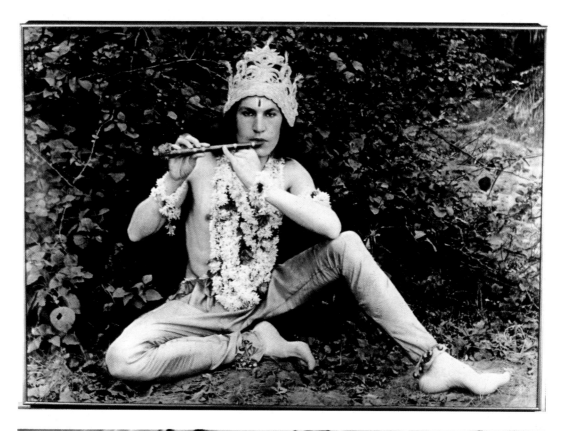

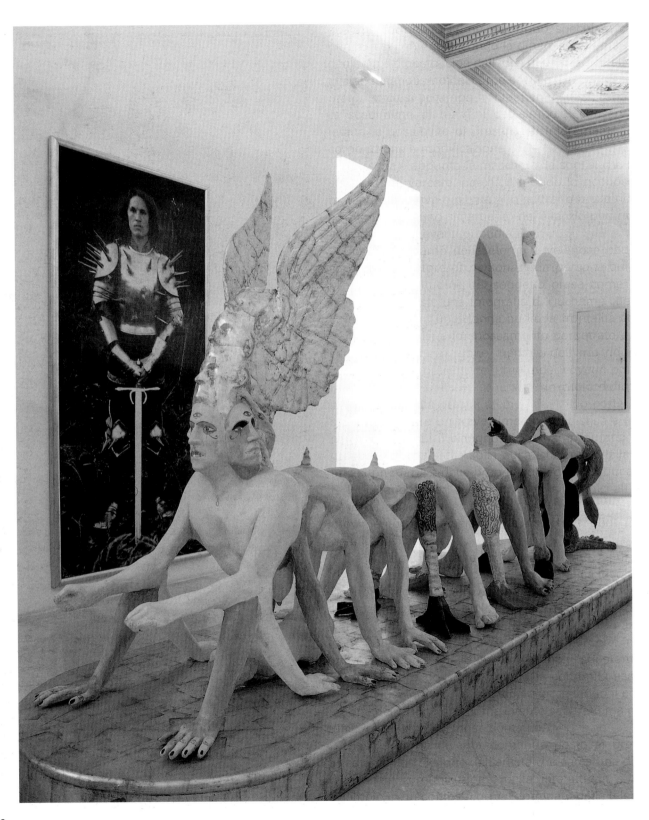

"Italian Art Now: An American Perspective," organized in 1982 by the Solomon R. Guggenheim Museum in New York, which adds the large watercolor on paper entitled *Le tre grazie* to its collection. The same year the Galleria Communale d'Arte Moderna in Bologna organizes "San Petronio il Demonio," his first solo show in a museum. A trip to Bali during this period and the collaboration with Ida Bagus Anom lead to the first pule wood masks dedicated to the fantastic, mythological world, some inspired by Indonesian idols, such as *Sayang*, and other created in the Italian region of Tyrol, such as *Caprone, Baccone,* and *Pedofilone*.

Beginning in the Eighties, the search for new expressive means and the processional specularity of the molds he creates using his own body, lead Ontani to adopt materials like papier-mâché. He creates *Trono* and a series of busts in papier-mâchè, which are exhibited at the Galleria Giorgio Persano gallery in Turin, along with the painted wooden masks. In 1983 in New York, he creates the large papier-mâché *Diskobolus* and, performs *...bal'OCCHI...* at the Kitchen Center wearing his own masks.

This period is also marked by Ontani's work not only in photography, but also a return to painting, with his technical choice tending towards watercolors or very diluted oil on panel in a chromatic scale dominated by evanescent shades. The results of this expressive choice include a watercolor triptych dominated by fairy-tale and mythological tones entitled *Grillo Dante Ridondante in Inferno/Purgatorio/Paradiso* (1983), *Il pigrone la lumaca e il grifone* (1985), and the series *Orfeo e Euridice* (1984). At the Venice Biennale of 1984 he shows photographic works from the Seventies, masks, paintings, and the large papier-mâché sculpture, *Centauro*. During this period he also executes the series *Ibridoli* and actual sculptures like *Millearti* (1985-1986) or *Triscobolo*.

In 1987 Ontani participates in the XVII Triennale in Milan, where the Galleria Toselli also exhibits his painted papier-mâché and gesso sculpture *DadAndroginErmete*. The same year he takes part in the large exhibition on Italian design after World War Two organized by the Frankfurter Kunstverein. This period also marks his first trip to Mexico – a country he will visit time and again in the following years – where he is inspired by the local artisans' creation of objects of everyday use out of precious materials. Ontani produces a series of watercolors with delicately worked silver frames. This work and others executed during the trip would be exhibited in "Riti Cabriti," organized by the Studio d'Arte Bernabò of Venice in 1988.

Beginning in 1987 he works with glass in Murano, creating chandeliers and mirrors, and executing the windows for the Palazzo dei Capitani della Montagna in Vergato at the Giuliani glassworks in Rome. In 1989 he exhibits *Opere cartacee = Euterpetto* at the gallery In Arco in Turin. In 1990 the Galleria Communale d'Arte Moderna of Bologna organizes "Ontani. Il clown della Rosa" at the Villa delle Rose. This examination of Ontani's twenty-year career includes, among other works, photographs, the glass chandelier *Mayadusa*, and a series of ceramic superimpositions created for the occasion. This same selection of works would also be shown at the Groninger Museum and in London at the Accademia Italiana delle Arti e delle Arti Applicate. In 1990 Ontani goes to Japan for the first time, still seeking traditional craft techniques for the production of masks. His continued interest in masks testifies to the central role of the alibi and transformation theme in

Rajulallattamento, 1993

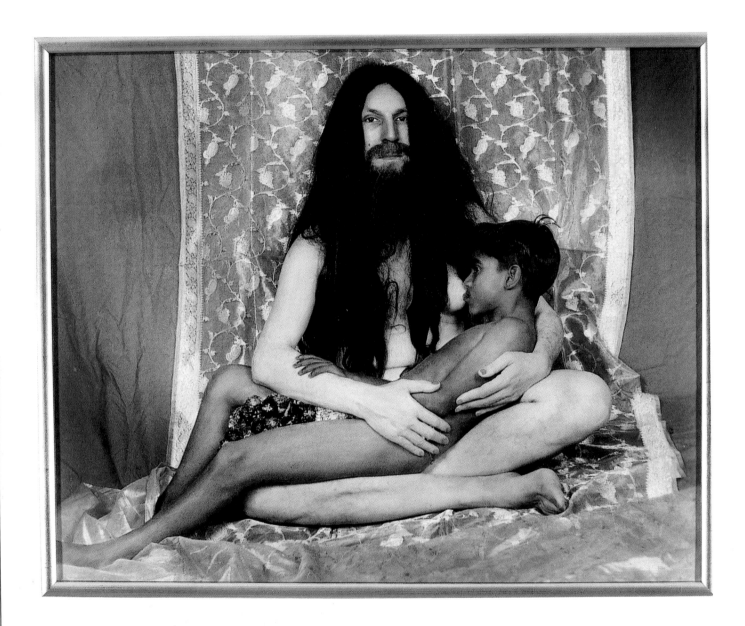

Lapsus Lupus, 1992

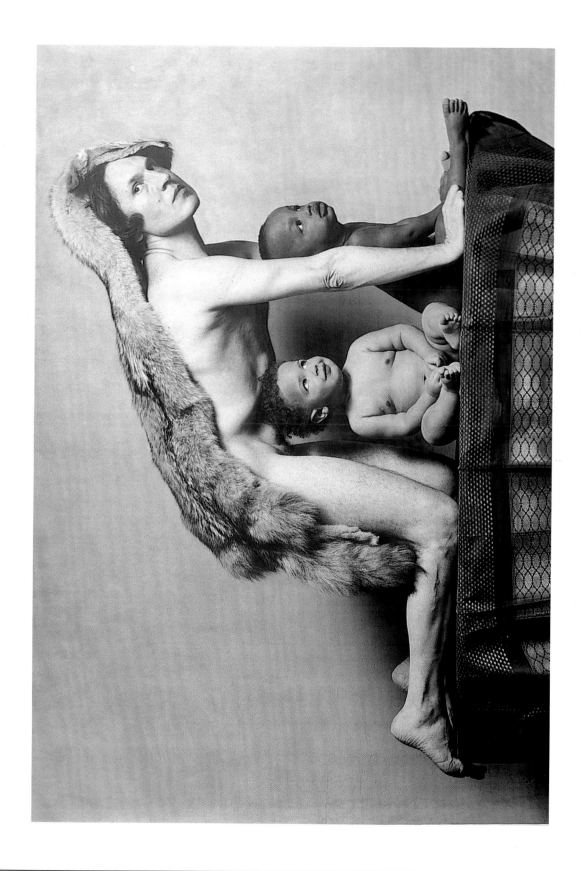

Davide e Golia, 1977

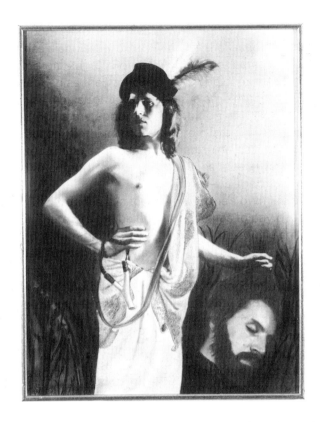

cipazione alla VII Triennale di New Delhi con *Shivolandohanumandroginso* e, nello stesso anno, con *Re Mangio* vince un premio alla Biennale internazionale di grafica di Lubiana. Di questo periodo è il viaggio nello Yemen, del quale Ontani fornisce testimonianza in una serie di scatti realizzati durante il percorso dalla capitale Sana al porto di Aden, che vengono esposti nel 1992 da Sperone a New York. Sempre in quell'anno realizza *Ehteog nel gotha RomAmor*, un lavoro fotografico pensato appositamente per "Hommage an Angelika Kauffmann" alla Liechtensteinische Staatliche Kunstammlung di Vaduz, nel quale si fa ritrarre nei panni di Goethe. Ancora una volta Ontani utilizza il mezzo fotografico non per volontà di realismo ma come strumento di trasformazione, di fuga, per impersonare, ad esempio, personaggi famosi del passato. Nel 1993 è a Redda in Chianti con *BacCasco* e a Roma, da Sperone, con *Lapsus Lupus*, dove Ontani interpreta la lupa capitolina che allattò Romolo e Remo, anch'essi impersonati da due bambini, scelti a rappresentare le due razze. L'anno successivo da Sperone Westwater a New York presenta *MadeUSA*. Nel 1995 è con una sala personale nel Padiglione Italia alla Biennale di Venezia, dove presenta le sue opere più recenti, tra le quali le *Ermestetiche*, ceramiche realizzate a Faenza nella Bottega Gatti, nelle quali approfondisce il tema dell'incontro-scontro tra concetti differenti, trovando nel materiale ceramico un veicolo adatto alla creazione di ibridazioni. La grande ceramica *Leonardio* entra a far parte della collezione permanente della Galleria Nazionale d'Arte Moderna di Roma. Nel 1996 è lo scandalo a Milano del *Grillo Mediolanum*, ceramica policroma proposta come mascotte cittadina dall'assessore, l'architetto Italo Rota, che si dimette dopo referendum popolare di piazza. Tra il 1996 e il 1997 il Frankfurter Kunstverein prima e il Museum Villa Stuck di Monaco, poi, dedicano ad Ontani un'importante antologica che sarà anche a Trento alla Galleria Civica d'Arte Contemporanea. Con "Sacro Fauno Profunny a Fano" è alla Galleria Astuni di Fano nel 1998. Nel 1999 la Galleria d'Arte Moderna di Bologna inserisce nella propria collezione permanente la foto acquerellata *Emafrodito mignolo*. Attualmente risiede a Roma e al Villino, Bologna.

*"KeyMonkey" en route vers
l'Inde,* 1977

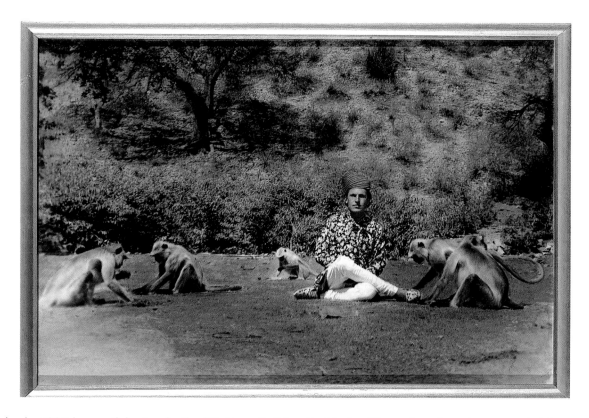

his work. In 1991 he participates in the VII New Delhi Triennial with *Shivolandohanumandroginoso,* and the same year wins a prize at the International Biennial of Graphics in Lubiana with *Re Mangio.*

Ontani also travels to Yemen during this period, resulting in a series of photographs taken during the journey from the capital Sana to the port Aden, which are exhibited in 1991 by Sperone in New York. He also executes *Ehteog nel gotha RomAmor,* a photographic work in which he appears as Goethe, made especially for "Hommage an Angelika Kauffman" at the Liechtensteinische Staatliche Kunstammlung in Vaduz. Once again Ontani uses photography not out of a desire for realism, but as an instrument of transformation, escape, to impersonate famous figures from the past.

In 1993 Ontani appears at Redda in Chianti with *Bac-Casco* and in Rome at Sperone with *Lapsus Lupus,* for which he interprets the Capitoline wolf that nursed Romulus and Remus, interpreted by babies chosen to represent the two races. The following year Ontani presents *MadeUSA* at Sperone Westwater in New York. In 1995 he has a personal room in the Italian Pavilion at the Venice Biennale, where he presents his most recent work, including *Ermestetiche,* ceramics created in Faenza at the Bottega Gatti. He finds the ceramic material a suitable vehicle for the creation of hybridizations, and investigates the encounter-collision theme, among others. The large ceramic piece *Leonardio* enters the permanent collection of the Galleria Nazionale d'Arte Moderna in Rome. In 1996 he causes a scandal in Milan with *Grillo Mediolanum,* a polychromatic ceramic piece proposed as the city mascot by the Assessore and architect Italo Rota, who resigns following a popular referendum. In 1996 and 1997 an important survey of Ontani's work is exhibited first at the Frankfurter Kunstverein and then the Museum Villa Stuck in Monaco, with a successive venue in Trento at the Galleria Civica d'Arte Contemporanea. In 1998 he shows in Fano at the Galleria Astuni with "Sacro Fauno Profunny a Fano." In 1999 his photograph with watercolor entitled *Emafrodito mignolo* enters the permanent collection of the Galleria d'Arte Moderna in Bologna. Ontani currently resides in Rome and Villino, Bologna.

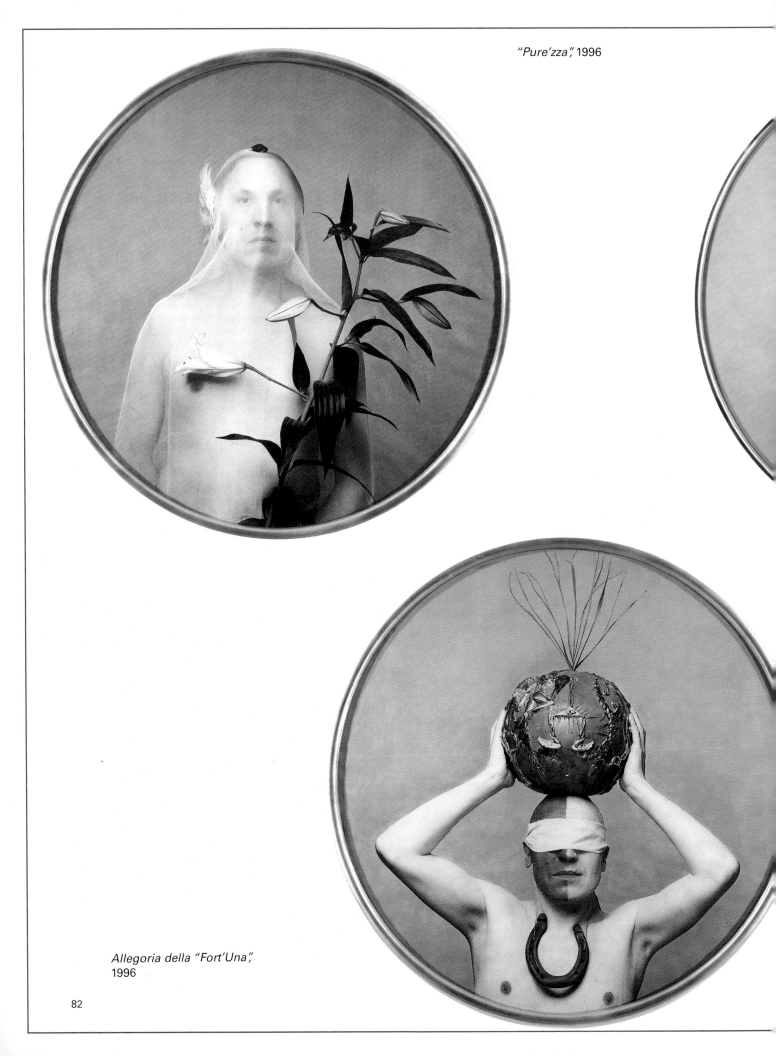

Allegoria della "Fort'Una",
1996

Pastifero, 1997

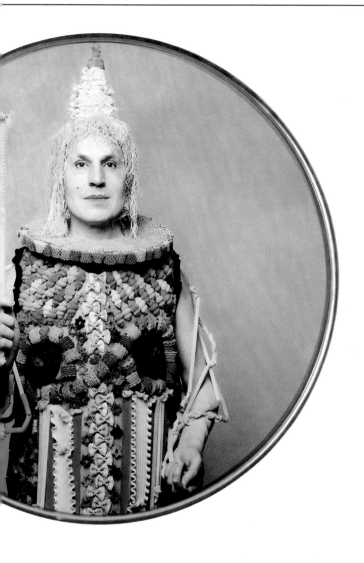

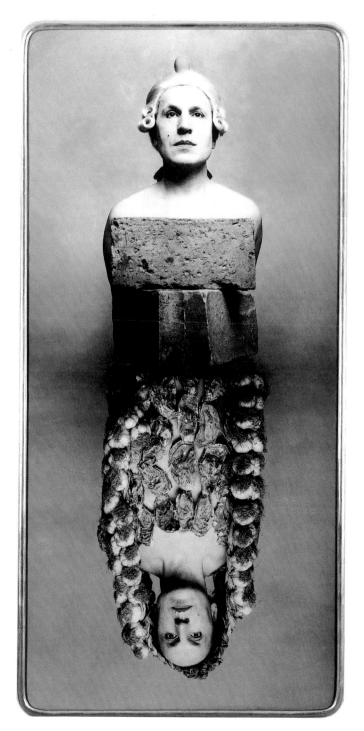

CasanovAgliostrico, 1997

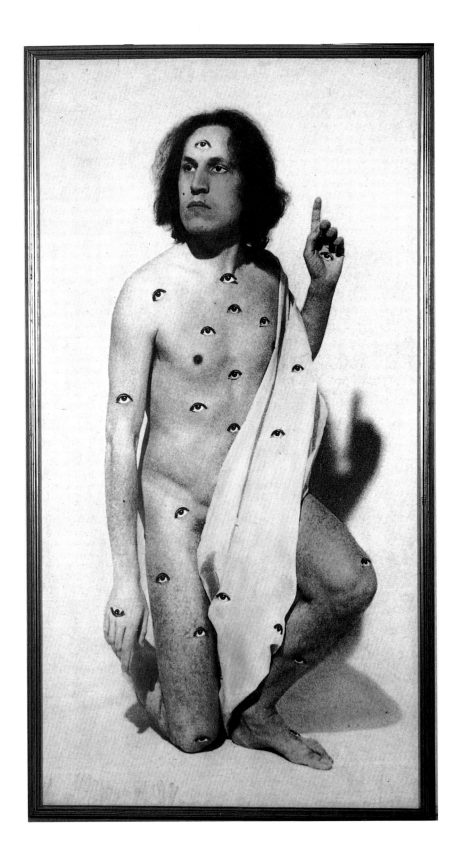

Ermafrodito mignolo,
1993-94

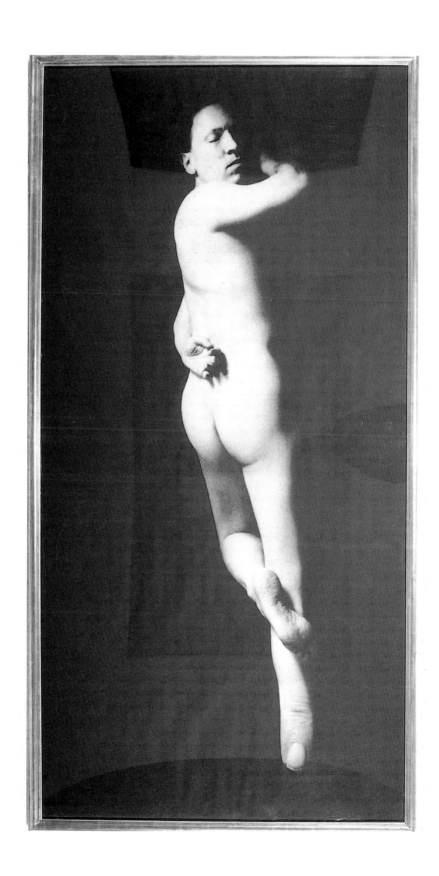

TONY OURSLER

Nasce a New York nel 1957 da una famiglia di scrittori ed artisti. Frequenta il California Institute for the Arts, dove si laurea. nel 1979. In un primo momento il suo interesse è rivolto alla pittura, poi rimane affascinato dalle potenzialità espressive del cinema, dalla sua capacità di trasformazione delle immagini in movimento in arte e, compiendo la scelta tecnica del video, inizia a dipingere set attraverso i quali è possibile guardare nella telecamera e vedere l'immagine in tempo reale in televisione. Nel 1976 registra il primo nastro, *Joe's Transsexual Brother and Joe's Woman*. Le sue prime realizzazioni sono costituite da video di breve durata dove largo spazio è dato al suono e alla decostruzione delle immagini, come *The Loner* (1979). Espone per la prima volta nel 1981, a Berkley, University Art Museum, e, sempre durante quest'anno, è al Museum of Modern Art di New York con "Video Viewpoints" dove presenta *Early Shorts* (1977-79) e *The Weak Bullet* (1980). Il passaggio dall'utilizzo del video all'installazione avviene all'inizio degli anni Ottanta, con la realizzazione a mano dei sostegni per i videotape, rendendo in tal modo il processo sempre più elaborato e ricco di informazioni. Le prime installazioni di Oursler sono formate da fondi dipinti e strutture di materiali come il cartone, il legno o la carta che vengono costruite e smontate di volta in volta, appositamente per il luogo dell'installazione stessa. Nel 1982 presenta "A Scene" al P.S.1 di New York e, sempre a New York, allestisce "Complete Works" a The Kitchen. Il lavoro di questi anni prosegue approfondendo e analizzando il rapporto tra vita psichica e realtà esterna. Oursler crea volontariamente ed artificialmente situazioni conflittuali per lo spettatore e anche per se stesso, dando vita a "personaggi" che, dotati di una breve vita artistica, agiscono autonomamente in un ambiente artificiale. Nel 1984 partecipa alla collettiva "The Luminous Image" allo Stedelijk Museum di Amsterdam ed è ancora a The Kitchen con "L-7, L-5". La realizzazione dei video richiede un tale dispendio di energie e di risorse da consentirgli, in questi primi tempi, di produrre un solo video l'anno. Nel 1985 realizza *Sphères d'Influence*, una grande installazione su commissione del Centre Georges Pompidou, dove viene esposta l'anno successivo (1986). Non solo artista, ma anche scrittore, inventore ed, in un certo senso, psicologo Oursler è alla ricerca di soluzioni artistiche tali da provocare forti risposte emozionali nello spettatore. Utilizza quadri, videoproiezioni, testi scritti o registrazioni sonore che confluiscono nell'installazione. Del 1989 è la video-performance *Relatives*, realizzata in collaborazione con Constance DeJong, che viene presentata a New York (The Kitchen), a Washington (Seattle Art Museum), e Amsterdam (Mikery Theatre) e a Francoforte (ECG-TV Studios); sempre nel corso di que-

Tony Oursler was born in New York in 1957 to a family of writers and artists. He attends California Institute for the Arts, where he earns a BFA in 1979. At first he is primarily interested in painting, but then becomes fascinated with the expressive potential of film, by its capacity to transform moving images into art. He completes the technical studies for video and begins painting sets, which through the camera allow the image to be seen in real time on television. Oursler records his first video, *Joe's Transsexual Brother and Joe's Woman*, in 1976. His first productions are made up of short videos in which a large amount of time is given to sound and to the deconstruction of the images, as in *The Lover* (1979). He exhibits his work for the first time in 1981 at Berkeley's University Art Museum, and at the Museum of Modern Art in New York in the show "Video Viewpoints," which includes his *Early Shorts* (1977-79) and *The Weak Bullet* (1980).

Oursler's transition from video to installations occurs in the early Eighties. He creates the props for the videos by hand, making the process increasingly elaborate and rich in information. Oursler's first installations are composed of painted backgrounds, with structures made out of materials like cardboard, wood or paper that are built and dismantled expressly for each individual installation site. In 1982 he presents "A Scene" at P.S.1, and "Complete Works" at The Kitchen, both in New York. His work of this period delves into and analyzes the relationship between inner life and external reality. Oursler intentionally creates artificial situations of conflict for himself and the spectator, bringing "characters" to life which, endowed with a short artistic life, act autonomously in an artificial environment. In 1984 Oursler's work is represented in "The Luminous Image" group show at Amsterdam's Stedelijk Museum, and again at The Kitchen in "L-7, L-5."

Because the production of videos requires so many resources and so much energy, at first Oursler only manages to make one video per year. In 1985 he creates *Sphères d'Influence*, a large installation commissioned by the Centre Georges Pompidou, where it is exhibited the following year. Not only an artist, but also a writer, inventor and, in a certain sense, psychologist, Oursler seeks artistic solutions that provoke a strong emotional response in the spectator. He unifies paintings, video projections, written texts or sound recordings in his installations. The video performance *Relatives*, created in 1989 in collaboration with Constance DeJong, is exhibited in New York (The Kitchen), Washington (Seattle Art Museum), Amsterdam (Mikery Theatre) and Frankfurt (ECG-TV Studios). The same year, he participates in the Whitney Museum of American Art Biennial in New York.

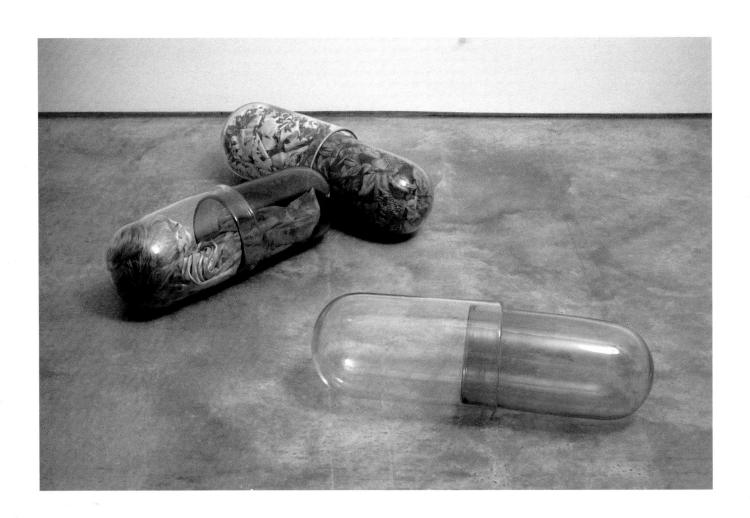

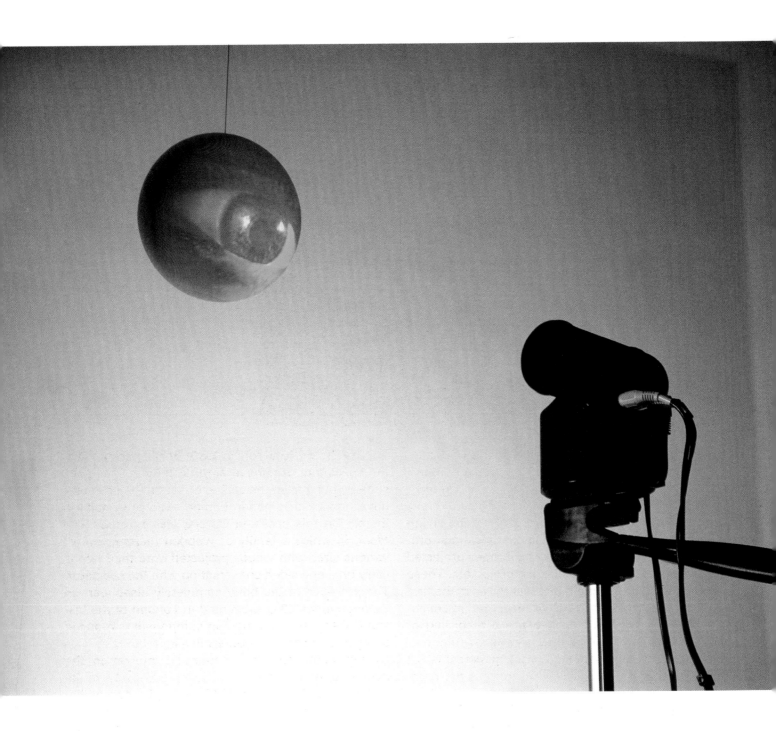

Falling Man, 1994

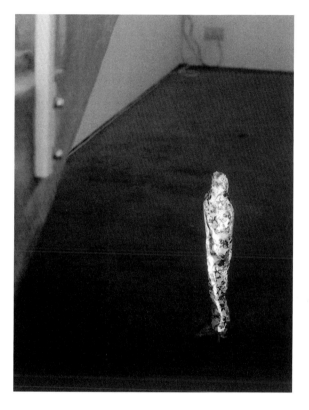

Oursler's work undergoes a change at the beginning of the Nineties, when he begins to use mannequins, puppets, or headless dolls regularly, as in *Dummie Behind the Wall* or *Dummies 2*. In 1991 he exhibits *Dummies, Hex Signs*, and *Watercolours* at The Living Room in San Francisco. The heads of these rag-"protagonists" appear in later works as images projected on spheres with liquid crystal video projectors. These figures moan and complain incessantly, as in the first project of this type, *Crying Dolls*, executed in collaboration with Tracy Leipold, in which a recording of crying sounds is projected onto a twenty-centimeter doll. In 1992 at Documenta in Kassel, he presents *F/X Plotter The Watching*, in which the form of the emptied puppet is almost unrecognizable. In 1993 he shows *Phobic / White Trash* at the Centre d'Art Contemporain in Geneva. The other body parts progressively lose importance, and Oursler focuses his attention on heads, as in *I Can't Hear You* (1995) or *Drowning*, in which a head-shaped block is submerged in a Plexiglas box full of water. He also concentrates on eyes, the subject of *Installation View*, presented at Metro Pictures, New York in 1996. In the gallery space the spectators can move among thirteen fiberglass spheres hung from the ceiling or set on the floor that have images of gigantic human eyes projected on them. On this occasion Oursler also presents *The Flock*, in which a family of wooden mannequins of various sizes with videos projected onto their heads carry on a one-sided conversation with the spectator. The presence of the body completely disappears in *Talking Light* (1996), presented in London at the Lisson Gallery. Here the human component is reduced to a voice and the only object is a light bulb.

Oursler demonstrates a continued interest in the dynamics of the human psyche, especially in its pathological forms like MPD (Multiple Personality Disorder), resulting in *Judy*, exhibited at the Institute of Contemporary Art in Philadelphia in 1997. The same year, the Skulpturen Projekte of Munster organizes the solo show "Tony Oursler," which has other venues at the Museum of Contemporary of Bordeaux and the Manchester City Art Galleries, and he participates in the Whitney Museum of American Art Bien-

Television, 1996

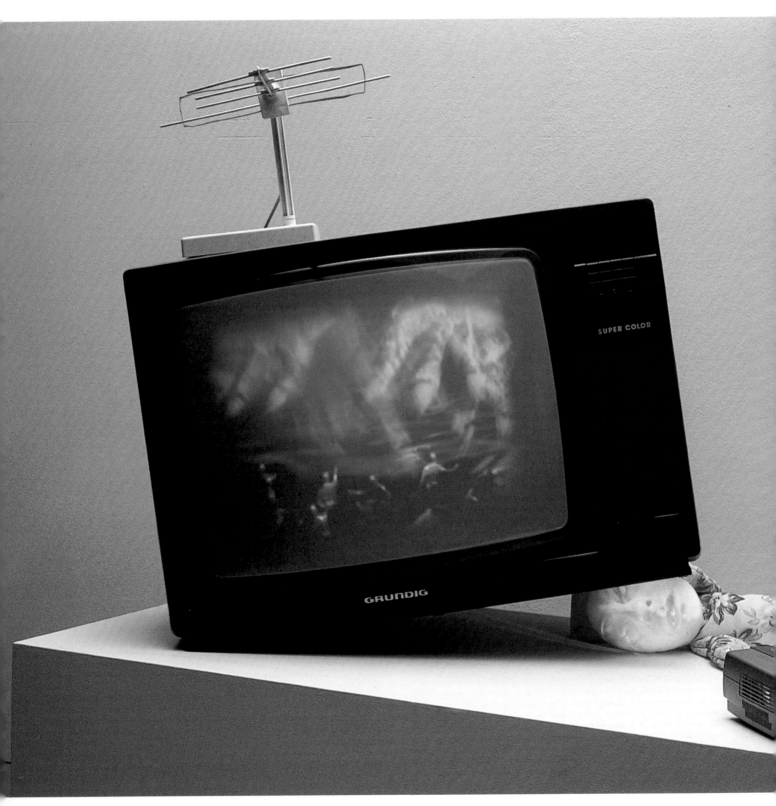

City/Country (Window),
1996

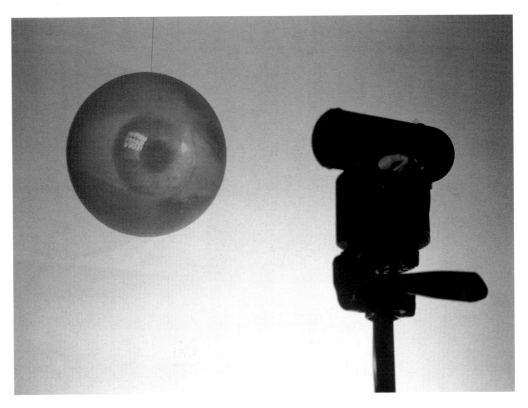

st'anno partecipa alla Biennale del Whitney Museum di New York. All'inizio degli anni Novanta il suo lavoro subisce una svolta, quando l'utilizzo di manichini, pupazzi, o bambole privi di testa diventa una costante come in *Dummie Behind the Wall* o *Dummies 2.* Nel corso del 1991 espone a San Francisco, The Living Room, *Dummies, Hex Signs, Watercolours.* Le teste di questi "protagonisti" di pezza compaiono nei lavori successivi, costituite da immagini proiettate su sfere con l'ausilio di videoproiettori a cristalli liquidi. Queste figure gemono e si lamentano incessantemente, come nel primo progetto di questo genere, *Crying Dolls,* realizzato in collaborazione con Tracy Leipold, nel quale la registrazione di un pianto viene proiettata su una bambola di circa venti centimetri. Nel 1992 presenta alla Documenta di Kassel *F/X Plotter The Watching,* dove la sagoma del pupazzo, svuotata, risulta quasi irriconoscibile e *Phobic / White Trash* al Centre d'Art Contemporain di Ginevra nel 1993. Progressivamente le altre parti del corpo perdono di importanza e la sua attenzione si concentra sulle teste, come in *I Can't Hear You* (1995) o in *Drowing,*

dove un blocco a forma di testa è immerso in una scatola di plexiglass piena d'acqua, oppure sugli occhi, sui quali è centrata *Installation View,* presentata alla Metro Pictures, New York (1996). Nello spazio della galleria ci si muove tra tredici sfere in lana di vetro, appese al soffitto o appoggiate sul pavimento, sulle quali sono proiettate immagini ingigantite di occhi umani. In questa stessa occasione Oursler presenta *The Flock* dove una famiglia di manichini di legno di varie dimensioni, con video proiettati sulle teste, porta avanti una conversazione unilaterale con lo spettatore. Oursler rinuncia completamente alla presenza corporea in *Talking Light* (1996), presentato a Londra, alla Lisson Gallery dove la componente umana è ridotta ad una voce e l'unico oggetto è una lampadina.

Nel suo continuo approfondimento delle dinamiche della psiche umana, soprattutto nelle sue forme patologiche, come la MPD (Multiple Personality Disorder), realizza *Judy,* installazione esposta nel 1997 a Philadelphia, presso l'Institute of Contemporary Art. In questo stesso anno lo Skulpturen Projekte di Munster

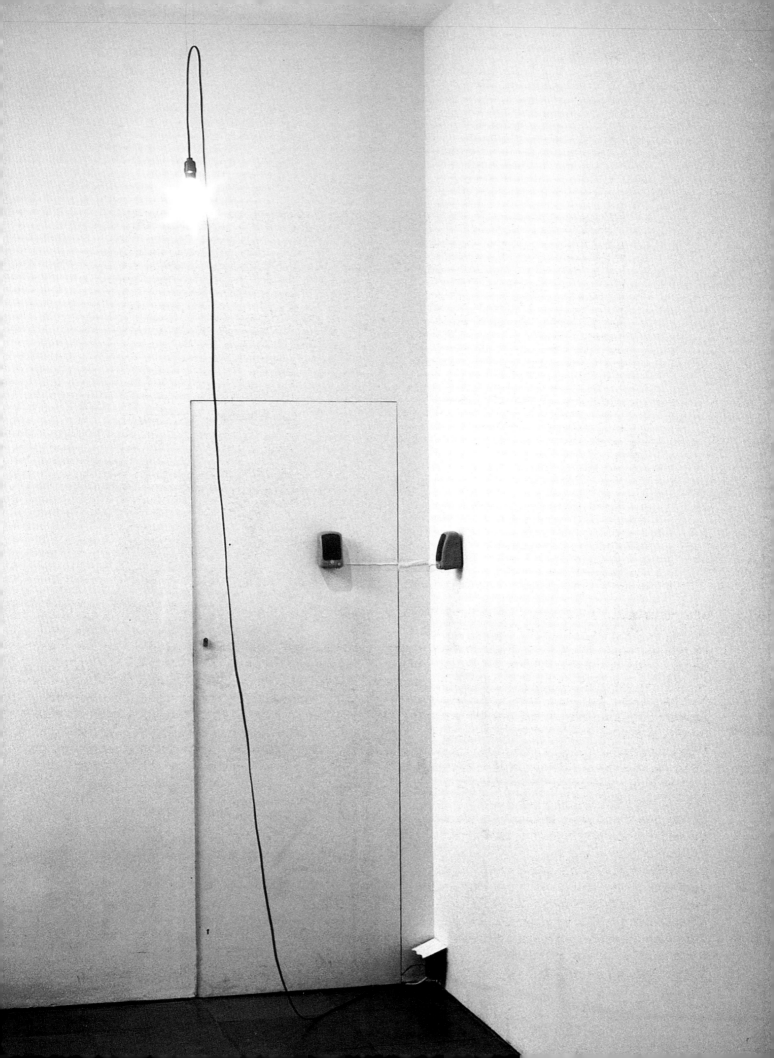

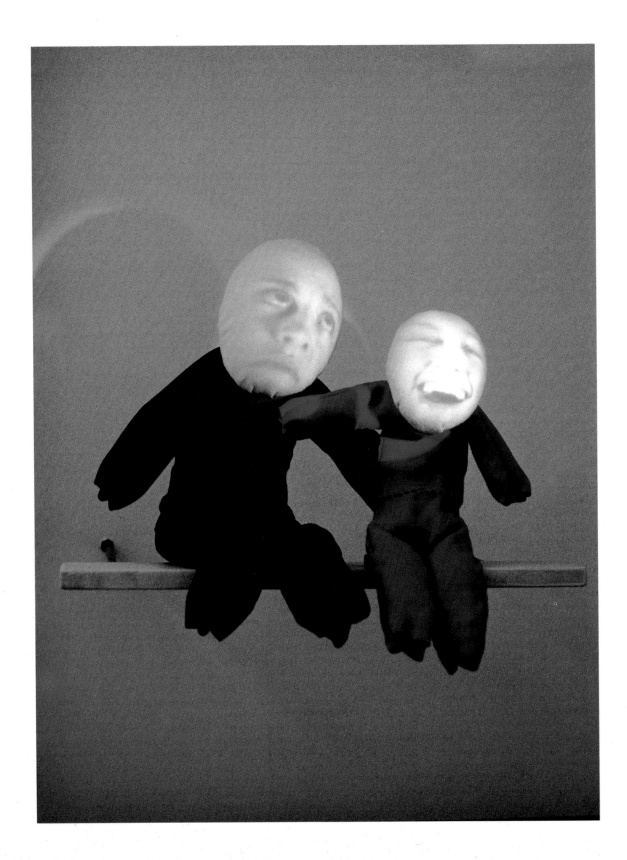

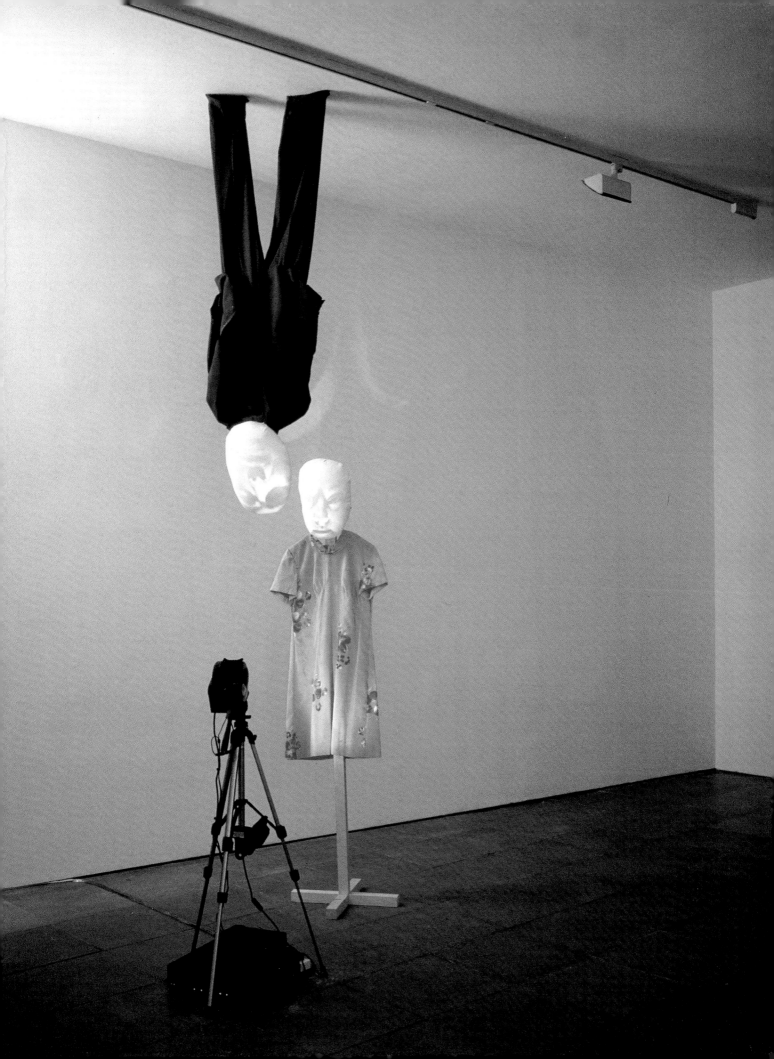

Crystal Skull, 1998

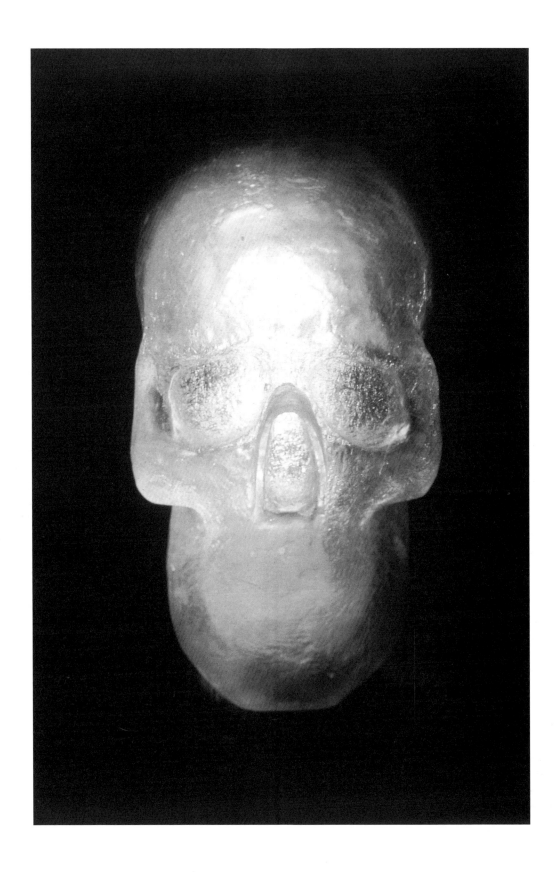

Years/Months/Weeks/Days/
Hours/Minutes/Seconds,
1996

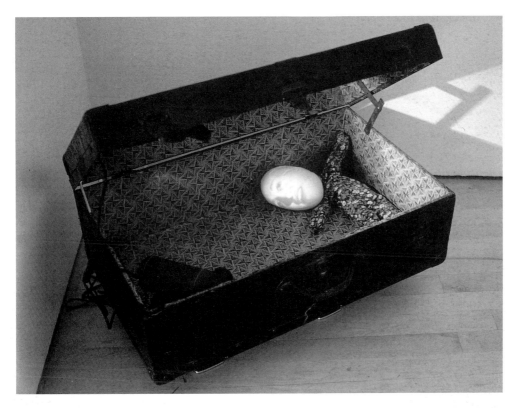

nial in New York. He also creates *End*, a black and white installation in which the almost life-size image of an actress (Catherine Dill) is projected on a panel covered with silk and plastic flowers. In 1997 he participates in "The Body," a group show at The Art Gallery of New South Wales in Sidney; his work is represented in "Installation/Projects" at P.S.1, and in "World Wide Video Festival" at the Stedelijk Museum in Amsterdam. In collaboration with Mike Kelley Oursler exhibits "The Poetics project" at the Watari Museum of Contemporary Art in Tokyo.

In the late Eighties, Oursler also executes a series of photographs taken in New York, Boston, Europe and Asia with garbage as the subject matter, bringing to life what he defines as "unconscious sculptures." One of his most recent examples is the series *Trash (Empirical)* from 1998. In 1998 the Milanese gallery 1000eventi organizes "Tony Oursler," exhibiting *Head*, an installation composed of an irregular pile of white cubes on which Oursler projects his own image. The Kunstverein in Hanover also mounts a solo show, which is then exhibited at Metro Pictures

in New York. In 1999 Williams College Museum of Art organizes "Introjection: Tony Oursler," which is also shown at the Contemporary Art Museum in Houston. His work is included in many permanent collections, including the Tate Gallery and the Saatchi Gallery in London, the Centre Georges Pompidou in Paris, the Whitney Museum of American Art and the Museum of Modern Art in New York, the Museum of Contemporary Art in Chicago and the Depont Foundation for Contemporary Art in Tilburg. He currently lives and works in New York.

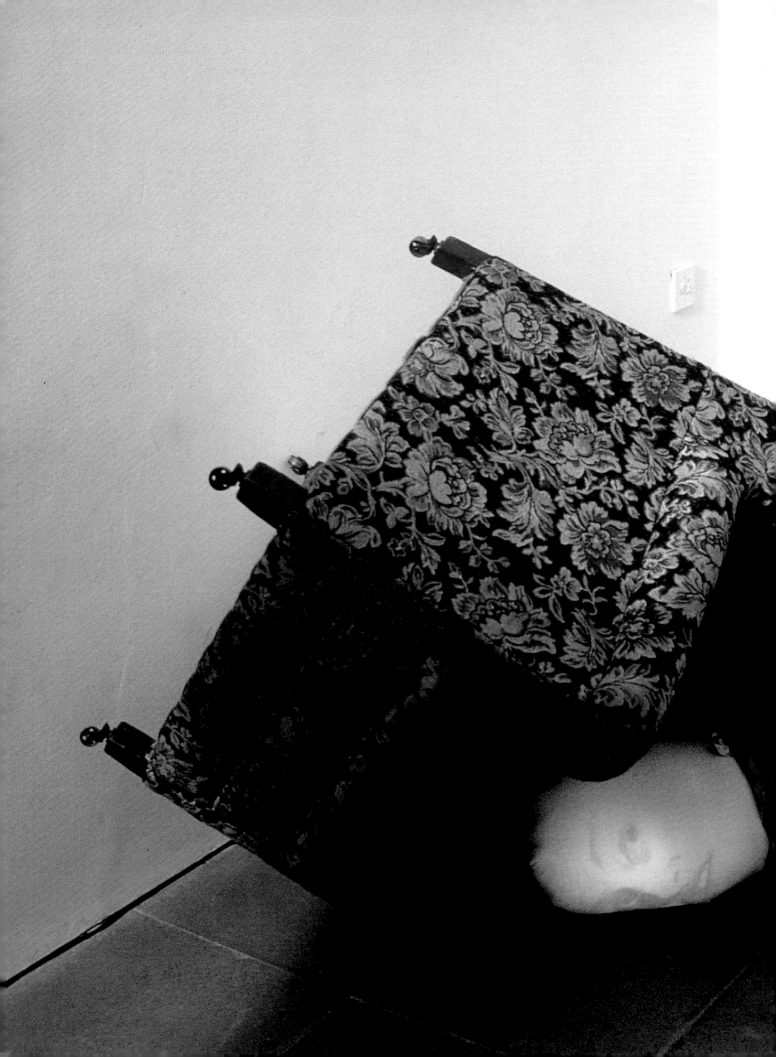

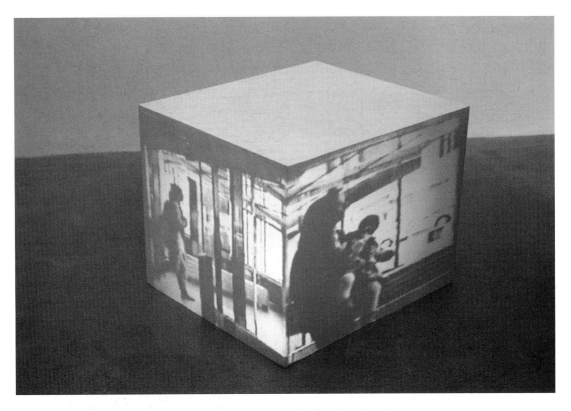

ospita la sua personale "Tony Oursler", che sarà poi al Museum of Contemporary Art di Bordeaux e alla Manchester City Art Galleries; partecipa alla Biennale del Whitney Museum of American Art di New York; realizza *End*, un'installazione in bianco e nero nella quale l'immagine di una attrice (Catherine Dill) è proiettata, quasi a grandezza naturale, su un pannello coperto di seta e di fiori di plastica. In questo stesso anno Oursler espone a Sidney, The Art Gallery of New South Wales, nella collettiva "The Body"; partecipa a "Installation/Projects" al P.S. 1 e al "World Wide Video Festival " allo Stedelijk di Amsterdam; in collaborazione con Mike Kelley espone "The Poetics Project" al Watari Museum of Contemporary Art di Tokyo.

Parallelamente, dalla fine degli anni Ottanta, realizza una serie di fotografie a New York, a Boston, alcune in Europa e in Asia che hanno per oggetto la spazzatura e vengono definite "unconscious sculptures"; ne è esempio più recente la serie *Trash (Empirical)* del 1998. Nel 1998 la galleria 1000eventi di Milano propone "Tony Oursler", (dove presenta *Head*, una installazione formata da una pila irregolare di cubi bianchi sulla quale viene proiettata la sua immagine); una sua personale è allestita al Kunstverein di Hannover ed è nuovamente alla Metro Pictures, New York. Il Williams College Museum of Art allestisce, nel 1999, "Introjection: Tony Oursler", portata anche al Contemporary Art Museum di Houston.

Suoi lavori sono esposti, tra gli altri, nelle collezioni permanenti della Tate Gallery e della Saatchi Collection di Londra, del Centre Georges Pompidou di Parigi, del Whitney Museum, del Museum of Contemporary Art di Chicago e della Depont Foundation for Contemporary Art di Tilburg.

Attualmente vive e lavora a New York.

You/Me/Them, 1996

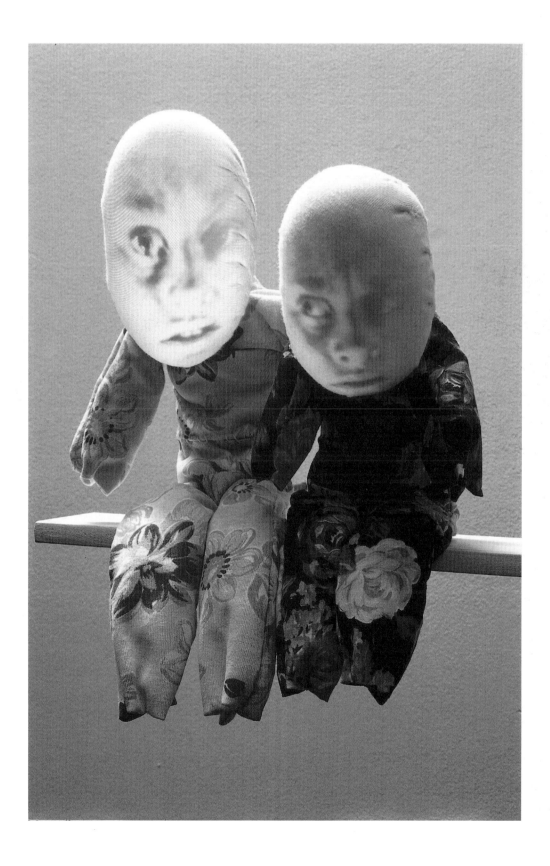

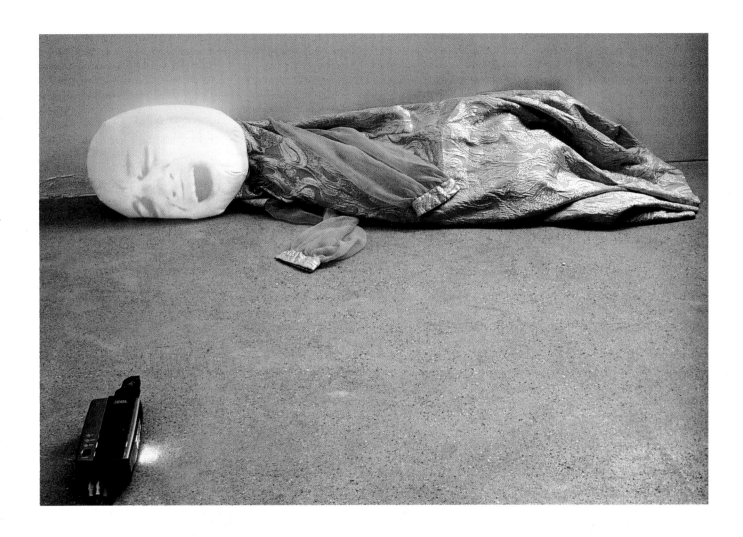

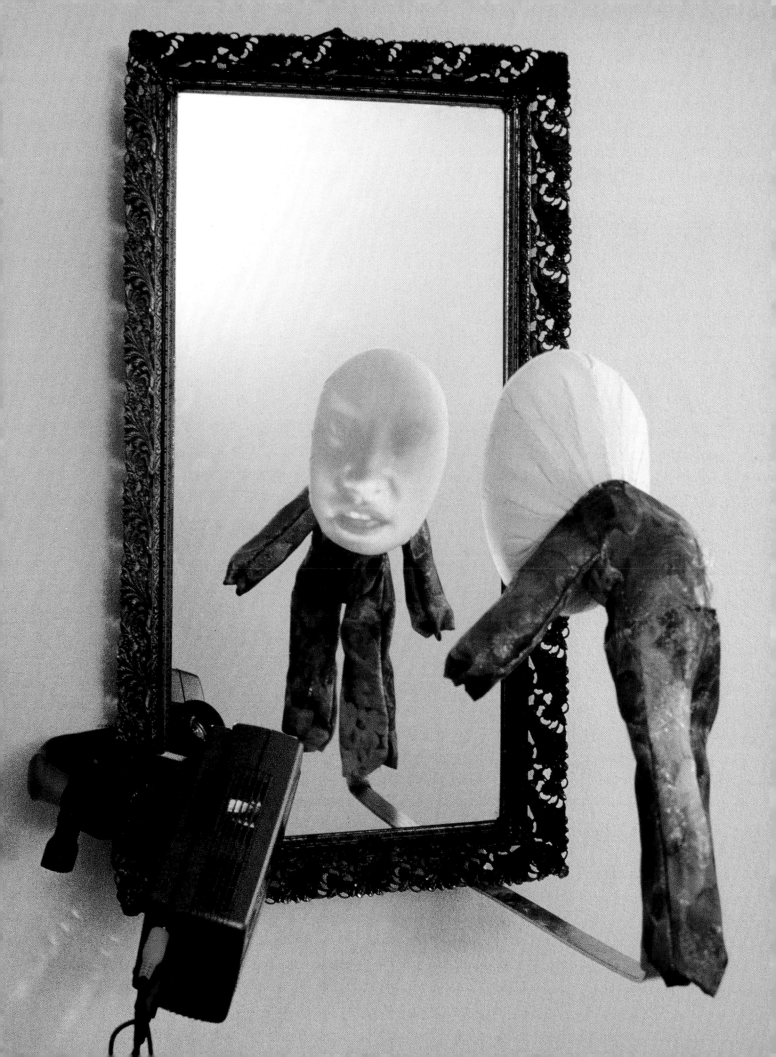

Cloud n° 1, 1994

Vanity 2 (particolare/detail),
1998

PIERRE & GILLES

Si incontrano a Parigi nel 1976, ad una festa, ed ha inizio un sodalizio artistico e personale. Pierre ha alle spalle studi presso l'Istituto di fotografia di Ginevra, mentre Gilles ha frequentato i corsi di pittura dell'Accademia di Belle Arti di Le Havre, in Francia.

Lo stile che caratterizza il lavoro di Pierre&Gilles nasce quasi per caso: fotografano i loro amici su fondi dipinti a colori vivaci e, non contenti del risultato della stampa, intervengono su di essa con il pennello. La loro collaborazione artistica riesce a conciliare l'utilizzo di due tecniche storicamente antagoniste, quali la fotografia e la pittura, che si mescolano, rendendone indistinti i confini e creando un continuo gioco tra realtà e finzione; fin dall'inizio, la scelta dei soggetti fotografati riflette il loro stile di vita.

Nel 1978 disegnano l'invito per la sfilata di Thierry Mugler, collaborano con riviste quali "Marie Claire" e "Playboy" e le loro foto sono proiettate sulla facciata di una famosa discoteca di Parigi per la quale disegnano anche delle locandine. Del 1981 sono le serie *La Création du Monde* e *Paradis* dove, dedicandosi alla realizzazione di scene idilliache, rappresentando luoghi paradisiaci, privi di umana sofferenza, Pierre&Gilles compiono una sorta di scelta estetica a favore della *mise en scène* e del ritratto idealizzato. La ricerca nostalgica di una felicità perduta si risolve nella volontaria creazione di un artificio. Lo sfondo di *Adam et Eve* è palesemente trasformato, la rigogliosa vegetazione non ha nulla di naturale o realistico, protagonista è una coppia di adolescenti che si tengono per mano con aria sognante. Nel 1982, dopo un viaggio alle Maldive, realizzano i loro primi lavori all'aperto, ossia la serie *Les Enfant des Iles*. In quell'anno partecipano alla prima collettiva alla Galerie Viviane Esders di Parigi e forniscono le immagini per le copertine degli album di Lio ed Étienne Daho.

La prima personale di Pierre&Gilles è datata 1983, alla Galerie Texbraun di Parigi dove presentano la serie *Les Garçons de Paris*. Nelle prime serie il modello dominante è il corpo femminile, inserito in un contesto naturale, la bellezza femminile è vista come qualcosa di astratto, quasi eterea, come in *Lio dans les herbes*, mentre l'uomo è rappresentato sempre come un oggetto sessuale.

Tra il 1984 e il 1985 è da segnalare una personale alla Galerie Saluces Art Contemporain, di Avignone, mentre The Art Ginza Space, a Tokyo, organizza una loro retrospettiva. In questi stessi anni partecipano alla collettiva "Atelier 84" all'A.R.C. e a "La Photographie, La Mode" alla Galerie Texbraun entrambe a Parigi.

Nel 1986 espongono alla Galerie des Arènes di Nîmes, dove presentano *Naufrage,* lavoro portato in seguito anche a Parigi alla Galerie Samia Saouma e producono il loro primo video per Mikado: *Naufrage en hiver*. Questa serie, alla quale lavorano anche per

Pierre&Gilles meet at a party in Paris in 1976, and a personal and artistic collaboration begins. Pierre studied at the Photography Institute in Geneva, while Gilles attended the painting courses at the Academy of Fine Arts of Le Havre in France.

The style that characterizes Pierre&Gilles' work comes about almost by chance: they photograph their friends against brightly painted backgrounds and, dissatisfied with the results after printing, modify them directly with the paintbrush. Their artistic collaboration reconciles two historically antagonistic techniques, photography and painting. Pierre&Gilles mix them together, blurring the boundaries and creating a continual play between reality and fiction. From the start, their choice of photographic subjects reflects their lifestyle.

In 1978 Pierre&Gilles design the invitation for Thierry Mugler's fashion show, they collaborate with magazines like *Marie Claire* and *Playboy*, and their photos are projected onto the facade of a famous Parisian disco for which they also create brochures. In 1981 Pierre&Gilles make a sort of aesthetic choice in favor of the "mise en scène" and the idealized portrait with the series *La Création du Monde* and *Paradis*, characterized by idyllic scenes and paradisiacal places free of human suffering. Their nostalgic search for a lost happiness resolves into the intentional creation of artifice: the background for *Adam et Eve* is manifestly transformed, the lush vegetation has nothing that is natural or realistic, and the protagonists are a couple of adolescents who dreamily hold hands. In 1982 after a trip to the Maldive Islands, they execute their first open-air works, resulting in the series *Les Enfants des Iles*. That same year they participate in their first group show at the Gallerie Viviane Esders in Paris, and supply the images for Ilo and Etilene Dado's album cover.

Pierre&Gilles' first solo show occurs in 1983 at Gallerie Texbraun in Paris with the series *Les Garçons de Paris*. In the first series the principal model is a female body inserted into a natural context. Feminine beauty is interpreted as something abstract, almost ethereal, as in *Lio dans les herbes*, while man is always represented as a sexual object. A solo show at Galerie Saluces Art Contemporain distinguishes the period between 1984 and 1985, while The Art Ginza Space in Tokyo organizes a retrospective of their work. They also participate in the group show "Atelier 84" at the A.R.C., and in "La Photographie, La Mode" at Galerie Texbraun, both in Paris.

In 1986 Pierre&Gilles exhibit *Naufrage* at the Galerie des Arènes in Nîmes, which is then shown in Paris at the Galerie Samia Saouma, and they produce their first video for Mikado, entitled *Naufrage en hiver*. In this series, which they continue to work on the fol-

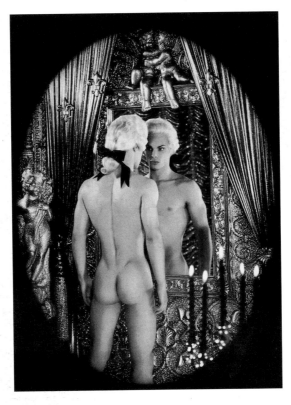

tutto l'anno successivo, che raccoglie immagini di giovani naufraghi, sospesi tra il sonno e la morte, immobilizzati dallo sguardo fisso degli artisti rivela la crescente importanza che il tema dell'artificialità acquista nel loro lavoro.

Nel 1987 Pierre&Gilles partecipano a due collettive, una, al Palais des Beaux-Arts a Charleroi, in Belgio dove presentano *L'exotisme au quotidien* e, alla Annina Nosei Gallery di New York. Producono *La fille du soleil,* un altro video-clip per Mikado, *Le roi du petrole,* e sei jingles per Canal+.

Dal 1988 si dedicano alla serie *Les Saints* e *Princes et Princesses* nelle quali il rapporto tra la componente storico-mitologica e quella artificiale e stilizzante si fa sempre più equilibrato. Le rappresentazioni dei santi e gli episodi della loro vita appartengono all'immaginario cattolico e popolare. Immagini come quella di *Saint Sebastian* possono sembrare indecenti mentre, in realtà, sono immagini viventi, che Pierre&Gilles reinterpretano tenendo fede alla rappresentazioni sacre. Fornendo i volti, famosi e non, di amici e conoscenti, tentano di inserirsi nella tradizione iconografi-

ca religiosa. Espongono *Les Saints* in una personale alla Galerie Samia Saouma e sono alla Stills Gallery di Edimburgo nella collettiva "Behold the Man. The Male Nude in Photography". Nel 1989 le loro opere sono esposte in diverse collettive, alla Pinacoteca Comunale di Ravenna, al Kunstverein di Amburgo, e alla Fondation Cartier di Parigi. Inoltre producono *A Lover Spurned,* un video musicale per Marc Almond e *Pierre&Gilles artistes de varieté* per Canal+.

Nel 1990 il Giappone li ospita con una personale itinerante: prima al Parco Par II de Shybuya, a Tokyo poi a Osaka. Alla fine dell'anno sono a New York all'Hirschl & Adler Modern.

Dal 1991 la loro casa nella periferia di Parigi, a Pré Saint-Gervais, serve loro da studio ed una parte è interamente dedicata alle seduta fotografiche; qui Pierre&Gilles fotografano attori, musicisti e artisti, quali tra gli altri, Nina Hagen e il suo bambino (*La Sainte Famille*), Catherine Deneuve trasformata in *La reine blanche,* una fata dall'abito vaporoso con cielo e nuvole come sfondo. Se all'inizio i loro ritratti erano su semplici sfondi a colori vivaci, blu, rosso o gial-

Les Mariés, 1992

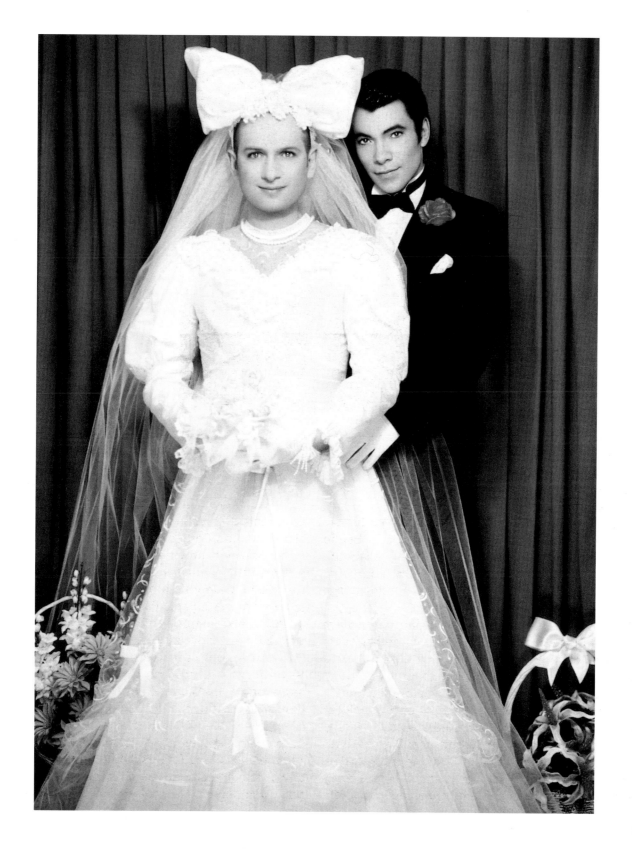

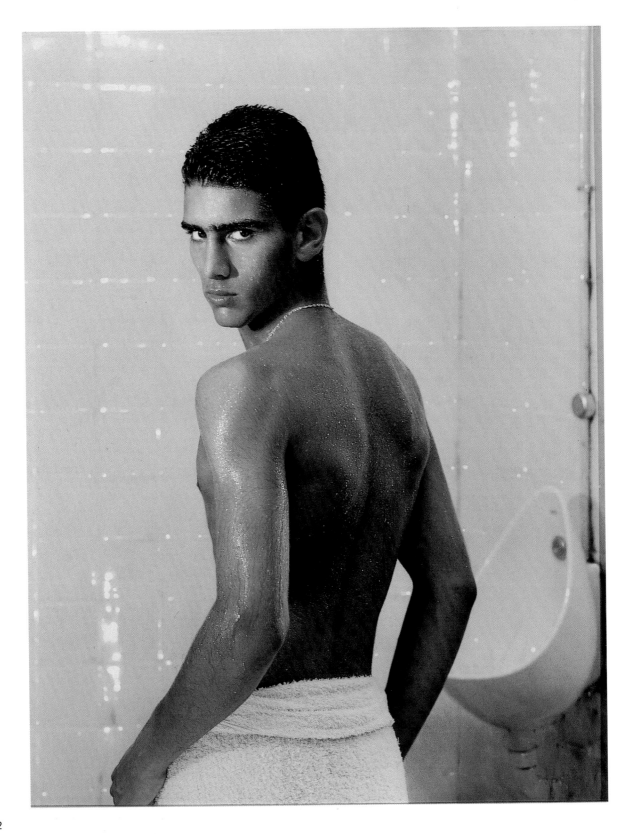

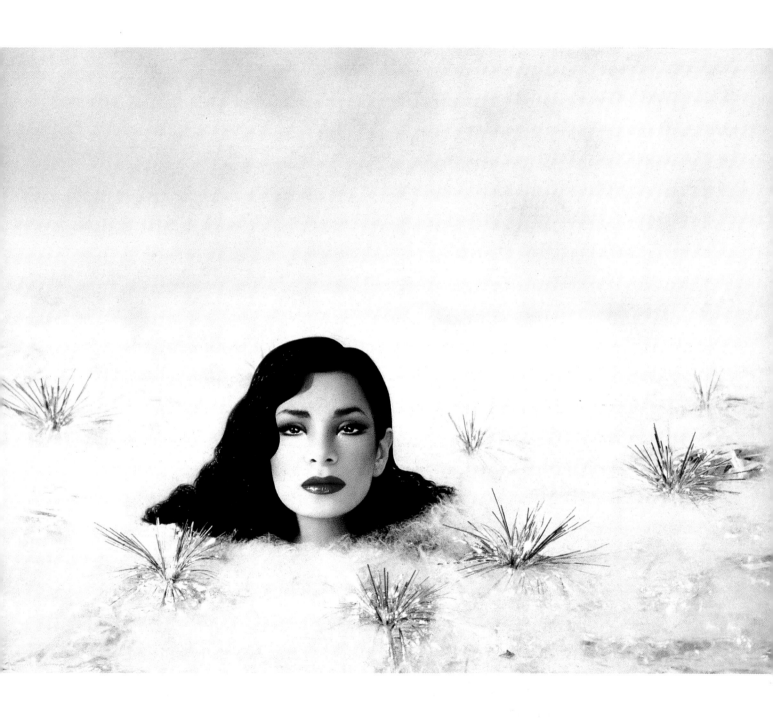

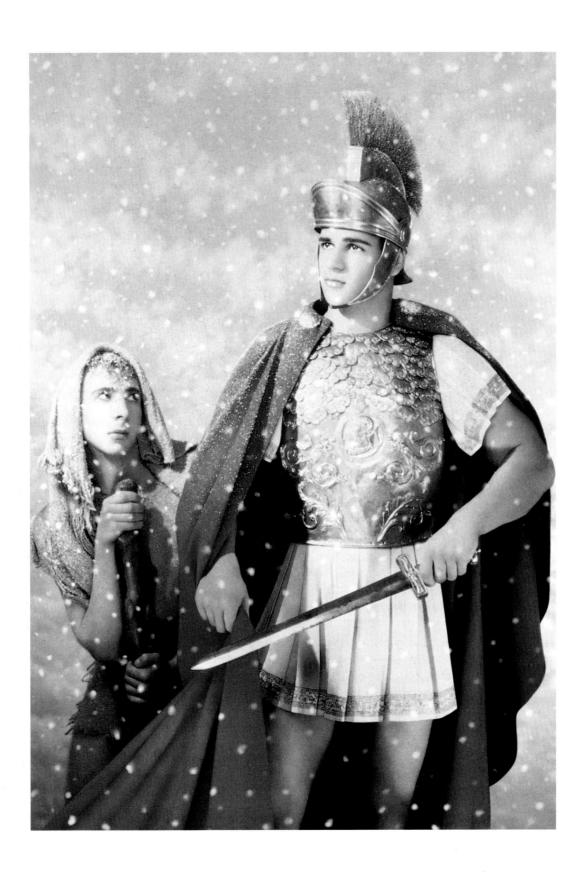

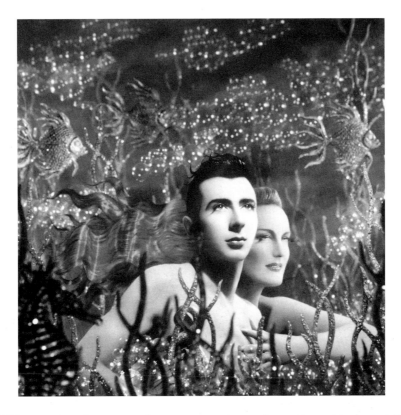

lowing year, Pierre&Gilles gather images of young shipwreck survivors suspended between sleep and death, immobilized by the artists' fixed gaze, revealing the growing importance of the theme of artificiality in their work. In 1987 Pierre&Gilles participate in two group shows, one at the Annina Nosei Gallery in New York, and the other, *L'Exotisme au quotidien*, at the Palais des Beaux-Arts in Chaleroi, Belgium. They produce *La fille du soleil*, another video for Mikado entitled *Le roi du petrole*, as well as six jingles for Canal+.

In 1988 Pierre&Gilles begin focusing on two series, *Les Saints* and *Princes et Princesses*, in which the relationship between the historical-mythological and the artificial, stylized components become more and more balanced. The representations of saints and episodes from their lives derive from Catholic and popular imagery. Some, like *Saint Sebastian*, can seem indecent, while in reality they are *tableaux vivants*, and are faithfully reinterpreted by Pierre&Gilles according to sacred imagery. Using the faces – famous and not – of friends and acquain-

tances, they attempt to insert themselves into the tradition of religious iconography. They exhibit *Les Saints* in a solo show at the Galerie Samia Saouma and take part in the group show "Behold the Man. The Male Nude in Photography" at the Still Gallery in Edinburgh. In 1989 their work is exhibited in various group shows, at the Pinacoteca Comunale di Ravenna, the Kunstverein in Hamburg, and the Fondation Cartier in Paris. They also produce a music video, *A Lover Spurned*, for Marc Almond, and *Pierre&Gilles artistes de varieté* for Canal+. In 1990 Japan hosts a personal traveling show for Pierre&Gilles, first at the Parco Par II de Shybuya in Tokyo, and then in Osaka. Year's end finds them back in New York, showing at Hirschl & Adler Modern.

In 1991 Pierre&Gilles begin using their home on the outskirts of Paris, at Pré Saint-Gervais, as their studio, with one part completely dedicated to photographic sittings. Here they photograph actors, musicians and artists, including Nina Hagen and her baby as *La Sainte Famille*, and Catherine Deneuve transformed into a fairy in a filmy dress against a background of

A Lover Spurned, 1989

Tainted Life, 1999

Méduse, 1990

lo, con il tempo diventano sempre più sofisticati e rielaborati.

Tra il 1992 e il 1993 espongono alla Raab Gallery a Londra e a Berlino, a Parigi alla Galerie Samia Saouma e alla galleria Il Ponte di Roma. Partecipano alla collettiva "Wit's End" al Museum of Contemporary Art di Sidney.

Profondamente segnati dall'immaginario visivo dell'Oriente e dell'India, ricreano le immagini religiose di dei o semidei in *Krishna* (modello Boy George) o *Nirvana* o *Kali.* Mettendo sempre in primo piano le loro scelte di vita, in *Le triangle rose* si riferiscono esplicitamente alle persecuzioni subite dagli omosessuali durante la seconda guerra mondiale.

Durante il 1995 espongono in diverse personali, all'Australian Center for Contemporary Art di Melbourne, alla City Art Gallery di Auckland e alla Shiseido Gallery Ginza Art Space di Tokyo per "Annual 95". Partecipano alla collettiva "Féminin / Masculin – Le sexe de l'art" al Centre Georges Pompidou e sono al Centro per l'Arte Contemporanea Luigi Pecci di Prato. Con la serie *Plaisir de la forêt* del 1996 riuniscono temi e immagini che caratterizzano i loro lavori precedenti; la foresta rimanda ad un mondo di streghe avvolte nelle fiamme come *Susi,* mentre l'immagine di *Etienne* riunisce caratteri del dio greco Pan e della morte di Adone. I lavori di questi anni sono esposti alla Galerie Max Hetzler a Berlino, nella personale "Le Plaisir de la Forêt – Jolis Voyous" e alla Maison Européenne de la Photographie, che dedica loro una grande retrospettiva "Pierre&Gilles, vingt ans", dove presentano più di cento opere per testimoniare vent'anni di sodalizio artistico. Sono a Milano da Photology in "Colorealismo" e al New Museum of Contemporary Art di New York per "The Auction Preview Party".

Nel 1997 Pierre&Gilles sono presenti al Fotomuseum di Monaco e alla Gallery of Modern Art di Glasgow con "Pierre&Gilles – Grit and Glitter", alla VII Biennale Internazionale di Fotografia a Torino e alla Galerie Jérôme de Noirmont a Parigi con "Accrochage d'Hiver". Presentano la serie *Fonds Marins,* dove si recupera il tema del mare, sempre raffigurato con toni magici, anche se privi dell'aura rassicurante dei loro

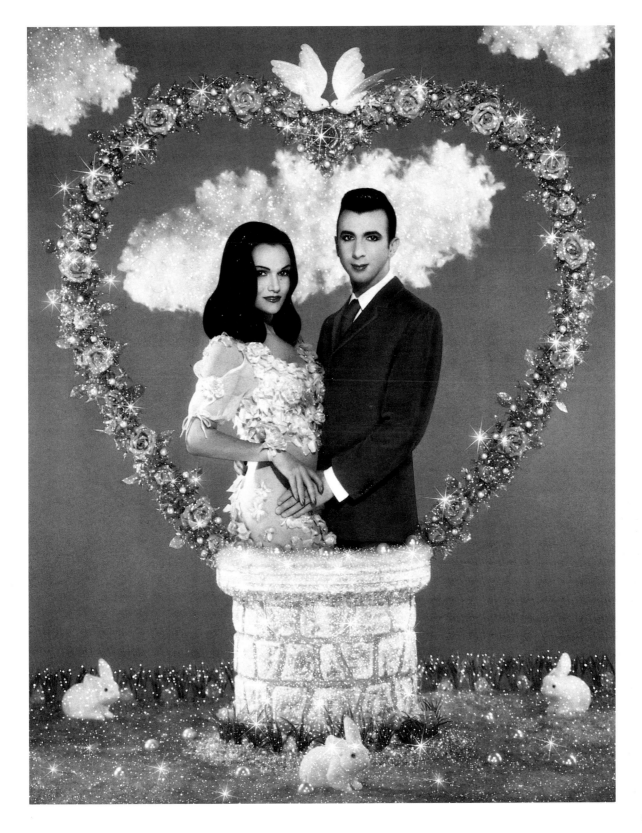

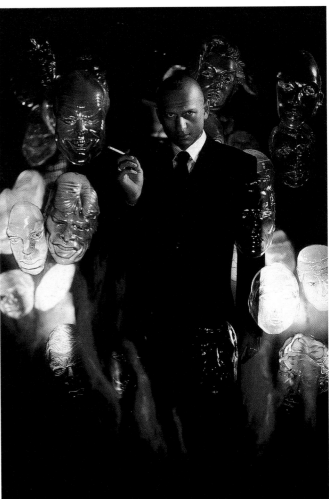

Dans Le Port du Havre,
1998

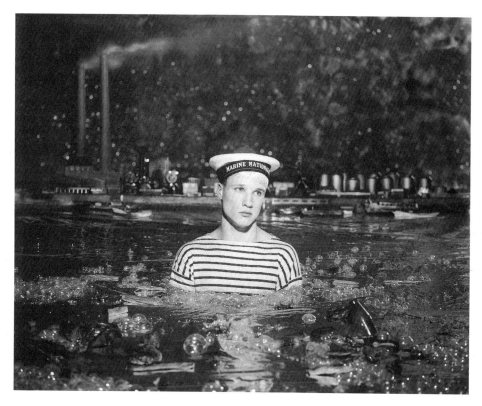

sky and clouds in *La reine blanche*. While their initial portraits use simple, brightly colored backgrounds of blue, red or yellow, with time they become increasingly sophisticated and elaborate. Between 1992 and 1993 they exhibit at the Raab Gallery in London and Berlin, at the Galerie Samia Saouma in Pairs and at Il Ponte in Rome. They also take part in the group show "Wit's End" at the Museum of Contemporary Art in Sidney.

Profoundly influenced by the visual imagery of India and the East, they recreate the religious images of gods or demigods in *Krishna* (with Boy George as model), *Nirvana* and *Kali*. Always putting thier lifestyle choices in the foreground, they explicitly refer to the persecutions of homosexuals during the Second World War in *Le triangle rose*. They have several solo shows in 1995 – at the Australian Center for Contemporary Art in Melbourne, at the City Art Gallery in Auckland, and at the Shiseido Gallery Ginza Art Space in Tokyo for "Annual '95." Their work is included in the group show "Féminin / Masculin – Le sexe de l'art" at the Centre Georges Pompidou in Paris, and is exhibited at the Centro per l'Arte Contemporanea Luigi Pecci in Prato.

With the series *Plaisir de la forêt* of 1996, Pierre&Gilles reunite themes and images characteristic of their past work. In *Susi*, the forest recalls a world of witches wrapped in flames, while *Etienne* unites characteristics of the Greek god Pan and the death of Adonis. Work from this period is shown at Galerie Max Hetzler in Berlin in the solo show "Le Plaisir de la Forêt – Jolis Voyous," and at the Maison Européenne de la Photographie in a large retrospective entitled "Pierre&Gilles, vingt ans," which shows more than one hundred examples of their work as testimony to twenty years of artistic collaboration. Their work is exhibited at the Milanese gallery Photology in "Colorealismo," and at the New Museum of Contemporary Art of New York in "The Auction Preview Party."

In 1997 the work of Pierre&Gilles is on exhibit at the Fotomuseum in Monaco and the Gallery of Modern Art of Glasgow with "Pierre&Gilles – Grit and Glitter," at the VII Biennale Internazionale di Fotografia in

Les Amants Criminels, 1999

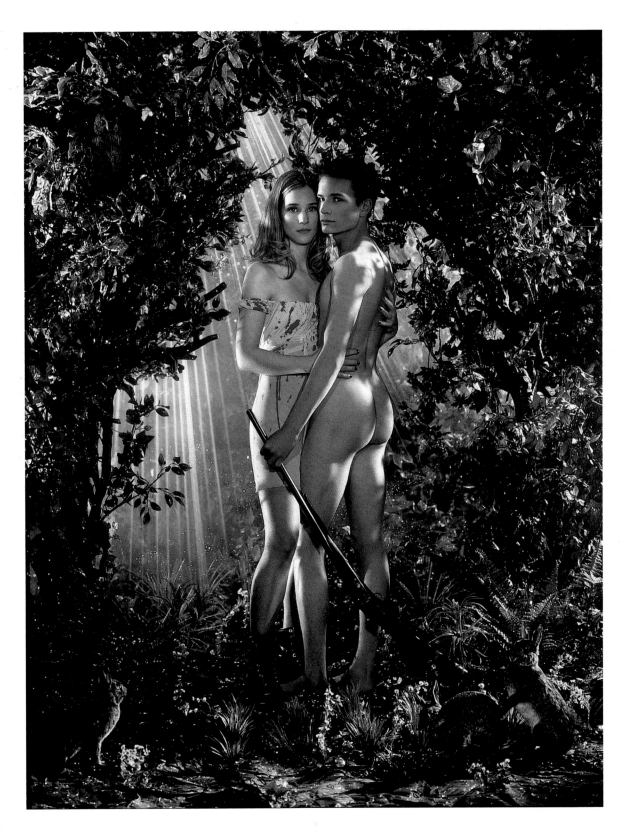

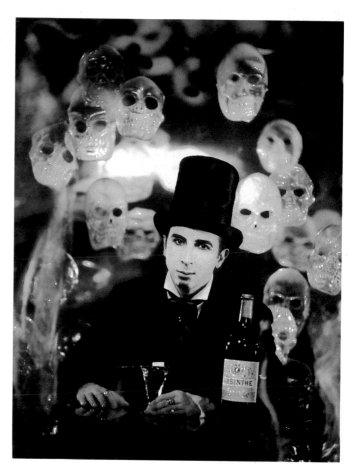

Turin, and the Galerie Jérôme de Noirmont in Paris in "Accrochage d'Hiver." They present the *Fonds Marins* series, recuperating the sea theme still characterized by magical overtones, even if lacking in the reassuring aura of their early work. Darker themes and explicit references to death appear in the work of this period, as can be seen in *Le Diable* or *La Mort*.

The following year, 1998, their work is exhibited at the Museo de Bellas Artes of Valencia, at the Shiseido Gallery Ginza Art Space with "Pierre&Gilles, Memoire de Voyage," and at Galerie Jérôme de Noirmont in Paris with "Pierre&Gilles Douce Violence." They also present a rare black and white series, *La Rose et le Couteau,* which recalls portrait styles of the 1940s, and once again Pierre&Gilles examine lives of stars – *Ice Lady* with Sylvie Vartan – and lives of saints – *Saint Jean Baptiste.* In 1999 their work is exhibited at Milan's Padiglione d'Arte Contemporanea in the group show "Rosso Vivo – Mutazione trasfigurazione e sangue nell'arte contemporanea"; at the Kunstmuseum in Berne in "Missing Link, Menschen – Bilder in der Fotographie"; and in the solo show "Pierre&Gilles" at the Turku Art Museum.

Works by Pierre&Gilles are included in the collections of the Centre Georges Pompidou, La Maison Européenne de la Photographie in Paris, and the Musée d'Art Contemporain in Montreal, among others.

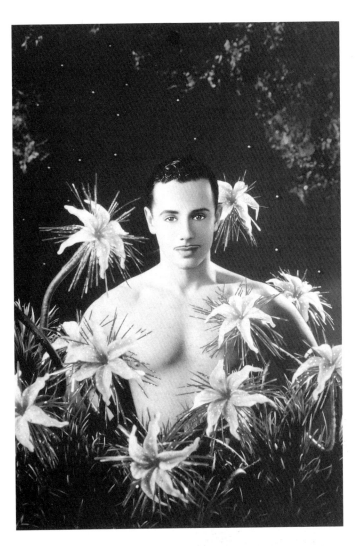

Patrick dans les Fleurs, 1983

primi lavori. Nelle opere di questi anni compaiono toni più cupi e riferimenti espliciti al tema della morte, come si può riscontrare in *Le Diable* o *La Mort*.
L'anno successivo, il 1998, i lavori di Pierre&Gilles sono esposti al Museo de Bellas Artes di Valencia, alla Shiseido Gallery Ginza Art Space con "Pierre&Gilles, Memoire de Voyage". Alla Galerie Jérôme de Noirmont a Parigi presentano "Pierre&Gilles, Douce Violence"; compare *La Rose et le Couteau*, una rara serie in bianco e nero, che richiama i vecchi ritratti di posa degli anni Quaranta, ritornano immagini prese dalla vita delle star, come Sylvie Vartan in *Ice Lady*, e quelle dei santi in *Saint Jean Baptiste*.
Nel 1999 sono presenti al Padiglione d'Arte Contemporanea di Milano nella collettiva "Rosso Vivo – Mutazione trasfigurazione e sangue nell'arte contemporanea", al Kunstmuseum di Berna per "Missing Link, Menschen – Bilder in der Fotographie" e con la personale "Pierre&Gilles" al Turku Art Museum.
I lavori di Pierre&Gilles sono presenti tra gli altri nelle collezioni del Centre Georges Pompidou, della Maison Européenne de la Photographie di Parigi e del Musée d'Art Contemporain di Montreal.

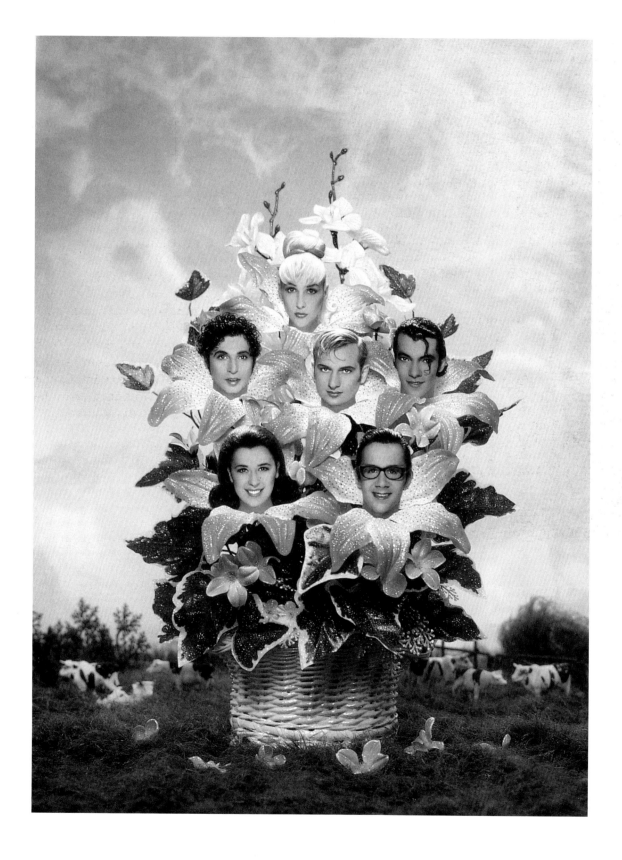

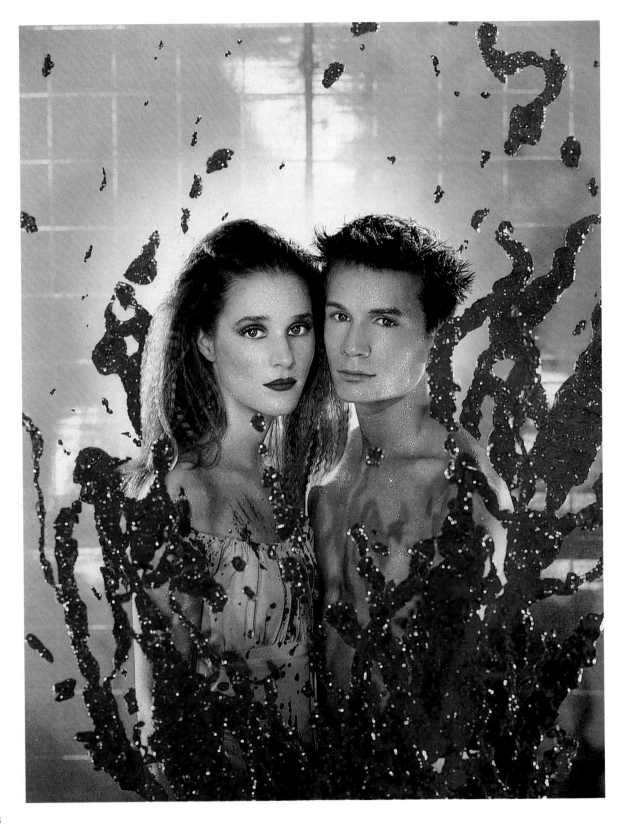

Ice Lady, 1994

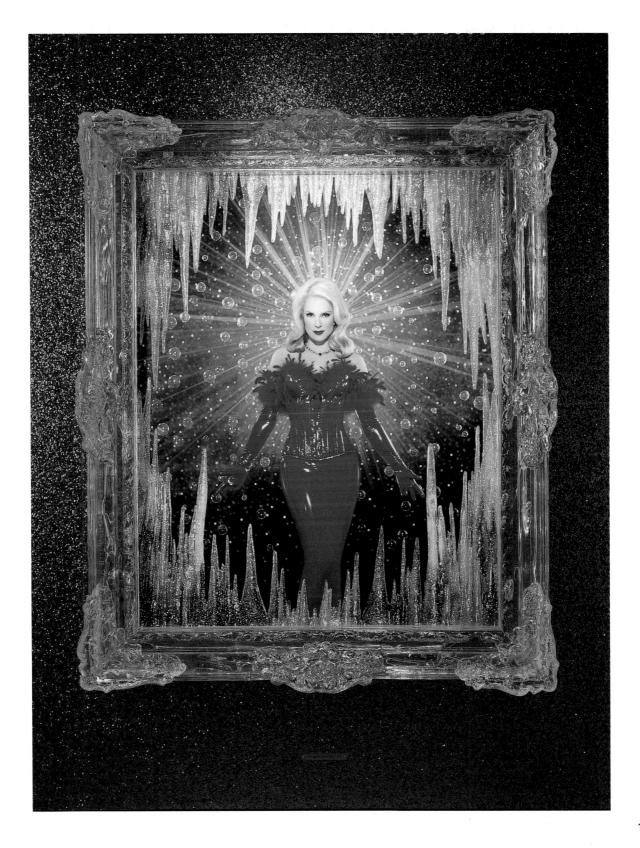

ANDRES SERRANO

Andres Serrano nasce nel 1950 a New York. Tra il 1967 e il 1969 frequenta il Brooklyn Museum Art School di New York. Espone per la prima volta nel 1985 alla Leonard Perlson Gallery di New York e, nello stesso anno, il Museum of Contemporary Hispanic Art di New York inserisce i suoi lavori nell'esposizione "Myth and History". Sempre in quest'anno, con l'installazione *Americana*, prodotta da Group Material, partecipa alla Biennale del Whitney Museum.

Nel 1989 il nome di Serrano diventa famoso, nell'ambiente artistico e non, con l'esposizione di *Piss Christ*, immagine a colori realizzata nel 1987 che ritrae un crocifisso immerso nell'urina. Il suo lavoro viene giudicato blasfemo dai conservatori, tanto da scatenare un vero e proprio scandalo politico e culturale in relazione al dibattito sulle politiche di utilizzo dei fondi federali destinati all'arte. In realtà la vocazione di Serrano non è semplicemente provocatoria o scandalistica; il suo scopo risulta essere quello di scandagliare le proprie ossessioni religiose. L'esplorazione del simbolismo cattolico e della dialettica religiosa tra bene e male, emerge fin dai suoi primi lavori, come ad esempio in *Heaven and Hell* (1984).

La simbologia religiosa è, secondo Serrano, profondamente legata al tema del corpo e alla valenza metaforica ed emotiva delle sue secrezioni, come latte, sangue o urina. Tentando di esplorare il senso più profondo della corporeità, Serrano realizza la serie *Body Fluids*, alla quale lavora dal 1985 al 1990 (della quale fanno parte lavori come *Piss Pope 1* e *Piss Pope 2*). Nel 1990 il Sebibu Museum of Art di Tokyo allestisce una sua personale e, in questo stesso anno, espone alla Stux Gallery di New York.

L'uso della fotografia che Serrano compie si allontana dalle tradizionali problematiche legate alla prospettiva e alla visione dello spazio. Il suo interesse per il realismo e per la documentazione emergono nei lavori dedicati alla serie dei *Nomads*. Queste immagini, che nascono dalla volontà di ritrarre strati sociali di assoluta povertà ed emarginazione, consistono in ritratti di senza tetto, come ad esempio *Nomads (Payne)*, 1990, dove l'attenzione è rivolta interamente alla persona, fotografata a mezzo busto, di profilo. Nel 1991 la serie *Nomads* è esposta al Denver Museum of Arts, mentre la Saatchi Gallery di Londra allestisce una sua personale.

Il tentativo di documentazione, quasi giornalistico, di Serrano è rintracciabile anche nelle opere che dedica al Ku Klux Klan, i *Klansman* (1990), ritratti di uomini mascherati su sfondi monocromi, testimonianza dell'odio e del pregiudizio razziale. I *KKK Portraits* sono esposti, in questo stesso anno alla University of Colorado.

Durante il 1991 prosegue sul genere della ritrattistica con *The Church*, una serie di fotografie di monaci e

In 1950 Andres Serrano was born in New York, where from 1967 to 1969 he attends the Brooklyn Museum Art School. In 1985 he exhibits his work for the first time at the Leonard Perlson Gallery (New York), and is included in the exhibition "Myth and History" at The Museum of Contemporary Spanish Art. That same year Serrano participates in the Whitney Museum Biennial with the installation *Americana*, produced by Group Material.

The name Serrano becomes famous in 1989 in the art word and beyond with the exhibition of *Piss Christ*, a color photograph created in 1987 that represents a crucifix submerged in urine. Conservatives decree his work blasphemous, so much so as to set off a political and cultural scandal concerning the use of federal funds for the arts. In reality Serrano's intent isn't simply to provoke or scandalize; his goal is to probe his own religious obsessions. In fact, the exploration of Catholic symbolism and the religious dialectics of good and evil appear in his earliest works, for example *Heaven and Hell* of 1984.

According to Serrano, religious symbolism is profoundly tied to the theme of the body and the metaphorical and emotional valence of its secretions, such as milk, blood or urine. In an attempt to explore the deepest meaning of corporeality, Serrano executes the series *Body Fluids* from 1985 to 1990 (which includes works like *Piss Pope 1* and *Piss Pope 2*). In 1990 the Sebibu Museum of Art in Tokyo organizes a solo show of Serrano's work, and that same year he exhibits at the Stux Gallery in New York.

Serrano's use of photography distances his work from traditional problems related to perspective or the understanding of space. His interest in realism and documentary photography emerge in the series *Nomads*, depictions of the poorest and most marginalized social strata. These images consist of portraits of homeless people, including for example *Nomads (Payne)* 1990, which focuses attention on the person, photographed in bust-length profile. In 1991 Serrano exhibits the *Nomads* series at the Denver Museum of Arts, and receives a solo show at the Saatchi Gallery in London.

Serrano's almost journalistic kind of documentarism can also be found in the works dealing with the Ku Klux Klan, *Klansmen* (1990), in which portraits of hooded men in front of monochromatic backgrounds provide testimony to racial hate and prejudice. The *KKK Portraits* are exhibited in 1990 at the University of Colorado.

During 1991 Serrano continues working in the portrait genre with *The Church*, a series of photographs of monks and nuns, creating an analysis of the Catholic world filtered through images of religious places and bodies. Once again, Serrano's intent is

*Klansman (Great Titan of
the Invisible Empire), 1990*

*Klansman (Knight Hawk of
Georgia of the Invisible
Empire II), 1990*

*Klansman (Great Titan of
the Invisible Empire III),
1990*

*Klansman (Grand Dragon
of the Invisible Empire),
1990*

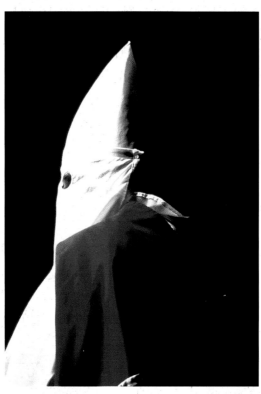
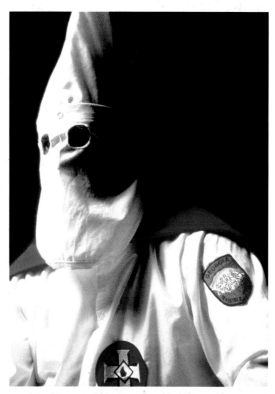
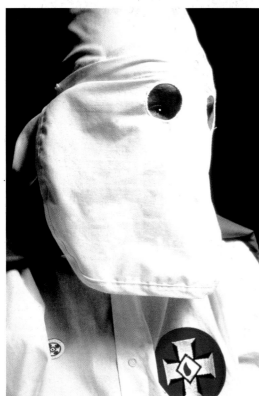
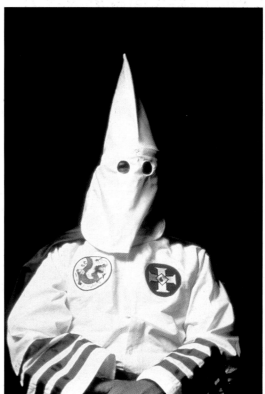

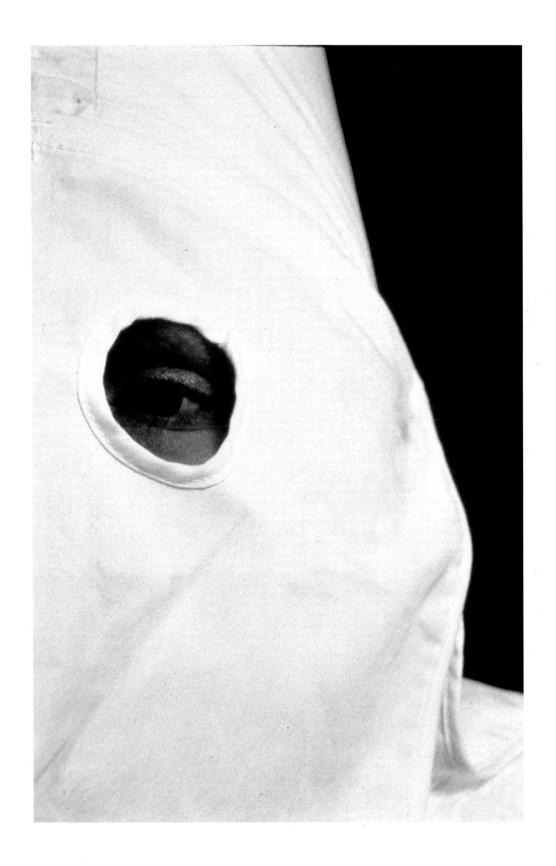

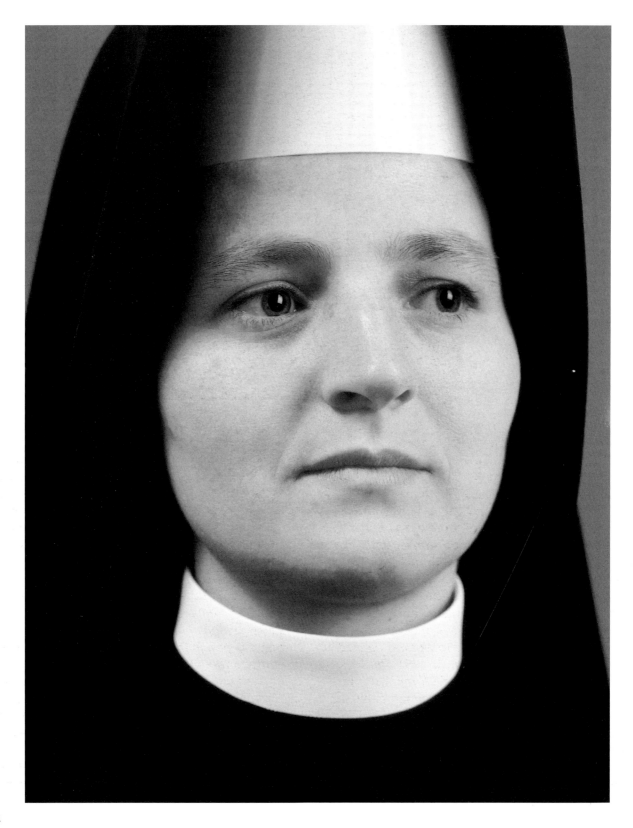

Saint Paul- Saint Louis,
Paris, 1991

not that of desecration, but an attempt to create spiritual images, not unlike the iconographic images found in churches.

The realistic nature of the images and their relationship to words serve the basis for the series Serrano creates in 1992, *The Morgue*. This group of images is completed over the period of three months that Serrano spends in a morgue photographing both young and old bodies, focusing on details and shooting the subjects at close range. He doesn't limit himself to photographic documentation, but also provides information in formulaic phrases borrowed from medico-legal jargon on the causes of death, from that occurring naturally (*Death Due to Natural Causes*) to violent death (*Burnt to Death III*). In 1991 *The Morgue* series is exhibited at the Galerie Yvon Lambert in Paris, and Serrano also shows a selection of his work at the Institute of Contemporary Art in Amsterdam.

In 1993 Serrano participates in "Aperto 93" at the Venice Biennale with *The Morgue*, which is also exhibited at the Paula Cooper Gallery in New York. Condemned by the critics, Serrano responds by stating that his work is like a mirror – each spectator responds differently depending on his or her approach. In 1994 the Institute of Contemporary Art at the University of Pennsylvania, Philadelphia mounts his first retrospective, "Andres Serrano: Selected Works 1983-1993," which is presented that year and the following at the New York Museum of Contemporary Art, the Contemporary Art Museum in Houston, the Museum of Contemporary Art in Chicago and the Malmö Konsthall in Sweden. That year Paula Cooper Gallery exhibits *The Church* and the Museum of Contemporary Art of Montreal presents *The Morgue*.

During this period Serrano creates *Budapest*, a series of portraits taken while wandering the streets of this Hungarian city in search of subjects. The result is a panorama that is crude and at times shocking. In *Budapest (Ferenciek Tere)*, for example, he photographs a man without legs, propped on a pedestal, with the city as the background.

In 1995 Alfonso Artiaco Gallery in Naples exhibits the *Budapest* series, the Ugo Ferranti Gallery in Rome

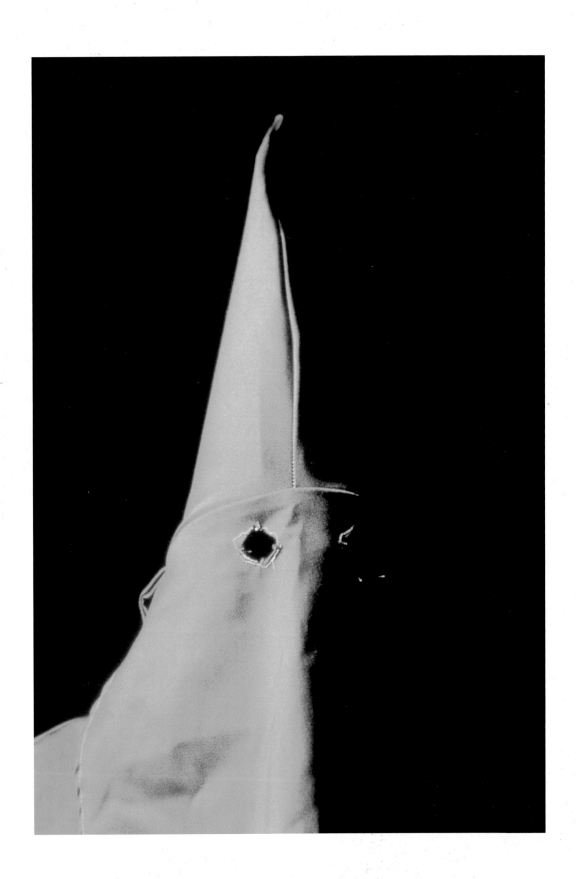

The Church (St. Severin, Paris), 1991

suore, realizzando un'analisi del mondo cattolico filtrata dalle immagini dei luoghi e dei corpi dei religiosi. Ancora una volta in Serrano non c'è volontà di dissacrazione, ma il tentativo di creare immagini spirituali, non dissimili dalle immagini iconografiche presenti nelle chiese.

La natura realistica delle immagini e la loro relazione con le parole è alla base del ciclo di immagini realizzate nel 1992, *The Morgue*. Si tratta di una serie portata a termine durante tre mesi passati in un obitorio, durante i quali ha fotografato i corpi, da quelli di giovani a quelli di anziani, focalizzandosi sui dettagli e con inquadrature ravvicinate. Serrano non si limita alla testimonianza fotografica ma fornisce informazioni, formule prese a prestito dal linguaggio medico-legale, sulle cause della morte, da quella avvenuta per cause naturali (in *Death Due to Natural Causes*) alla morte violenta (*Burnt to Death III*). Durante quest'anno, la serie *The Morgue* è esposta alla Galerie Yvon Lambert di Parigi e una sua selezione di opere è presentata all'Institute of Contemporary Art di Amsterdam.

Nel 1993 partecipa ad "Aperto 93" nell'ambito della Biennale di Venezia, sempre con *The Morgue*, ciclo di opere che viene esposto, nello stesso anno, alla Paula Cooper Gallery a New York. Bersagliato dalla critica, risponde affermando che il suo lavoro è come uno specchio, ogni spettatore può reagire in modo diverso a seconda di come si pone di fronte all'opera. Nel 1994 l'Institute of Contemporary Art, University of Pennsylvania, di Philadelphia allestisce "Andres Serrano: Selected Works 1983-1993" la sua prima retrospettiva, presentata lo stesso anno e il successivo al New Museum of Contemporary Art di New York, al Contemporary Art Museum di Houston, al Museum of Contemporary Art di Chicago e alla Malmö Konsthall in Svezia. Sempre nel 1994 alla Paula Cooper Gallery espone *The Curch* e il Museum of Contemporary Art di Montreal presenta *The Morgue*.

In questo periodo realizza *Budapest*, una serie di ritratti realizzati girando per le strade della città cecoslovacca, cercando i soggetti per le proprie opere. Il risultato è una panoramica cruda e alle volte scioccante, in *Budapest (Ferenciek Tere)* ad esempio è foto-

Saint Sulpice II, Paris, 1991

Klansman (Knight Hawk of
Georgia of the Invisible
Empire IV), 1990

Klansman (Knight Hawk of
Georgia of the Invisible
Empire III), 1990

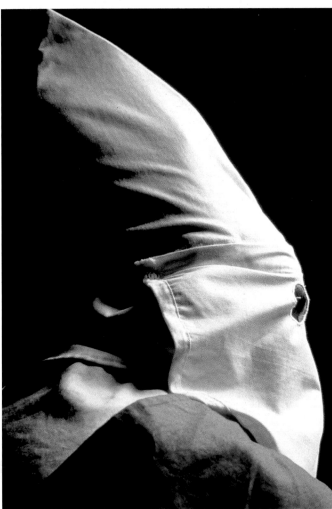

Klansman (Knight Hawk of
Georgia of the Invisible
Empire IV), 1990

Klanswomen (Grand Klaliff), 1990

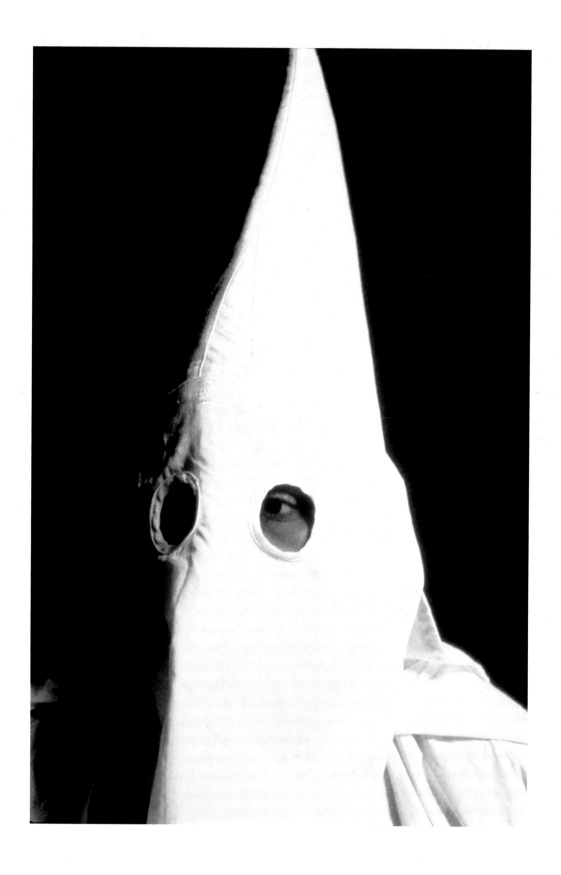

The Church (St. Clotilde, Paris), 1991

presents "Andres Serrano: The Morgue," and the Museo Pecci in Prato includes Serrano's work in the group show "L'immagine riflessa, una selezione di fotografia contemporanea dalla collezione Lac, Svizzera" [The reflected image, a selection of contemporary photography from the Lac collection, Switzerland]. In 1996 the Museum of Contemporary Art of Zagreb in Croatia gives him a solo show entitled "Andres Serrano," presented successively at the Sala Mendoza of Caracas in Venezuela.

From 1996 to 1997 Serrano works on *A History of Sex,* a series of photographs created with the goal of representing human sexuality in its various forms, especially those considered taboo or socially unacceptable. Once again Serrano confronts the complex relationship between the sexual and religious spheres, airing repressed aspects of contemporary culture. Serrano presents sexual behavior deemed marginal by conventional standards in life-size images in which the models are always shot at close range.

In 1997 the National Gallery of Victoria in Melbourne mounts a solo exhibition, while *A History of Sex* is shown at Paula Cooper Gallery in New York, and at Ugo Ferranti in Rome. The same year, the Groeniger Museum organizes the retrospective, "A History of Andres Serrano: A History of Sex," which is also presented in 1998 at Photology in Milan and London. In 1999 Andre Simoens Gallery in Knokke-Heist, Belgium mounts "Andres Serrano: Immersion and Fluid Abstractions." He currently lives and works in New York.

*Klansman (Imperial
Wizard)*, 1990

*Klansman (Imperial Wizard
II)*, 1990

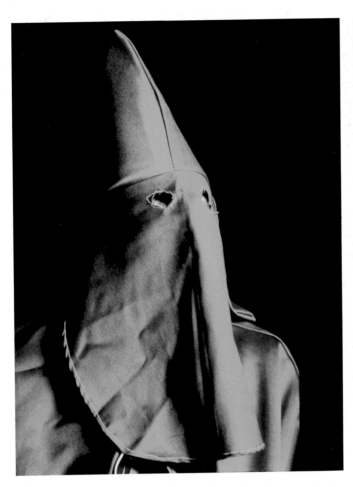

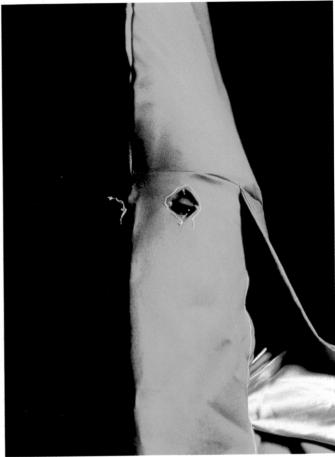

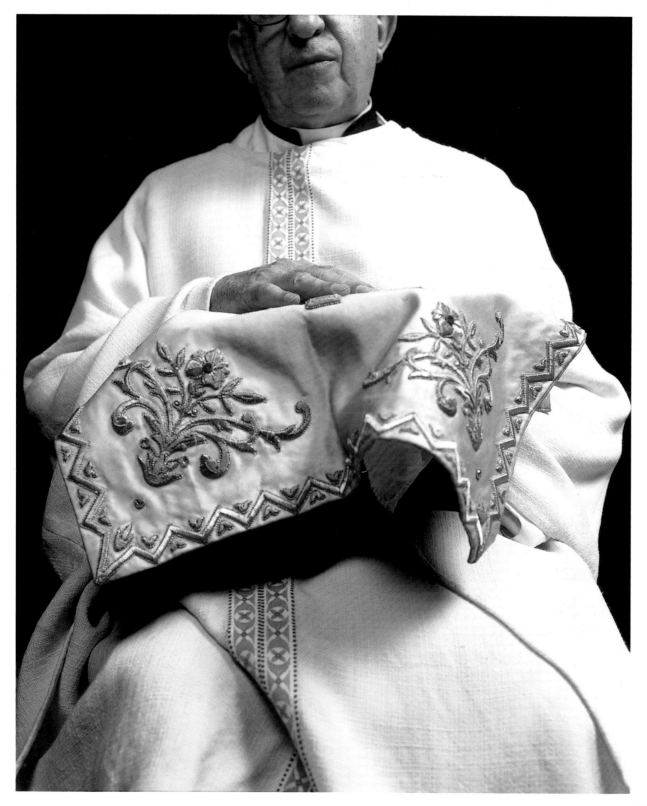

grafato un uomo privo di gambe, appoggiato su un piedistallo, con la città come sfondo.

Il ciclo *Budapest* viene esposto nel 1995 alla galleria Alfonso Artiaco a Napoli; sempre quell'anno la galleria Ugo Ferranti di Roma espone "Andres Serrano: The Morgue", mentre il Museo Pecci di Prato inserisce i lavori di Serrano nella collettiva "L'immagine riflessa, una selezione di fotografia contemporanea dalla collezione Lac, Svizzera".

Nel 1996 il Museum of Contemporary Art di Zagabria in Croazia allestisce "Andres Serrano", una personale che sarà, successivamente, anche alla Sala Mendoza di Caracas, in Venezuela.

Tra il 1996 e il 1997 lavora al ciclo *A History of Sex*, una serie di fotografie realizzate con l'intento di rappresentare la sessualità umana nelle sue varie forme, soprattutto quelle considerate tabù oppure socialmente inaccettabili. Ancora una volta Serrano affronta il complesso legame tra la sfera sessuale e quella religiosa, dando spazio ad aspetti repressi della cultura contemporanea. Comportamenti sessuali convenzionalmente considerati di frontiera vengono presentati da Serrano in fotografie a grandezza naturale, con i modelli inquadrati sempre in primo piano.

Nel 1997 la National Gallery of Victoria di Melbourne allestisce una sua personale, mentre *A History of Sex* viene esposta alla Paula Cooper Gallery a New York e alla galleria Ugo Ferranti di Roma. Sempre quell'anno il Groeniger Museum dedica a Serrano "A History of Andres Serrano: A History of Sex" una retrospettiva che sarà nel 1998 da Photology, a Milano e a Londra.

Nel 1999 la André Simoens Gallery di Knokke-Heist, Belgio, allestisce "Andres Serrano: Immersion &Fluid Abstraction". Attualmente vive e lavora a New York.

The Church (Soeur Yvette II),
1991

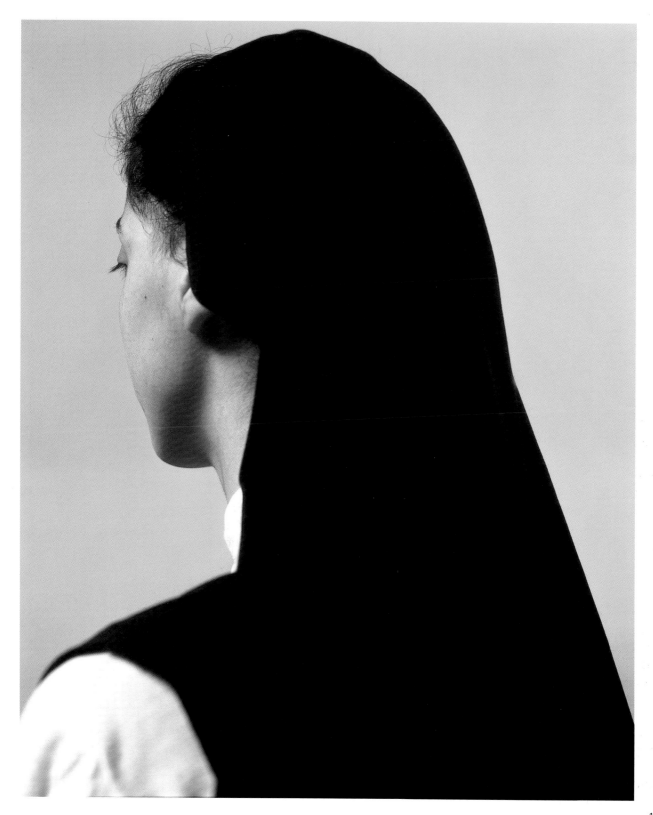

Elenco delle opere
List of works

Mariko Mori

Pure Land, 1997-98
Fotografia su vetro / photograph on glass
5 pannelli / panels: 304 x 609 cm (totale / total); 1 pannello / panel: 304 x 121 cm (ciascuno / each)
Ed. 3
Collezione / collection Carlo Capasa
Courtesy Deitch Projects, New York
p. 11, 44-45

Burning Desire, 1998*
Fotografia su vetro / photograph on glass
5 pannelli / panels: 304 x 609 cm (totale / total); 304 x 121 cm (ciascuno / each)
Ed. 3
Collezione / collection Carlo Capasa
Courtesy Deitch Projects, New York
p. 34-35, 37

Entropy of Love, 1998*
Fotografia su vetro / photograph on glass
5 pannelli / panels: 304 x 609 cm (totale / total); 1 pannello / panel: 304 x 121 (ciascuno / each)
Ed. 3
Collezione / collection Carlo Capasa
Courtesy Deitch Projects, New York
p. 38-39

Mirror of Water, 1998*
Fotografia su vetro / photograph on glass
5 pannelli / panels: 304 x 609 cm (totale / total); 1 pannello / panel: 304 x 121 cm (ciascuno / each)
Ed. 3
Collezione / collection Carlo Capasa
Courtesy Deitch Projects, New York
p. 40-41, 42

Yasumasa Morimura

Self-Portrait (Actress) / After Vivien Leigh 4, 1996*
Ilfochrome, lastra di acrilico incorniciata / sheet of framed acrylic
95 x 120 cm
Ed. 10
Courtesy Galerie Thaddaeus Ropac, Paris / Salzburg
p. 48

Self-Portrait (Actress) / After Bond Girl 2, 1996*
Ilfochrome, lastra di acrilico incorniciata / sheet of framed acrylic
120 x 90 cm
Courtesy Galerie Thaddaeus Ropac, Paris / Salzburg
p. 49

Self-Portrait (Actress) / After Marlene Dietrich 7, 1996
Ilfochrome, lastra di acrilico incorniciata / sheet of framed acrylic
120 x 90 cm
Ed. 10
Courtesy Galerie Thaddaeus Ropac, Paris / Salzburg
p. 53

Self-Portrait (Actress) / After White Marilyn, 1996*
Ilfochrome, lastra di acrilico incorniciata / sheet of framed acrylic
120 x 90 cm
Ed. 10
Collezione / collection Thaddaeus Ropac
p. 12, 52

Self-Portrait (Actress) / After Audrey Hepburn 1, 1996*
Ilfochrome, lastra di acrilico incorniciata / sheet of framed acrylic
125 x 90 cm
Ed. 10
Courtesy Galerie Thaddaeus Ropac, Paris / Salzburg
p. 52

Self-Portrait (Actress) / After Momoe Yamaguchi 2, 1996
Ilfochrome, lastra di acrilico incorniciata / sheet of framed acrylic
120 x 90 cm
Ed. 10
Courtesy Galerie Thaddaeus Ropac, Paris / Salzburg
p. 56

Self-Portrait (Actress) / After Catherine Deneuve 2, 1996
Ilfochrome, lastra di acrilico incorniciata / sheet of framed acrylic
120 x 90 cm
Ed. 10
Courtesy Galerie Thaddeus Ropac, Paris / Salzburg
p. 57

Self-Portrait (Actress) / After Liza Minelli 1, 1996*
Ilfochrome, lastra di acrilico incorniciata / sheet of framed acrylic
120 x 90 cm
Ed. 10
Courtesy Galerie Thaddeus Ropac, Paris / Salzburg
p. 60

Self-Portrait (Actress) / After Greta Garbo 1, 1996*

Ilfochrome, lastra di acrilico incorniciata / sheet of framed acrylic
125 x 90 cm
Ed. 10
Courtesy Galerie Thaddaeus Ropac, Paris / Salzburg
p. 61

Self-Portrait (Actress) / After Sofia Loren 1, 1996*
Ilfochrome, lastra di acrilico incorniciata / sheet of framed acrylic
120 x 90 cm
Ed. 10
Collezione privata / private collection, Italy
Courtesy Galerie Thaddaeus Ropac, Paris / Salzburg
p. 61

Self-Portrait (Actress) / After Brigitte Bardot 3, 1996*
Ilfochrome, lastra di acrilico incorniciata / sheet of framed acrylic
125 x 90 cm
Ed. 10
Fonds National d'Art Contemporain Ministère de la culture et de la Communication, Paris
p. 50

Self-Portrait (Actress) / After Marilyn, 1996
Ilfochrome, lastra di acrilico incorniciata / sheet of framed acrylic
120 x 90 cm
Ed. 10
Courtesy Galerie Thaddaeus Ropac, Paris / Salzburg
p. 51

Self-Portrait (Actress) / After Audrey Hepburn 4, 1996*
Ilfochrome, lastra di acrilico incorniciata / sheet of framed acrylic
120 x 90 cm
Ed. 10
Collezione privata / private collection
Courtesy Galerie Thaddaeus Ropac, Paris / Salzburg
p. 51

Self-Portrait (Actress) / After Marlene Dietrich 1, 1996*
Ilfochrome, lastra di acrilico incorniciata / sheet of framed acrylic
120 x 90 cm
Ed. 10
Collezione / collection Thaddaeus Ropac
p. 55

Self-Portrait (Actress) / After Marlene 4, 1996
Ilfochrome, lastra di acrilico incorniciata / sheet of framed acrylic
120 x 90 cm

Ed. 10
Courtesy Galerie Thaddaeus Ropac, Paris / Salzburg
p. 54

Self-Portrait (Actress) / After Setsuko Hara 3, 1996
Ilfochrome, lastra di acrilico incorniciata / sheet of framed acrylic
120 x 90 cm
Ed. 10
Courtesy Galerie Thaddaeus Ropac, Paris / Salzburg
p. 62

Self-Portrait (Actress) / After Brigitte Bardot, 1996
Ilfochrome, lastra di acrilico incorniciata / sheet of framed acrylic
120 x 90 cm
Ed. 10
Courtesy Galerie Thaddeus Ropac, Paris / Salzburg
p. 58

Self-Portrait (Actress) / After Audrey Hepburn 4, 1996*
Ilfochrome, lastra di acrilico incorniciata / sheet of framed acrylic
120 x 90 cm
Ed. 10
Courtesy Galerie Thaddaeus Ropac, Paris / Salzburg
p. 63

Self-Portrait (Actress) / After Catherine Deneuve 1, 1996*
Ilfochrome, lastra di acrilico incorniciata / sheet of framed acrylic
120 x 90 cm
Ed. 10
Courtesy Galerie Thaddaeus Ropac, Paris / Salzburg
p. 59

Luigi Ontani

"Teofania" Simulacro, 1968
Performance a / at Vergato
Courtesy Luigi Ontani
p. 68

"Montovolo", 1968
Performance a / at Palazzo Bentivoglio, Bologna
Courtesy Luigi Ontani
p. 69

"San Sebastiano" nel bosco di Calvenzano, 1970*
D'après / after G. Reni
Courtesy Luigi Ontani
p. 66

Bacchino, 1970*
Foto a colori su carta / color

photograph, Bologna
Courtesy Luigi Ontani
p. 67

Tarzan, 1974
Tableau vivant
Roma, parcheggio di / parking lot of
Villa Borghese
Courtesy Luigi Ontani
p. 72

Cavaliere anonimo, 1975
Foto su tela, grandezza naturale /
lifesize photograph on canvas
Installazione / Installation Villa delle
Rose, 1990-91
Galleria d'Arte Moderna, Bologna
Courtesy Luigi Ontani
p. 76

"Leda e cigno" mediterraneo, 1975*
Foto su carta a grandezza naturale /
lifesize photograph
Collezione Sargentini, Roma
Courtesy Luigi Ontani
p. 71

Troppipiedi, 1975*
Foto su carta / photograph on paper
Courtesy Luigi Ontani
p. 75

Martirio di San SinforianOntani, 1975
D'après / after Ingres
Foto su carta seppia acquarellata /
photograph with seppia and
watercolors
Madras
Courtesy Luigi Ontani
p. 77

L'indifferent, 1976
Installazione / installation Gallerie
Sonnabend, Paris
Courtesy Luigi Ontani
p. 72

Davide e Golia, 1977
Foto su carta seppia acquarellata /
photo with seppia and watercolors,
Madras
Courtesy Luigi Ontani
p. 80

"KeyMonkey" en route vers l'Inde,
1977
D'après / after Pierre Loti
Foto su carta seppia acquarellata /
photo with seppia and watercolors,
India
23 x 30 cm
Courtesy Luigi Ontani
p. 81

Krishna, 1977*
Realizzata a Jaipur / executed in
Jaipur

Fotografia a grandezza naturale
acquarellata / lifesize photograph
with watercolors
Collezione / Collection Sargentini,
Roma
Courtesy Luigi Ontani
p. 75

Trentatre occhi, 1978
Foto acquarellata / photograph with
watercolors
142 x 78 cm
Courtesy Galleria d'Arte Moderna,
Bologna
p. 84

Astronaut, 1979
Tableau vivant
The Kitchen Center, New York
Courtesy Luigi Ontani
p. 73

Pinealissima, 1981
Legno Pule e colori naturali / pule
wood and natural colors
Realizzato a Bali con / executed in
Bali with Ida Bagus Anom
Courtesy Luigi Ontani
p. 75

MilleArti, 1985-86
Cartapesta e colori ad olio / papier
maché and oil colors
Installazione / Installation Villa delle
Rose, 1990-91
Galleria d'Arte Moderna, Bologna
Courtesy Luigi Ontani
p. 76

EvAdamo, 1992
Legno Pule e colori naturali / pule
wood and natural colors
Realizzato a Bali con / executed in
Bali with Tangguh
Courtesy Luigi Ontani
p. 64

Lapsus Lupus, 1992
Foto su carta seppia acquarellata /
photo with seppia and watercolors
126 x 178 cm
Courtesy Luigi Ontani
p. 79

Rajulallattamento, 1993
D'après / after J. De Ribera
Foto su carta seppia acquarellata /
photo with seppia and watercolors,
India
Courtesy Luigi Ontani
p. 78

Ermafrodito mignolo, 1993-94
Foto acquarellata / photograph with
watercolors
110 x 220 cm
Courtesy Galleria d'Arte Moderna,

Bologna
p. 85

OrcOvo, 1995-96
Mascherone da corpo / body mask
Legno e colori naturali / wood and
natural colors
Realizzato a Bali con / executed in
Bali with Sukarya
Courtesy Luigi Ontani
p. 70

Diovoscuro, 1995-96
Legno Pule e colori naturali / pule
wood and natural colors
Realizzato a Bali con / executed in
Bali with Sukarya
Courtesy Luigi Ontani
p. 70

Allegoria della "Fort'Una", 1996*
Foto su carta seppia acquarellata /
photo with seppia and watercolors
Diametro / diameter: 130 cm
Courtesy Luigi Ontani
p. 82

"Pure'zza", 1996*
Foto su carta seppia acquarellata /
photo with seppia and watercolors
Diametro / diameter: 109 cm
Courtesy Luigi Ontani
p. 82

CasanovAgliostrico, 1997*
Tarocco ruotabile / rolling tarot
Foto su carta seppia acquarellata /
photo with seppia and watercolors
100 x 210 cm
Courtesy Luigi Ontani
p. 17

Pastifero, 1997*
Foto su carta seppia acquarellata /
photo with seppia and watercolors
Diametro / diameter: 135 cm
Courtesy Luigi Ontani
p. 83

Tony Oursler

Instant Dummies 1, 2 & 3, 1992-94
Vetro soffiato e oggetti trovati /
blown glass and found objects
19 cm (diametro / diameter) x 68 cm
(ciascuno / each)
Courtesy Lisson Gallery, London
p. 88

Cloud n° 1, 1994
Polyfibre, video proiezione /
polyfiber, video projection
Installazione di dimensioni variabili /
installation dimensions variable
Courtesy Lisson Gallery, London
p. 106

Falling Man, 1994
Vestito, legno, video proiezione /
dress, wood, video projection
Installazione di dimensioni variabili /
installation dimensions variable
Courtesy Lisson Gallery, London
p. 91

Rising Woman, 1994
Vestito, legno, video proiezione /
dress, wood, video projection
Bambola / doll: 45 x 7 x7 cm
Installazione di dimensione variabile
/ installation dimensions variable
Courtesy Lisson Gallery, London
p. 89

Untitled (Horror Series A), 1996
Fibreglass, video proiezione LCD /
LCD video projection
Courtesy Lisson Gallery, London
p. 90

City / Country (Window), 1996
Vetro sabbiato, cornice di metallo,
video proiezione LCD / sand-blasted
glass, metal frame, LCD video
projection
59.5 x 79 cm
Courtesy Lisson Gallery, London
p. 93

Dedoublement, 1996
Due bambole, scaffale di legno,
bacchetta d'acciaio, video proiezione
/ two dolls, wood scaffolding, steel
rod, video projection
186.5 x 33.5 x 48.5 cm
Courtesy Lisson Gallery, London
p. 20, 96

Inversion, 1996
Performers: Tracy Leipold e / and
Tony Oursler
Due bambole, supporto di legno,
video installazione LCD, 7 parti / two
dolls, wood support, LCD video
installation, 7 parts
Bambole (approssimativamente
ciascuna) / dolls (each
approximately): 352.5 x 85 x 33.5 cm
Courtesy Lisson Gallery, London
p. 97

Television, 1996*
Performer: Tony Oursler
Apparecchio televisivo, bambola di
stoffa, sistema di proiezione LCD /
television set, ragdoll, LCD
projection system
63.5 x 88.5 x 45.5 cm
Courtesy Lisson Gallery, London
p. 92-93

Satan's Daughter, 1996
Performer: Tracy Leipold
Fantoccio di stoffa, poltrona, video

installazione LCD, 4 parti / ragdoll, armchair, LCD video installation
Bambola / doll: 96.5 x 127 x 143.5 cm
Saatchi Collection, London
Courtesy Lisson Gallery, London
p. 100-101

Stuck, 1996
Fantoccio, video proiezione LCD / ragdoll, LCD video projection
Performer: Tracy Leipold
2 parti / parts
Bambola / doll: 24 x 162 x 32 cm
Courtesy Lisson Gallery, London
p. 104

Reflection, 1996
Performer: Tracy Leipold
Specchio, bambola di stoffa, video installazione LCD / mirror, ragdoll, LCD video installation
4 parti / parts
Specchio / mirror: 57 x 32 x 4 cm
Bambola / doll: 36 x 18 x 16 cm
Installazione / installation: 204 x 43 x 40 cm
Collezione privata, Parigi / private collection, Paris
Courtesy Lisson Gallery, London
p. 105

Untitled (Horror Series B), 1996
Fibreglass, video proiezione LCD / Fiberglass, LCD video projection
Diametro cm 46
Courtesy Lisson Gallery, London
p. 94

Talking Light, 1996
Voce / voice: Tony Oursler
Lampadina elettrica e cavo, casse / electric light bulb and cable, speakers
Installazione di dimensioni variabili / installation dimensions variable
Courtesy Lisson Gallery, London
p. 95

Air block, 1996
Blocco di legno, attrezzatura per video proiezione / block of wood, video projection equipment
41 x 53 x 46 cm
Courtesy Lisson Gallery, London
p. 102

You/Me/Them, 1996
Performer: Tracy Leipold
Due bambole, scaffale di legno, bacchette di acciaio, video installazione LCD / two dolls, wood shelf, steel baton, LCD video installation
6 parti / parts
Bambole / dolls: 31 x 25 x 6 cm ciascuna / each
Installazione installation: 18.5 x 33.5

x 48.5 cm
Courtesy Lisson Gallery, London
p. 103

Years/Months/Weeks/Days/Hours/Mi nutes/Seconds, 1996
Performer: Tracy Leipold
Valigia, bambola di stoffa, video installazione LCD /suitcase, rag-doll, LCD video installation
Installazione / installation: 23.5 x 66 x 40 cm
Courtesy Lisson Gallery, London
p. 99

Crystal Skull, 1998
Lettore CD, CD, amplificatore, casse, teschio in fibreglass, lampadina elettrica / CD player, CD, amplifier, speakers, fiberglass skull, electric light bulb
Courtesy Lisson Gallery, London
p. 98

Vanity 2 (particolare / detail), 1998*
Tecnica mista con video proiezione / mixed technique with video projection
152.5 x 91.5 x 76 cm
Courtesy Lisson Gallery, London
p. 106-107

Pierre&Gilles

Ruth, 1982
Modella / model: Ruth Gallardo
Fotografia dipinta – pezzo unico / painted photograph – unique piece
Con cornice / with frame: 78 x 88 cm
© Pierre&Gilles. Courtesy Galerie Jérôme de Noirmont, Paris
p. 113

Patrick dans les Fleurs, 1983
Modello / model: Patrick Sarfati
Fotografia dipinta – pezzo unico / painted photograph – unique piece
Con cornice / with frame: 85 x 73.5 cm
© Pierre&Gilles. Courtesy Galerie Jérôme de Noirmont, Paris
p. 126

Le Bouquet d'Amis,1988
Modelli / models: Fifi, David, Pierre, Gilles, Pascale e / and Grégory
Fotografia dipinta – pezzo unico / painted photograph – unique piece
Senza cornice / without frame: 75 x 64 cm
© Pierre&Gilles. Courtesy Galerie Jérôme de Noirmont, Paris
p. 127

Le Diable, 1989
Modello / model: Marc Almond
Fotografia dipinta – pezzo unico /

painted photograph – unique piece
89 x 122 cm
© Pierre&Gilles. Courtesy Galerie Jérôme de Noirmont, Paris
p. 120-121

Saint Martin, 1989
Modelli / models: Marc Almond e / and Karim Boualam
Fotografia dipinta – pezzo unico / painted photograph – unique piece
136.5 x 109 cm
© Pierre&Gilles. Courtesy Galerie Jérôme de Noirmont, Paris
p. 114

A Lover Spurned, 1989*
Modelli / models: Marc Almond e / and Marie France
Fotografia dipinta – pezzo unico / painted photograph – unique piece
Senza cornice / without frame: 45.5 x 45.5 cm; con cornice / with frame: 65.5 x 65.5 cm
Trucco / makeup: David Grainge
Costumi / costumes: Chachnil
© Pierre&Gilles. Courtesy Galerie Jérôme de Noirmont, Paris
p. 116

Méduse, 1990
Modella / model: Zuleika
Fotografia dipinta – pezzo unico / painted photograph – unique piece
Con cornice / with frame: 124.5 x 103.5 cm
© Pierre&Gilles. Courtesy Galerie Jérôme de Noirmont, Paris
p. 118

Orphée, 1990
Modelli / models: Marc Almond e / and Zuleika, 1990
Fotografia dipinta – pezzo unico / painted photograph – unique piece
104.5 x 104.5 cm
© Pierre&Gilles. Courtesy Galerie Jérôme de Noirmont, Paris
p. 115

Les Mariés, 1992
Modelli / models: Pierre&Gilles
Fotografia dipinta – pezzo unico / painted photograph – unique piece
Con cornice / with frame: 84.5 x 65.5 cm
© Pierre&Gilles. Courtesy Galerie Jérôme de Noirmont, Paris
p. 111

Le Mystère de l'Amour, 1992
Modelli / models: Marc Almond e / and Marie-France
Fotografia dipinta – pezzo unico / painted photograph – unique piece
102 x 84.5 cm
© Pierre&Gilles. Courtesy Galerie

Jérôme de Noirmont, Paris
p. 119

Ice Lady, 1994*
Modella / model: Sylvie Vartan
Fotografia dipinta – pezzo unico / painted photograph – unique piece
Con cornice / with frame: 132 x 112 cm
Trucco / makeup: Topolino
Pettinatura / hair: Gérald Porcher
Costume: Tomah, Lola
Collezione privata / private collection, Paris
© Pierre&Gilles. Courtesy Galerie Jérôme de Noirmont, Paris
p. 23, 129

Casanova, 1995
Modello / model: Enzo
Fotografia dipinta – pezzo unico / painted photograph – unique piece
Con cornice / with frame: 100 x 80 cm
© Pierre&Gilles. Courtesy Galerie Jérôme de Noirmont, Paris
p. 110

Le Buveur d'Absinthe, 1997*
Modello / model: Marc Almond
Fotografia dipinta – pezzo unico / painted photograph – unique piece
Senza cornice / without frame: 101,9 x 97,6 cm; con cornice / with frame: 132 x 107.6 cm
Costume: Tomah
Collezione privata / private collection, Paris
© Pierre&Gilles. Courtesy Galerie Jérôme de Noirmont, Paris
p. 125

Dans Le Port du Havre, 1998
Modello / model: Frédéric Lenfant
Fotografia dipinta – pezzo unico / painted photograph – unique piece
Senza cornice / without frame: 101,8 x 124,8 cm; con cornice / with frame: 118.5 x 142 cm
© Pierre&Gilles. Courtesy Galerie Jérôme de Noirmont, Paris
p. 123

Les Amants Criminels, 1999*
Modelli / models: Natacha Régnier e / and Jérémie Rénier
Fotografia dipinta – pezzo unico / painted photograph – unique piece
Senza cornice / without frame: 125 x 98 cm; con cornice / with frame: 148 x 118 cm
Trucco-Pettinature: Pierre-François Carrasco
Collezione privata / private collection, Paris
© Pierre&Gilles. Courtesy Galerie Jérôme de Noirmont, Paris
p. 124

Alice et Luc, 1999*
Modelli / models: Natacha Régnier e /
and Jérémie Rénier
Fotografia dipinta – pezzo unico /
painted photograph – unique piece
Senza cornice / without frame: 97 x
76 cm; con cornice / with frame: 116
x 94 cm
Trucco e Pettinatura / makeup and
hair: Pierre-François Carrasco
Collezione degli artisti / the artists'
collection, Paris.
© Pierre&Gilles. Courtesy Galerie
Jérôme de Noirmont, Paris
p. 128

Autoportrait à la Cigarette, 1999*
Modello / model: Pierre
Fotografia dipinta – pezzo unico /
painted photograph – unique piece
Senza cornice / without frame: 140 x
98 cm; con cornice / with frame: 170
x 128 cm
© Pierre&Gilles. Courtesy Galerie
Jérôme de Noirmont, Paris
p. 122

Autoportrait à la Cigarette, 1999*
Modello / model: Gilles
Fotografia dipinta – pezzo unico /
painted photograph – unique piece
Senza cornice / without frame: 140 x
98 cm; con cornice / with frame: 170
x 128 cm
© Pierre&Gilles. Courtesy Galerie
Jérôme de Noirmont, Paris
p. 122

Tainted Life, 1999*
Modello / model: Marc Almond
Fotografia dipinta – pezzo unico /
painted photograph – unique piece
Senza cornice: 123 x 90 cm; con
cornice / with frame: 150 x 117 cm
Collezione degli artisti / the artists'
collection, Paris.
© Pierre&Gilles. Courtesy Galerie
Jérôme de Noirmont, Paris
p. 117

Saïd, 1999*
Modello / model: Salim Kechiouche
Fotografia dipinta – pezzo unico /
painted photograph – unique piece
Senza cornice / without frame: 88 x
69,5 cm; con cornice / with frame:
108 x 89,5 cm
Collezione degli artisti / the artists'
collection, Paris.
© Pierre&Gilles. Courtesy Galerie
Jérôme de Noirmont, Paris
p. 112

Andres Serrano

Klansman (Great Titan of the

Invisible Empire), 1990*
Cibachrome, silicone, plexiglass,
cornice di legno / wood frame
152 x 125 cm
Ed. 4
Courtesy dell'artista e / of the artist
and Paula Cooper Gallery, New York
p. 132

Klansman (Grand Klaliff II), 1990*
Cibachrome, silicone, plexiglass,
cornice di legno / wood frame
152 x 125 cm
Ed. 4
Courtesy dell'artista e / of the artist
and Paula Cooper Gallery, New York
p. 27, 133

Klansman (Knight Hawk of Georgia
of the Invisible Empire IV), 1990*
Cibachrome, silicone, plexiglass,
cornice di legno / wood frame
152 x 125 cm
Ed. 4
Courtesy dell'artista e / of the artist
and Paula Cooper Gallery, New York
p. 140

Klansman (Knight Hawk of Georgia
of the Invisible Empire III), 1990*
Cibachrome, silicone, plexiglass,
cornice di legno / wood frame
152 x 125 cm
Ed. 4
Courtesy dell'artista e / of the artist
and Paula Cooper Gallery, New York
p. 140

Klansman (Imperial Wizard III), 1990*
Cibachrome, silicone, plexiglass,
cornice di legno / wood frame
152 x 125 cm
Ed. 4
Courtesy dell'artista e / of the artist
and Paula Cooper Gallery, New York
p. 136

Klansman (Imperial Wizard), 1990*
Cibachrome, silicone, plexiglass,
cornice di legno / wood frame
152 x 125 cm
Ed. 4
Courtesy dell'artista e / of the artist
and Paula Cooper Gallery, New York
p. 144

Klansman (Great Titan of the
Invisible Empire III), 1990*
Cibachrome, silicone, plexiglass,
cornice di legno / wood frame
152 x 125 cm
Ed.4
Courtesy dell'artista e / of the artist
and Paula Cooper Gallery, New York
p. 132

Klansman (Knight Hawk of Georgia

of the Invisible Empire II), 1990*
Cibachrome, silicone, plexiglass,
cornice di legno / wood frame
152 x 125 cm
Ed. 4
Courtesy dell'artista e / of the artist
and Paula Cooper Gallery, New York
p. 132

Klanswomen (Grand Klaliff), 1990*
Cibachrome, silicone, plexiglass,
cornice di legno / wood frame
152 x 125 cm
Ed. 4
Courtesy dell'artista e / of the artist
and Paula Cooper Gallery, New York
p. 141

Klansman (Knight Hawk of Georgia
of the Invisible Empire I), 1990*
Cibachrome, silicone, plexiglass,
cornice di legno / wood frame
152 x 125cm
Ed. 4
Courtesy dell'artista e / of the artist
and Paula Cooper Gallery, New York
p. 137

Klansman (Grand Dragon of the
Invisible Empire), 1990*
Cibachrome, silicone, plexiglass,
cornice di legno / wood frame
152 x 125 cm
Ed. 4
Courtesy dell'artista e / of the artist
and Paula Cooper Gallery, New York
p. 132

Klansman (Imperial Wizard II), 1990*
Cibachrome, silicone, plexiglass,
cornice di legno / wood frame
152 x 125 cm
Ed. 4
Courtesy dell'artista e / of the artist
and Paula Cooper Gallery, New York
p. 144

Père Jean Jacques, Paris, 1991
Cibachrome, silicone, plexiglass,
cornice di legno / wood frame
152 x 125 cm
Ed. 4
Courtesy dell'artista e / of the artist
and Paula Cooper Gallery, New York
p. 146

Soeur Bozema, Paris, 1991
Cibachrome, silicone, plexiglass,
cornice di legno / wood frame
152 x 125 cm
Ed. 4
Courtesy dell'artista e / of the artist
and Paula Cooper Gallery, New York
p. 134

Saint Eustache II, Paris, 1991
Cibachrome, silicone, plexiglass,

cornice di legno / wood frame
152 x 125 cm
Ed. 4
Courtesy dell'artista e / of the artist
and Paula Cooper Gallery, New York
p. 142

The Church (St. Clotilde, Paris), 1991
Cibachrome, silicone, plexiglass,
cornice di legno / wood frame
152 x 125 cm
Ed. 4
Courtesy dell'artista e / of the artist
and Paula Cooper Gallery, New York
p. 143

Don José Luis, Madrid, 1991
Cibachrome, silicone, plexiglass,
cornice di legno / wood frame
152 x 125 cm
Ed. 4
Courtesy Paula Cooper Gallery, New
York
p. 145

Saint Paul- Saint Louis, Paris, 1991
Cibachrome, silicone, plexiglass,
cornice di legno / wood frame
152 x 125 cm;
Ed. 4
Courtesy dell'artista e / of the artist
and Paula Cooper Gallery, New York
p. 135

Saint Sulpice II, Paris, 1991
Cibachrome, silicone, plexiglass,
cornice di legno / wood frame – 4
copie / copies
152 x 125 cm
Ed. 4
Courtesy dell'artista e / of the artist
and Paula Cooper Gallery, New York
p. 139

The Church (Soeur Yvette II), 1991
Cibachrome, silicone, plexiglass,
cornice di legno / wood frame
152 x 125 cm
Ed. 4
Courtesy dell'artista e / of the artist
and Paula Cooper Gallery, New York
p. 147

The Church (St. Severin, Paris), 1991
Cibachrome, silicone, plexiglass,
cornice di legno / wood frame
152 x 125 cm
Ed. 4
Courtesy dell'artista e / of the artist
and Paula Cooper Gallery, New York
p. 138

Finito di stampare nel gennaio 2000
da Leva spa, Sesto San Giovanni
per conto di Edizioni Charta